设计概论

田春 吴卫光 编著

设计学院设计基础教材
Design Elementary Textbook by Design College
Design Introduction

中国建筑工业出版社

图书在版编目(CIP)数据

设计概论／田春，吴卫光编著．—北京：中国建筑工业出版社，2007

（设计学院设计基础教材）

ISBN 978-7-112-08921-5

Ⅰ．设... Ⅱ．①田...②吴... Ⅲ．艺术－设计－高等学校－教材 Ⅳ．J06

中国版本图书馆CIP数据核字（2007）第001373号

责任编辑：陈小力　李东禧
责任设计：崔兰萍
责任校对：兰曼利　刘　钰

设计学院设计基础教材
设计概论
田春　吴卫光　编著
*
中国建筑工业出版社出版、发行(北京西郊百万庄)
各地新华书店、建筑书店经销
北京广厦京港图文有限公司设计制作
北京云浩印刷有限责任公司印刷
*
开本：880×1230毫米　1/16　印张：4¾　插页：16　字数：212千字
2007年5月第一版　2008年5月第二次印刷
印数：3001—4500册　定价：28.00元
ISBN 978-7-112-08921-5
(15585)

版权所有　翻印必究
如有印装质量问题，可寄本社退换
(邮政编码　100037)

设计学院设计基础教材编委会

编委会主任　鲁晓波（清华大学美术学院副院长、博士生导师）
　　　　　　　张惠珍（中国建筑工业出版社副总编、编审）
编委会副主任　郝大鹏（四川美术学院副院长、硕士生导师）
　　　　　　　黄丽雅（华南师范大学副校长、硕士生导师）
执行主编　　江　滨（中国美术学院建筑学院博士研究生、副教授）
　　　　　　　林钰源（华南师范大学美术学院院长、教授、硕士生导师）

编委会名单　林乐成（清华大学美术学院工艺系教授、硕士生导师）
（以下排名不分先后）　洪兴宇（清华大学美术学院工艺系主任、副教授、硕士生导师）
　　　　　　　苏　滨（清华大学美术学院博士后）
　　　　　　　孟　彤（北京大学深圳研究生院博士后）
　　　　　　　赵　伟（中央美术学院人文学院博士）
　　　　　　　郑巨欣（中国美术学院设计学院博士、教授、硕士生导师）
　　　　　　　葛鸿雁（中国美术学院副教授、硕士生导师）
　　　　　　　周　刚（中国美术学院设计学院副教授、硕士生导师）
　　　　　　　陈永仪（中国美术学院设计学院博士）
　　　　　　　艾红华（中国美术学院造型艺术学院博士研究生、副教授）
　　　　　　　王剑武（中国美术学院硕士、讲师）
　　　　　　　盛天晔（中国美术学院博士、副教授）
　　　　　　　黄斌斌（中国美术学院设计学院博士研究生）
　　　　　　　孙科峰（中国美术学院建筑学院博士研究生）
　　　　　　　陈冀峻（中国美术学院建筑学院博士研究生）
　　　　　　　刘明明（四川美术学院设计系教授、硕士生导师）
　　　　　　　王嘉陵（四川美术学院设计系教授、硕士生导师）
　　　　　　　邵　宏（广州美术学院研究生处处长、博士后、教授、硕士生导师）
　　　　　　　田　春（武汉大学博士后、广州美术学院讲师）
　　　　　　　吴卫光（广州美术学院博士、教授、硕士生导师）
　　　　　　　汤　麟（湖北美术学院教授、硕士生导师）
　　　　　　　张　娜（湖北美术学院硕士、讲师）
　　　　　　　王昕宇（天津美术学院设计学院视觉传达系讲师）
　　　　　　　李智瑛（天津美术学院设计学院硕士、讲师）
　　　　　　　郑筱莹（鲁迅美术学院硕士）
　　　　　　　韩　巍（南京艺术学院设计学院环境艺术设计系主任、教授、硕士生导师）
　　　　　　　孙守迁（浙江大学现代工业设计研究所教授、博士生导师）
　　　　　　　柴春雷（浙江大学现代工业设计研究所博士后）
　　　　　　　苏　焕（浙江大学现代工业设计研究所博士研究生）
　　　　　　　朱宇恒（浙江大学建筑学院博士）
　　　　　　　王　荔（同济大学传播与艺术设计学院院长、博士、教授、硕士生导师）
　　　　　　　李　琪（上海大学美术学院硕士）
　　　　　　　谢　森（广西艺术学院教务处长、教授、硕士生导师）
　　　　　　　柴万里（广西艺术学院设计学院院长、教授、硕士生导师）

黄文宪（广西艺术学院设计学院副院长、教授、硕士生导师）
陆红阳（广西艺术学院设计学院教授、硕士生导师）
韦自力（广西艺术学院设计学院副教授）
李　娟（广西艺术学院设计学院硕士、讲师）
陈　川（广西艺术学院设计学院硕士）
乔光明（江南大学设计学院讲师）
陆柳兰（江南大学设计学院硕士、讲师）
张　森（北京服装学院视觉传达系教授、硕士生导师）
汪燕翎（四川大学艺术学院讲师、硕士）
方少华（华南师范大学美术学院副院长、教授、硕士生导师）
程新浩（华南师范大学美术学院副院长、教授、硕士生导师）
胡光华（华南师范大学美术学院博士、教授、硕士生导师）
毛健雄（华南师范大学美术学院副教授、硕士生导师）
罗　广（华南师范大学美术学院副教授）
汤重熹（广州大学设计学院院长、教授）
李　娟（浙江工业大学之江学院艺术系主任、副教授）
刘　懿（浙江工业大学硕士）
王　颖（浙江理工大学博士）
何　征（浙江林业学院艺术设计学院教授）
王轩远（浙江工商学院艺术设计系博士研究生）
苑英丽（浙江财经学院硕士）
周小瓯（杭州师范大学美术学院院长、副教授、硕士生导师）
李建设（河南大学艺术学院教授、硕士生导师）
倪　峰（河南大学艺术学院副教授）
谭黎明（重庆工商大学设计艺术学院副教授、硕士生导师）
刘沛沛（西南大学美术学院油画系主任、副教授、硕士生导师）
张　星（云南大学国际现代设计学院副教授）
裴继刚（佛山科技学院文学与艺术分院副院长、硕士、副教授）
范劲松（佛山科技学院艺术设计系主任、博士、教授）
金旭明（桂林工学院设计系硕士、副教授）
罗克中（广西师范大学美术系教授）
吴　坚（福建师范大学美术学院讲师、硕士）
马志飞（福建师范大学博士研究生）
张建中（中国美术学院设计学院硕士）
张铣峰（中国美术学院设计学院硕士）
高　嵬（中国美术学院设计学院硕士）
於　梅（中央民族大学博士研究生）
周宗亚（中国艺术研究院博士研究生）
林恒立（江南大学硕士研究生）

序

设计学院设计专业大部分没有确定固定教材,因为即使开设专业科目相同,不同院校追求教学特色,其专业课教学在内容、方法上也各有不同。但是,设计基础课程的开设和要求却大致相同,内容上也大同小异。这是我们策划、编撰这套"设计学院设计基础教材"的基本依据。

据相关统计,目前国内设有设计类专业的院校达700多所,仅广东一省就有40多所。除了9所独立美术学院之外,新增设计类专业的多在综合院校,有些院校还缺乏相应师资,应对社会人才需求的扩招,使提高教学质量的任务更为繁重。因此,高质量的教材建设十分关键,设计类基础教学在评估的推动下也逐渐规范化,在选订教材时强调高质量、正规出版社出版的教材,这是我们这套教材编写的目的。

目前市场上这类设计基础书籍较为杂乱,尚未形成体系,内容大都是"三大构成"加图案。面对快速发展的设计教育,尚缺少系统性的、高层次的设计基础教材。我们编写的这套14本面向设计学院的设计基础教材的模型是在中国美术学院设计学院基础部教学框架的基础上,结合国内主要院校的基础教学体系整合而来。本套教材这种宽口径的设计思路,相信对于国内设计院校从事设计基础教学的教师和在校学生具有广泛适用性和参考价值。其中《色彩基础》、《素描基础》、《设计速写基础》、《设计结构素描》、《图案基础》等5本书对美术及设计类高考生也有参考价值。

西方设计史和设计导论(概论)也是设计学院基础部必开设的理论课,故在此一并配套列出,以增加该套教材的系统性。也就是说,这套教材包括了设计学院基础部的从设计实践到设计理论的全部课程。据我们调研,如此较为全面、系统的设计基础教材,在市场上还属少见。

本套教材在内容上以延续经典、面向未来为主导思想,既介绍经过多年沉淀的、已规范化的经典教学内容,同时也注重创新,纳入新的科研成果和试验性、探索性内容,并配有新颖的图片,以体现教材的时代感。设计基础部分的选图以国内各大美术学院设计学院基础部为主,结合其他院校师生的优秀作品,增加了教学案例的示范意义。

本套教材的主要作者来自于清华大学美术学院、中央美术学院、中国美术学院、浙江大学、四川美术学院、广州美术学院等国内知名院校,这些作者既有丰富的教学经验,又都有专著出版经验,有些人还曾留学海外,并多次出国进行学术交流。作者们广阔的学术视野、各具特色的教学风格,都体现在这套教材的编写中。

鲁晓波

目 录

序　　　　　　　　　　　　　　　　　　　　　　　　　　鲁晓波

第1章　设计的目的 ……………………………………………… 1
　1.1　设计的语源学来源 …………………………………………… 1
　1.2　设计与人类生活 ……………………………………………… 5
　1.3　设计与艺术 …………………………………………………… 10

第2章　设计的种类 ……………………………………………… 14
　2.1　产品设计 ……………………………………………………… 14
　2.2　环境设计 ……………………………………………………… 19
　2.3　平面设计 ……………………………………………………… 22
　2.4　装饰设计 ……………………………………………………… 29

第3章　设计的元素 ……………………………………………… 33
　3.1　设计的基本元素 ……………………………………………… 33
　3.2　设计元素的运用 ……………………………………………… 44

第4章　设计的程序 ……………………………………………… 47
　4.1　调动集体智慧 ………………………………………………… 47
　4.2　一般设计程序 ………………………………………………… 49

第5章　设计师 …………………………………………………… 54
　5.1　设计师的类型 ………………………………………………… 54
　5.2　设计师的素质 ………………………………………………… 57

第6章　设计机构 ………………………………………………… 65
　6.1　设计的行业组织 ……………………………………………… 65
　6.2　设计商业组织 ………………………………………………… 71

第7章　设计理论 ………………………………………………… 75
　7.1　设计基础理论 ………………………………………………… 75
　7.2　设计科学理论 ………………………………………………… 80

第8章　设计批评 ………………………………………………… 87
　8.1　各个阶段的设计批评 ………………………………………… 87
　8.2　设计批评的标准 ……………………………………………… 91

参考书目 …………………………………………………………… 99
后记 ………………………………………………………………… 101

第 1 章 设计的目的

设计与现代生活早已密不可分。人们日常生活所接触到的用品,甚至人们自身的身体,都打上了设计的烙印。从表面上看,设计是在创造一种物;但是,由于设计往往是人为了扩充自己而表现出的生理及心理机能的一个延伸,因此,从根本上来看,设计是在创造一种人与物的关系,一种人对物的新的认知方式、使用方式、交流方式和评价方式,以此使人们在生活中能够得到物质与精神机能上的满足。也正因为如此,设计物对人的生理、心理、精神都会产生影响,改变人的思维方式、行为方式,甚至人格。设计已成为人类文化的重要组成部分,它既是人类文化的产物,又在创造着新的文化。

1.1 设计的语源学来源

现代意义上的设计(design),发端于英国威廉·莫里斯等人的工艺美术运动。"design"最早可追溯到拉丁语"desegnare",其意为"画记号"。"desegnare"演变成意大利语"disegno",意为"素描、描画",在意大利文艺复兴时期进入艺术领域(图 1—1)。

文艺复兴时期是艺术家获得解放的时期,艺术家的地位得以大大提升,进入艺术范畴的"disegno"随之受到了较多的关注。尤其对于佛罗伦萨和罗马的艺术家,他们多是在石膏上创作,之前做大量练习草稿,因此非常重视"disegno"(而另一个艺术中心威尼斯的艺术家则直接在画布上创作,更重视的是色彩"colorito")。正是由于如莱昂纳多·达·芬奇(Leonardo da Vinci,1452—1510 年)等佛罗伦萨和罗马一大批重要艺术家的影响,"disegno"才成为艺术的重要概念。如 15 世纪的绘画理论家弗朗西斯科·朗西洛提(Francesco Lancilotti)在其《绘画论集》中将 disegno(素描)、colorito(色彩)、compositione(构图)及 invent icne(创造)并称为绘画四要素;切尼尼(Cennino Cennini,1370—1440 年)也有类似的论述,称"disegno"为绘画之基础(图 1—2)。他们二人用的"disegno"基本上还是"素描"之意,是指艺术家在创作规划初期所作的绘图与描述构想的行为。莱昂纳多也在"素描"的意义上使用"disegno",不过,他认为"绘画是'disegno'艺术,没有'disegno'科学便不能存在。"[1] 将"disegno"作为绘画与科学的共同基础,以此将绘画从一种手工技能提升为科学,"disegno"显然已经突破了"素描"的涵义。"disegno"究竟指什么含义,从瓦萨里(Giorgio Vasari,1511—1574 年)的阐述中可以看出。瓦萨里认为:"'disegno'是三项艺术(建筑、绘画、雕塑)的父亲[2]……从许多事物中得到一个总的判断:一切事物的形式或理念,可以说,就它们的比例而言,是十分规则的。因此,'disegno'不仅存在于人和动物方面,而且存在于植物、建筑、雕塑、绘画方面;'disegno'即是整体与局部的比例关系,局部与局部对整体的关系。正是由于明确了这种关系,才产生了这么一个判断:事物在人的心灵中所有的形式通过人的双手制作而成形,这就称之为'disegno'。人们可以这样说,'disegno'只不过是人在理智上具有的,在心里所想像的,建立于理念之上的那个概念的视觉表现和分类。"[3] 可以看出,瓦萨里的"disegno"概念指控制并合理安排视觉元素,如线条、形体、色彩、色调、质感、光线、空间等,它涵盖了艺术的表达、交流以及所有类型的结构造型,使"disegno"成为艺术的核心范畴。从这里似乎已经可以理解莱昂纳多为什么将"disegno"作为提升绘画的核心概念。瓦萨里所说对色彩、形体以及空间的合乎(数学)比例的安排,正是莱昂纳多类比数学之处。

但更重要的还在于另外一点,即瓦萨里称"disegno"与"创造"为"一切艺术"

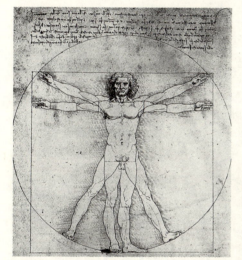

图 1—1 达芬奇《Uomo universale》1482—1494 年

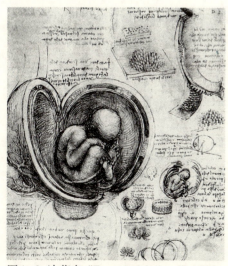

图 1—2 达芬奇《Zuruck Mailand》1506—1510 年

[1] N. 佩夫斯纳《美术学院的历史》,陈平译,湖南科学技术出版社,2003 年,第 33 页。
[2] il disegno[设计]一词在意大利文中是一个阳性词。瓦萨里在另一处说过,创造[la invenzione]是三项艺术的母亲;(Vasari, II, 11)有时他又称自然[la nature]是三项艺术的母亲(Vasari, VII, 183)。
[3] *Vasari On Technique*, edited G. Balduin Blown, New York: Dover Publications, 1960, P.205.

的"父亲"与"母亲",将"disegno"概念与创造联系在一起。一直以来,创造(Creativity)这个概念只与神圣的上帝有关,"是一个神话概念"[1]。正是在16世纪,思想家们试图从神学传统中找到证据来支持"艺术创造"和"上帝创造"之间的联系。最为有力的证据是获得经典的支持。《旧约·创世记》的第一句话"起初上帝创造天地",原文希伯来文"创造"是br'或者作bara,这个词专属上帝的行为。在公元前3世纪中叶由犹太学者译成希腊文时,"创造"被译为poiein,poiein正是poetry(诗歌)一词的源头。公元405年哲罗姆根据希腊文《圣经》译成拉丁文本《圣经》(通称通俗拉丁文本《圣经》),"创造"又被译为creare,拉丁文creare正是英语creat(创造)的来源。所以权威的英译本将"起初上帝创造天地"译为"In the beginning God created the heaven and the earth"。通过这个对圣经翻译史的追寻,使上帝(God)、创造(Poiein)、做诗(Poesis)、诗人(Poet)和创造(Creat)之间的神秘联系被发现,也使神学意味的"创造"逐渐艺术化。借此,艺术家便可与作为创造者的上帝相类比,艺术家的地位自然就超乎一般人之上。有了这个前提,瓦萨里顺理成章地以"disegno"之名,在1563年带着一批画家、雕塑家和建筑师脱离原来所属的手工业行会,在佛罗伦萨成立了西方第一所艺术学院(Accademia del Disegno),严格地说是设计学院,并首次用透视学、几何学、解剖学等理论科目替代了旧有工匠作坊里师傅对徒弟的口传身授(图1-3)。

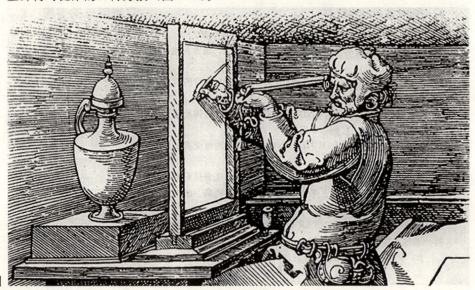

图1-3 丢勒研究透视图

由于瓦萨里等人的努力,艺术家与工匠的分野成为事实,而且设计学院体制的建立,提供了一种不同于行会(guild)的新的艺术教育模式。以"disegino"为名的学院,所重视是对与材料、制作工艺无关的临摹素描(disegino)的教学,即是纯粹纸上功夫的训练。其后美术学院素描教学体系的确立,形成了与行会师傅(Matîrise)训练模式的对立。艺术家随着地位的上升,开始侵入工匠地盘,剥夺工匠所有创造性的工作,因此使设计与制作之间出现分离。另一方面,艺术"创造"所重视的不是制作与技艺的创造。最初的"创造"是上帝的"创造"。柏拉图在他的《蒂迈欧篇》(Timaeus)中声称,造物主(The Demiurge)是依据"理念"(Idea)的模式用物质来制造世界。因此,既然艺术创造与上帝的创造可以类比,艺术家的创造当然也跟"理念"有关。无论强调无条件原初,还是强调有条件的原创,即艺术无论对原型持一个什么样的态度,首先涉及的就是观念(理念)性的东西,然后才是依据这种观念(理念)利用物质来制作。所以瓦萨里说:"'disegno'只不过是人在理智上具有的,在心里所想像的,建

[1] *Perspectives in Education, Religion, and the Arts*, eds. Howard E.Kiefer and Milton K.Munitz (Albany, N.Y., 1970), p.302.

立于理念之上的那个概念的视觉表现和分类。"这个解释显然直接来源于柏拉图（Plato，公元前427—前347年）对"创造"的阐释。在柏拉图看来，"理念"本质上是"真实的形式"（real form），但真实的形式并不存在于现实之中，比如画家的"床"是对工匠的"床"的模仿，工匠的"床"则是对"床"的"理念"的模仿。"disegno"与"理念"的这层关系，使"disegno"被赋予了一种神秘力量，"disegno"作为一种观念与制作的分离因此不言而喻。可见，瓦萨里的"disegno"已经奠定了现代意义的"设计"概念。

瓦萨里之后的费得里戈·祖卡里（Federigo Zuccari）、贝洛利（Bellori）和洛马佐（Lomazzo）等人干脆认为"disegno"与"理念"相同。祖卡里更在其《雕刻家、画家和建筑家的理念》（L'idea de'scultori，pittori e architetti，1607年）一书中对所谓的"disegno interno"（内在设计）与"disegno esterno"（外在描绘）加以区分。前者即为"理念"，后者则为借油彩、石材、木料等媒体来实现理念的行为。这时的"disegno"意即实践理念的观念行为，是以可得到的材料及手段，为如何完成一件艺术品而进行运筹、计划的过程。这也正是波迪内奇（Baldinucci）所说的，"disegno"即"事先在心中酝酿，在想像中已描绘出结果，并能通过实践使之成为现实的可视物。"❶

"disegno"进入法国，一变成为"dessein"（设想、计划）和"dessin"（描画）两个词，其实是直接来源于祖卡里"内在设计"与"外在描绘"的区分。英语"design"直接来源于"dessein"，1588年的牛津英文辞典首次收录了"design"，将其定义为："由人所设想的一种计划，或是为实现某物而拟定的纲要；为艺术品、应用艺术品所作之最初图绘草稿，规范一件作品的完成。"显然，"design"吸收了"dessein"（设想、计划）和"dessin"（描画）两个方面的含义，与"disegno"同义。

一直到18世纪，"design"基本上被限定在艺术范畴之内，如温克尔曼（Winckelmann，1717—1768年）曾说："一件艺术品中第一位是设计，第二位是设计，第三位还是设计。"❷ 1786年出版的《大不列颠百科辞典》将"Design"解释为："艺术作品的线条、形状，在比例、动态和审美方面的协调。在此意义上，'Design'与构成同义，可以从平面、立体、结构、轮廓的构成等诸方面加以思考，当这些因素融为一体时，就产生了比预想更好的效果"。其后，《牛津大辞典》将"Design"大致分为两层含义：一是"心理计划"（a meant plan），指在我们的精神中形成胚胎，并准备实现的计划乃至设计；二是"在艺术中的计划"（a plan in art），特别指绘画制作准备中的草图之类。在当代英语中，《大不列颠百科全书》（1974年）的解释是："Design是指在进行某种创造时，计划、方案的展开过程，即头脑中的构思，一般指能用图样、模型表现的实体，但最终完成的实体并非Design，只指计划和方案。Design的一般意义是，为产生有效的整体而对局部之间的调整。"❸ 可以看出，三种解释都没有脱离"disegno"概念所包含的两个方面的含义。但有一个重大的变化，即1974年版《大不列颠百科全书》已经将"design"的词义扩大到艺术范畴之外。原因很简单，工业化生产使设计的领域急剧扩大，艺术已经不能作为其全部。比如，对于汽车设计，美术所能做的只是其外形，而设计则包括对功能、材料、结构、消费群体等多方面的考虑。

现代汉语"设计"，是日本学者翻译"design"时从中国古籍中寻找出来的借词。

古汉语"设计"是"设"与"计"的合词。据东汉许慎《说文解字》，"设"是"施陈也"；"计"是"会也算也"。作为一个双音节词，"设计"在古汉语中也早已出现。如《三国志·魏志·高贵乡公髦传》中所谓："此儿具闻，自知罪重，便图为弑逆，赂遗吾左右人，令因吾服药，密行鸩毒，重相设计"。《吴志》朱桓传中说："方今北土未一，钦云欲归命，宜且迎之。若嫌其有谲者，但当设计网以罗之，盛重兵以防之耳"。

❶ 转引自尹定邦《设计学概论》，湖南科学技术出版社，1999年，第41页。
❷ N·佩夫斯纳《美术学院的历史》，陈平译，湖南科学技术出版社，2003年，第129页。
❸ 转引自诸葛铠《图案设计原理》，南京：江苏美术出版社，1991年，第9—10页。

又有元代尚仲贤《乞英布》中所谓"运筹设计,让之张良,点将出师,属之韩信"等等。但此时的设计仍是"设置"与"计谋"之合,意为"设计策、谋划事情",并不是一个艺术概念,古汉语"设计"也没有进入过中国古代艺术的范畴。

在中国古代艺术概念中,与"disegno"相对应的是另一个词"经营"。

《诗·大雅·灵台》所谓"经始灵台,经之营之",这里的"经"指建筑宫室前所进行的度量工作,"营"则是在度量好基址后的标明方位,都与建筑设计相关。至于《尚书·召诰》中"卜宅,厥既得卜,则经营",已经明确地将"经营"与建筑设计的空间规度建立起了联系,实指与建筑设计同义的规划行为。齐梁之时,谢赫将"经营"作为他品评画家"六法"之中的第五法:"六法者何?一气韵,生动是也;二骨法,用笔是也;三应物,象形是也;四随类,赋彩是也;五经营,位置是也;六传移,模写是也"(谢赫《古画品录》)。谢赫显然发现了绘画与建筑在空间处理上的相同特点,因此将相对成熟的建筑设计术语引入初创的画论,用来借指画面的布局和构成。"经营"在画论中被解释为"位置",显然是最直接地回到它原有的建筑设计之所指。其后,唐代的张彦远(815—876年)在其名著《历代名画记》中重点指出"至于经营位置,则画之总要",将"经营"上升为绘画技术范畴的中心。在他的基础上,北宋郭熙、郭思进一步认为"凡经营下笔,必合天地"(《林泉高致·画诀》),将"经营"与纯粹的山水画章法联系起来。从此以后,"经营"成为绘画的核心概念。清代王原祁(1642—1715年)将谢赫的"六法"定义为技术性的"经营位置":"六法古人论之详矣。但恐后学拘局成见,未发心裁,疑义意揣,翻成邪僻。今将经营位置笔墨设色大意,就先奉常所传及愚见言之,以识甘苦"(《雨窗漫笔》)。邹一桂(1686—1772年)则说得更明显:"以六法言,亦当以经营位置为第一;用笔次之;傅彩又次之;传模应不在画内;而气韵则画成后得之"(《小山画谱·六法前后》)。"经营"完全从一个建筑设计概念逐步演变成为艺术风格学的属概念。并且,由"经营"生发出一系列种概念:宾主(元汤垕)、疏密(元倪瓒)、呼应(明沈灏)、藏露(明唐志契)、繁简(明沈周)、开合(清王原祁)、虚实(清笪重光)、纵横(清笪重光)、动静(清戴熙)、参差(清郑燮)、奇正(清龚贤)等,都由"经营"统其枢纽。

在建筑设计领域,宋代李诫(?—1110年)《营造法式》所谓"及有营造,位置尽皆不同",与传入绘画领域的"经营位置"构成呼应。李诫本人"善画,得古人笔法",更在《营造法式》卷二"彩画"中谈及谢赫《画品》,表明建筑与绘画在当时并不是两个互不沟通的领域。

正是建筑与绘画在空间形态建构上的共通性,使"经营"成为建筑与绘画领域的共通概念。张彦远等人以"经营"作为建筑与绘画的共通概念,与瓦萨里以"disegno"统摄建筑、绘画与雕塑,可谓不谋而合。而"经营"作为艺术概念,是空间、造型上的规划之意,与"disegno"的含义也是非常接近,因此完全可以说是设计在古汉语中的代名词。其实,日本对"design"的翻译还用过"意匠"、"营造"、"图案"等其他词,都与"经营"意义极为接近。

古汉语"设计"不同于"经营",其核心含义是设想、运筹、计划与预算,与空间、视觉没有紧密的联系,因而没有成为一个艺术概念,但是,"设计"行为的过程与"经营"及"design"的创造过程在本质上是一致的,如果不局限于艺术领域,广义的所指是相同的。日本人选用"设计"对译,无疑是出于这种考虑。

现代汉语中所说的设计,通俗的解释为:"在正式做某项工作之前,根据一定的目的要求,预先制定方法、图样等"。❶ 专业解释为:"(1)设计是围绕某一目的而展开的计划方案或设计方案,是思维、创造的动态过程,其结果最终以某种符号(语言、文字、图样及模型等)表达出来。(2)设计是一个含义非常广泛的词,使用该词时,一般应加适当的前置词加以限定,来表达一个完整而准确的意思。如环境艺术设计、服装艺术

❶《现代汉语词典》,商务印书馆,1982年,第1003页。

设计、道路与桥梁设计、计算机程序设计等。只说'设计',让人弄不清是指什么设计,只有在特定的语言环境中才能省略掉'设计'前面的修饰词。❶设计具有动词和名词的双重词性。'这个设计很有新意','你去设计一个新的灯具造型',前面的'设计'是名词,后面的'设计'是动词。"(图1-4)可以看出,这里对"设计"的解释与当代西方对"design"的解释相差不大。相比"图案"、"工艺美术"等历史概念,"设计"的含义更为丰富,也更具有开发性。其实,从上述"disegno"与"创造"的联系等考察来看,西方的"disegno"本身也是一个含义丰富的词汇,具有开放性:素描是其本义,还包括对规则(regola)与比例(misura)的规划处理,以及对某种观念的可视化处理等含义。这一点与现代汉语的"设计"是相同的。对设计行业的发展而言,它既可以自然地将新出现的设计行业和设计活动纳入其中,也可以很方便地扩大与其他学科的交叉与融合。

所以,从其各自的语源背景及学科背景来看,"设计"与"design",其核心含义都指向设想、运筹、计划与预算,基本一致,这正好说明了"设计"是人类生活行为的共性特征。如果要用一句话来作一个简单的概括,可以说,设计是人类为实现某种目的而进行的创造性活动。

图1-4 家居效果图:某种符号的表达

1.2 设计与人类生活

作为一种造物活动,设计的产生是自然而然的。当原始人"用一块石头砸向另一块石头以便打造出有某种功能的工具时,设计就在这一瞬间自然而然地产生了"。❷最初的石制工具当然非常简陋,其中所蕴含着的设计意识也极为简单,但"正是由于设计活动,使人类傲然于其他动物之上,成为动物之王"。❸

动物也会创造和使用工具,例如,蜘蛛会结出精致细密的网,蜜蜂会筑出让建筑师都感到惭愧的蜂房,蚂蚁甚至在地下建造坚实的拱形土巢,黑猩猩会利用树枝掏蜂蜜,等等。古希腊哲学家德谟克利特(Democritus,约公元前460—前370年)曾经说:"在许多重要的事情上,我们是模仿禽兽,做禽兽的小学生的。从蜘蛛我们学会了织布和缝补;从燕子学会了造房子;从天鹅和黄莺等歌唱的鸟学会了唱歌。"对于人类,模仿的确十分重要。亚里士多德(Aristotle,公元前384年—前322年)认为:"人和

❶ 张道一主编《工业设计全书》,南京:江苏科技出版社,1994年,第12页
❷ 尹定邦《设计学概论》总序,长沙:湖南科学技术出版社,1999年。
❸ 杰夫·坦南特《六西格玛设计》,吴源俊译,北京:电子工业出版社,2002年,第28页。

动物的一个区别就在于人最善模仿，并通过模仿获得了最初的知识。其次，每个人都能从模仿的成果中得到快感"。❶ 亚里士多德把模仿看作是人的本能，以此作为人与动物的区分，但其实动物也会模仿，经过训练的如鹦鹉学舌，未经训练的如猴子对人的动作的模仿等等，而且，似乎动物也能够从模仿中获得快感，动物园的猴子就对模仿人的动作乐此不疲。当然，同是模仿，程度有高低和繁简之别，但人与动物的真正区分并不在于这种程度上的差别，而在于"动物只是按照它所属的那个种的尺度和需要来构造，而人懂得按照任何一个种的尺度来进行生产，并且懂得处处都把内在的尺度运用于对象；因此，人也按照美的规律来构造"。❷ 古希腊哲学家普罗泰哥拉 (Protagoras, 公元前484–前411年) 说 "人是万物的尺度" (Man is the measure of all things)，所指也正在此。这实际上是寻找到了人与动物在模仿上的根本区别，那就是人能够自由地不局限于自身尺度地模仿，因此能够创造。在这个意义上，马克思认为："使最拙劣的建筑师和最灵巧的蜜蜂相比显得优越的，自始就是这个事实：建筑师在以蜂蜡构成蜂房以前，就已经在他的头脑中把它构成。劳动过程结束时得到的结果，已经在劳动开始时，存在于劳动者的观念中，所以已经观念地存在着。他不仅引起自然物的形式变化，同时还在自然物中突显他的目的"。❸ 所以，从根本上说，人与动物的本质区别在于设计。"设计是人类的一种本质性特征，它来源于但又有别于自然世界的其他部分"。❹

设计"引起自然物的形式变化，同时还在自然物中突显他的目的"，这个目的就是创造出符合于人类需要的人造物。但从根本上来讲，设计物无论怎样精妙，怎样适用，也只是一个工具，只是一个载体，它所支撑的是对设计物的一种合理、优化的使用方式，是为人服务，使人与物、人与环境、人与社会相互协调。正是在这个意义上说，设计是人类共同的生活行为，是人类生物性、社会性的生存方式。

作为生物性的人，首先要通过对各种形式的物的使用来满足最为基本的衣食住行等生存需求，这同时也是对人生理机能不足的一个弥补过程。"人是一种缺陷存在，换言之，人恰恰因为其本质的缺陷而存在。技术就是这种缺陷存在的根本意义。"❺ 人类的生理机能都有一定的极限，如果仅以人的生理机能来工作，有许多工作是无法独自完成的。通过设计制造不同的工具、机械便可帮助人类解决这一问题，人类需要设计。

人类和动物相比，以生理器官的功能和本能而言，很多方面确实难以与之匹敌。不要说鹰、狮、虎、豹等凶禽猛兽，如果真要赤身肉搏，就是一只小狗，发起疯来也会把人咬得遍体鳞伤，让人不能够全身而退。在动物面前，人类显得孱弱甚至可怜，"在大象和牛马面前，人是那么的渺小；在狮虎等猛兽面前，人是那样的懦弱；在猫狗兔鹿面前，人是那样的笨拙；在犀牛和鳄鱼面前，人是那样的娇嫩……鱼儿可以在水中游泳，鸟儿可以在天空飞翔，乌龟可以用坚固的甲壳保护自己，蜥蜴可以改变表皮的颜色来掩护自己……就单纯的机体存在而言，人类同地球上任何一种经过生存竞争留下来的同时代动物相比，总是显示出相形见绌的某些劣势"。❻ 所以，人类既然缺乏专门化的器官和本能，自然就不能适应他自身的特殊环境，因此就只好把自己的能力投向明智地改造任何预先构成的自然条件。因为像人那样，感官仪器装备那么差，自然而然是无力进行防御的，他是赤裸裸的，在体质上是彻头彻尾处于胚胎状态的，只拥有不充分的本能；所以就是一种其生存必须有赖于行动的生

❶ 亚里士多德《政治学》，《亚里士多德全集》第9卷，苗力田主编，北京：中国人民大学出版社，1994年，第6页。
❷ 马克思《1844年经济学哲学手稿》，中共中央马克思、恩格斯、列宁、斯大林著作编译局译，人民出版社，2000年，第58页。
❸ 马克思《资本论》第一卷，郭大力、王亚南译，北京：人民出版社，1963年，第172页。
❹ 转引自刘吉昆、习玮编著《设计艺术概论》，清华大学出版社，2004年，第4页。
❺ 贝尔纳·斯蒂格勒《技术与时间——爱比米修斯的过失》，裴程译，南京：译林出版社，2000年，第20页。
❻ 朱铭、荆雷《设计史》，济南：山东美术出版社，2004年，第12页。

图1-5 尖状器

物。最初的石制工具,就是人"明智地改造自然预先构成的"石材的结果。旧石器时代的石器虽然粗糙,但原始人已经知道利用石材的硬和"尖、薄"等概念产生的锋利,来弥补人的"非尖牙利齿"。而从保护自身的角度来考虑,人类还必须设计制造有用的武器。(图1-5)"这种设计的质量决定了设计者的生与死,因而常常是很成功的设计。如果设计失误,后果将是致命的,因此,这些失误会马上得到纠正。经过无数次反复修改的过程,早期人类的设计在当时人们的物质条件下达到了很高的水平"。❷ 如弓箭、飞镖等等。无论是为着采集、攫取、加工食物的工具,还是用于防御的武器(其实二者的功能在原始人那里是不分的,如弓箭既是猎具,也是武器),都是人类身体向外的延伸。筷子、刀叉是手的延伸,轮子是脚的延伸;风筝是向空中延伸,船是向水中延伸,"古典的弩炮和投石器只是臂和拳的替代物",❸ 是向远处延伸。"一切技术都是人体的延伸"。❹ 荀子说得好"登高而招,臂非加长也,而见者远;顺风而呼,声非加疾也,而闻者彰;假舆马者,非利足也,而致千里;假舟楫者,非能水也,而绝江河。君子生非异也,善假于物也"(《荀子·劝学篇》)。人类正是借助于工具武装自己的身体,以抵抗外力、适应环境,凭着孱弱的生理机能却能够在自然界中傲立于其他动物之上。当然,人"力不若牛,走不若马,而牛马为用,何也?曰:人能群而彼不能群也……多则力强,强则胜物,故宫室可得而居也"(《荀子·王制篇》)。其实,结群而居也是对人生理机能不足的一个弥补。"在生活的所有领域中,最低级的现象,甚至负面的价值都是通向更高级事物发展的大门。不仅如此,而且正是由于它们的劣根性,才导致了优等事物的产生。因此达尔文指出,与同等大小哺乳动物相比,可能正是生理上的孱弱推动了人类从单独个体走向社会存在"。❺

在这个意义上,可以说设计是一种超越生物性的行为,而人体生理机能的缺陷造成了社会形态的初步形成和人体功能的延伸,是设计的生物学来源。

在中外大量的神话故事,以及今天科幻小说的描述中,无论是人身体自身的变化如千里眼、顺风耳、肉翅、三目、三头六臂、火眼金睛,还是借助外物如云游、水遁、照妖镜、金箍棒、风火轮,抑或是机器人、火箭、太空飞行器等等,都把人的身体延伸到更远,把人的力量变得更强。其他动物虽然也能够做到利用工具延伸自己的生理机能,如非洲一种兀鹰能够用石块击碎鸵鸟蛋壳,一种啄木鸟知道用仙人掌刺去挑食藏在蛀穴中的虫子,黑猩猩懂得用草棍钓食白蚁等等。但比起人的延伸行为,它们显得微不足道,因为人有设计意识。"心之官则思",只有人才会思维。其他动物不是脑量的绝对值小,就是脑量与体重的相对值小,只有人才有发达的大脑,所以只有人才有思维意识,才有设计意识。一个很明显的表现,即是其他动物对工具的利用只是一种遗传的本能,不懂得任何变化,如上文所举的啄木鸟,只会用仙人掌刺,换成绣花针就不知所措。它们似乎已经满足于这一利用,只满足于自己"种的尺度",而不会想到更多的延伸方式或类别。而人因为懂得运用其他"种的尺度",自然会进行纵向和横向的比较,加以综合,人自然不会满足于简单、粗糙,不会满足于利用一种动物的尺度。向蜘蛛学织布和缝补,向燕子学造房子,向天鹅和黄莺等歌唱的鸟学唱歌,等等,人需要用更多"种的尺度"和更多的延伸方式。突破单一、出现变化于是成为可能。一旦人的生存需要得以满足,对单一性的突破和对变化的追求就更为迫切。

事实上,人类除了自身的生理缺陷之外,也存在心理上的"缺陷",比如懒惰、贪婪、胆怯、规避危险等等,使人追求省时、省力、省心、省钱,追求更舒适、更方便。

❶ 转引自阿诺德·盖伦《技术时代的人类心灵》,何兆武、梁冰译,上海:上海科技教育出版社,2003年,第20页。
❷ 何人可主编《工业设计史》,北京:北京理工大学出版社,2004年,第6页。
❸ 奥斯瓦尔德·斯宾格勒《西方的没落》下册,齐世荣等译,北京:商务印书馆,1963年,第767页。
❹ 马歇尔·麦克卢汉《理解媒介》,何道宽译,北京:商务印书馆,2000年,第232页。
❺ 齐奥尔特·西美尔《饮食社会学》,选自《时尚的哲学》,费勇等译,北京:文化艺术出版社,2001年,第35页。

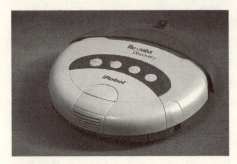

图 1-6 Roomba

人类生存需要食物，但筷子、刀叉并非必要的餐具，象牙筷子、银质刀叉就更非必要，而是奢侈，是人"贪婪"的心理（欲望）所致。从中可以看到，人生理机能的延伸，同时也是心理机能的延伸。人的生理机能延伸得越远，设计的这种超越生物性的特征就越表现为心理行为。

"人离开动物越远，他们对自然界的作用就愈带有经过思考的、有计划的、向着一定的和事先知道的目标前进的特征"[1]，设计的意识也就愈强。设计是从主观需要出发，按照主体需要的标准去反映事物的意识行为，从心理机制上来讲，诸如懒惰、贪婪、胆怯、规避危险等心理上的"缺陷"（欲望），自然会融入主体的意识之中，成为刺激设计的强大动力。很多军用的器械，如扫雷器、智能机器人、无人驾驶飞机等等，非常明显是源于人规避危险的需要，由此产生出很多相当巧妙的设计。日常生活中，如来源于军事技术的"Roomba"智能机器人，能够自动钻到沙发、床底下清理地板，碰到墙壁、障碍物或悬空的楼梯口，都能轻巧地弹开，不伤害家具（图1-6）。再如洗衣机从半自动向全自动的转变、电视机的手动换频到遥控换频的转变等类似电子产品的推进过程，都可以清晰地看到设计背后的力量。正是人的心理"缺陷"，直接刺激着人的创造力，从而赋予设计活动以丰富性与创造性。从器具演进的历史来看，在旧石器时代中期，技术变化的平均速度是每两万年有一个新发明。在旧石器时代晚期，这一速度则上升到每一千四百年有一个新发明。在公元前一万年后的中石器时代，随着人口增长达到前所未有的速度，技术创新的速度也进展到每两百年一个新发明。[2]越往后，发明的速度就越快。"过去的200年来，单单美国就有500万个专利案件"[3]。现今器具，从石器到微晶片，从水车到太空船，从大头针到摩天大楼，种类之繁多，已经远远超出自然物种。达尔文之后生物学家们指认的物种达到150万，但人类的科技发明是自然物种的3倍多。更值得关注的是，基于同一功能的器具往往还在细类上向前推进数量，如各种类型的锤子（1867年马克思在伯明翰一地就发现了500种功能各异的锤子）、椅子、刀子、灯具等等。如此之多的器具，同一功能器具的多元化，显然已经远远超出人类生活的基本需要之外，而更多地表现为心理需要。

从根本上讲，人心理上的"缺陷"源于心理学上所说的"最小努力原则"，这是人类行为的普遍原则。为着某一目的的人类行为，总会讲求效率，尤其是大型、复杂的行为，如军事行为，因此事先或者过程中就会做出计划、统筹，想方设法力求以最小的努力达到最好的效果。这正是（古汉语）设计的本义，也是设计的心理学来源。

但何为"最小"，并没有一个固定的标准，而是一个不定的趋于更小的理想标准，而且随着时间的变化还会不断改变。现实生活当然与它总是有一定的距离，人们因此总是对现状不满、对使用的工具不满、对设计不满、认为所有器具的设计都有缺点，都含有某种程度的失败。的确，任何设计都只是设计师（或设计师群体）的作品，其中也许包含有多个群体、多方面的或潜或显的参与，但无论如何，它永远不能够代表所有人，更加不能够说是"最合理的"。在从事设计的这一方，设计师（群体）固然有着这样那样的局限，现代设计与市场的关系，也使得设计不得不在某些方面作出放弃或者妥协，甚至完全放弃或妥协。"有人尝试过语音控制照相机、软饮料机和复印机之类的复杂设备……但由于早期的几次尝试不成功，遭到了公众的嘲讽，此后，就无人敢再尝试了，尽管有很多地方需要这种产品"[4]。在设计的消费者一方，不同群体对设计的需求不同，所以，所有的设计都有缺点，改进与变化于是又成为设计的新的动力。

[1] 恩格斯《自然辩证法》，《马克思恩格斯选集》第三卷，中共中央马恩列斯著作编译局编，北京：人民出版社，1972年，第516页。
[2] 罗伯特·赖特《非零年代：人类命运的逻辑》，李淑珺译，上海：上海人民出版社，2003年，第48页。
[3] 亨利·佩卓斯基《器具的进化》，丁佩芝、陈月霞译，北京：中国社会科学出版社，1999年，第23页。
[4] 唐纳德·A·诺曼《设计心理学》，梅琼译，中信出版社，2003年，第30-31页。

无论是对生理缺陷的超越，还是对心理需求的满足，设计的目的最终都以物化的形式表现出来，物质性因此是设计的基本属性。与此相应，功能于是成为设计的第一要素。在设计史上，功能主义曾经大行其道，至今仍然方兴未艾。甚至有沙利文"功能决定形式，此乃定律"，以及路斯"装饰就是罪恶"的极端说法。但"功能决定论"的观点是错误的，功能并不是单一的决定因素。所谓"木处榛巢，水居窟穴；禽兽有芄，人民有室；陆处宜牛马，舟行宜多水；匈奴出秽裘，于越生葛绤；各生所急以备燥湿，各因所处以御寒暑，并得其宜，物便其所"（《淮南子·原道训》）。自然环境的差异使设计具有地域性特征，社会环境的差异则对作为主观意识行为的设计有着更为重要的影响，使设计具有文化上的区别。例如，同是对手的延伸，东方选择了筷子，西方却选择了刀叉。在这个意义上，作为"人造物的科学"的设计，并不是一种纯粹的物质性行为，正如汤因比所说，"人类将无生命的和未加工的物质转化成工具，并给予它们以未加工的物质从未有的功能和样式。功能和样式是非物质性的：正是通过物质，它们才被创造成非物质的"。❶

在工业社会及以前，人造物的功能负载在物质（质料）之上，设计的物质性特征十分明显，而"非物质性"特征则体现为人造物上所传载的社会文化信息，以及对人精神生活的影响。在今天的"非物质社会"（或称数字化社会，信息社会，服务型社会），非物质性越来越成为整个世界的全新特征。一个重大的转变是，传统物质（质料）的存在与功能之间的对应关系出现脱离，例如电脑文件的复制，虽然是电脑的各种硬件等物质（质料）支撑着它，使它成为可能，就像传统的抄写、印刷等复制形式需要笔墨、印刷设备、纸张等物质材料一样，但作为功能的复制已经成为"后台"操作，电脑显示器上显示的只是文件传送的一个"虚像"。最终的物质性的文字、图片及其负载物也都变成为一种非物质的、虚拟的形式，人们看到的只是一个虚拟的过程与结果，只是对人的"服务"，复制成为一种纯粹的功能或"超功能"。更重要的是"我们已被所谓的电子幻影所包围……这种幻影越来越多地侵入我们的工作和我们的娱乐和休息环境中"。❷结果是：现实与非现实、真实物品与它们的表象之间的界限越来越模糊，真实物品的替代性产品或"虚象"正在摧毁人们辨别与控制现实的能力，而人与物品、人与人甚至与世界任何地方的事件之间，都有着相等的距离。换言之，真实并不比"虚象"更为重要，甚至更不重要。与此相应，设计的重心不再是有形的物质和具体的产品，而更多地向"非物质性"方向发展，"追求和高扬一种无目的性的抒情价值"，"能引起诗意反应的物品"。❸

正如汤因比所说，非物质是通过物质创造出来，新的非物质文化离不开坚实的硬件和物质基础，就像电脑离不开主机、显示器、键盘、鼠标等硬件设备一样。真实的产品与"替代性形象"共同构成了一个完整的整体，一个大的"产品环境"。只有这个环境的所有组成部分都有效地起作用时，才能保证整个系统的高质量运转。因此，对产品物质层面的设计，对有形的单个产品的设计，只是产品环境的一个要素，更重要的是对整个环境的设计，设计的重心从设计产品转移到了设计环境。具体而言，某一个产品的环境，既包括它的各个组成部件，还包括使用者使用该产品的各种可能，如使用过程中的意外事故等。实际上，产品环境就是人与物在使用的过程中建立起来的一种抽象关系。由此，消费者已经介入到设计的过程之中，与设计者相互呼应，使设计表现为非物质性的社会服务过程。这也正是20世纪80年代兴起的"设计先决"（Design Primario）或"软"设计（"soft" Design）理论的主张。在此，产品环境的设

❶ 马克·第亚尼编著《非物质社会——后工业世界的设计、文化与技术》，滕守尧译，成都：四川人民出版社，2001年，第9页。

❷ 马克·第亚尼编著《非物质社会——后工业世界的设计、文化与技术》，滕守尧译，成都：四川人民出版社，2001年，第37页

❸ 马克·第亚尼编著《非物质社会——后工业世界的设计、文化与技术》，滕守尧译，成都：四川人民出版社，2001年，第4页

计除了生理学、心理学的考虑之外，更多地要加强对社会学的倚重。

1.3 设计与艺术

设计与艺术是两个不同的领域，但自从其产生以来，二者就一直互相纠缠，关系非常密切，需要仔细辨别，才能清晰地作出区分。

1.3.1 设计与艺术的渊源

现代意义上的（美的）艺术（fine arts）概念是在文艺复兴提高艺术家地位的基础上，经由17世纪晚期"古今之争"对艺术与科学的区分，最终由巴托（the Abbé Batteux，1713—1780年）确立起来的。巴托在1746年出版了《相同原则下的美的艺术》（les beaux arts réduits àun même principe），对美的艺术与机械艺术作了明确的划分，现代艺术体系开始建立起来。为着审美（愉悦）目的的美的艺术与为着实用目的的机械艺术的分离，实际上就是现代意义上的艺术与设计的分离。从这里可以明显地看出，在此之前，设计与艺术活动是融为一体的。这正是设计与艺术关系密切的重要来源。

艺术这个概念，"在古代拉丁文中与希腊文中一样，它意味着一种技艺化了的东西"。❶在古代汉语中，艺术同样也是指技艺。显然，人类早期的艺术、设计与制作活动是不分的，难以在概念、理论上作出清晰的区分。其实，实用与美观相结合是人类造物活动的一个基本特点。所以，原始时代大多数人工制品既是工艺品又是艺术品。直到文艺复兴时期，艺术家仍然属于工匠的行列，如画家有时属于药剂师行会，因为药剂师给画家配制色料；雕塑家属于金匠行会；建筑师属于石匠与木匠行会。❷但一些杰出的艺术家如莱昂纳多、米开朗琪罗（Michelangelo Buonarroti，1475—1564年）等以其自身的杰出艺术成就，以及将艺术攀附科学（如数学）、诗歌，寻找证据支持"艺术创造"和"上帝创造"之间的联系等诸多努力，将艺术家的地位逐渐提升到工匠之上。（现代意义上）艺术的概念初步确立，与此相应，艺术活动与实用性的制作活动在理论上开始有了较为清晰的区分，但在实践中，艺术家往往也同时为实用性的制作活动从事设计工作，也在客观上使设计活动与制作活动开始出现分离。也正是在这一时期，作为艺术要素的设计（disegno）概念开始出现。最初的设计（disegno）概念意为"素描"，指的是艺术家在创作规划初期所作的绘图与描述构想的行为，尤其是佛罗伦萨和罗马的艺术家，因为多在石膏上创作，之前必须做大量练习草稿，因此非常重视"disegno"。由于在构图中必须考虑比例、整体与局部的关系等问题，"disegno"的概念逐渐扩大，并成为瓦萨里所强调的"三项艺术的父亲"。在瓦萨里以及其后诸如祖卡里等人的努力下，作为艺术核心范畴的设计理所当然地与艺术的"创造性"、"理念"建立起了联系，从而使设计作为一种观念性的行为与具体的制作活动有了较为明确的区分。这时，设计与艺术的关系可谓十分复杂，一方面，艺术活动与实用性的设计、制作活动之间的区分逐渐清晰，但艺术家同时从事设计活动，使设计一开始就被打上了艺术的烙印；另一方面，设计概念产生于艺术范畴之内，是艺术的核心要素，即是艺术赋予了设计以概念及相关元素与特征，使艺术在一开始就进入到设计的本质属性之中。反过来看，设计是一个广义的概念，是艺术和制作活动的基础。（现代意义上的）艺术与设计概念出现之初的这种交叉复杂的关系，成为设计与艺术关系的主调。巴托及以后的艺术家、理论家所共同建立起来的现代艺术体系，使艺术活动与设计活动的目的及工作范围在理论上有了清晰的区分，但在实践中，艺术家仍然不断加入到设计活动之中，兼有设计师的身份。

18世纪末期，工业机器大生产出现，手工业产品从此受到了越来越严重的打击。由于新的机器美学还未建立起来，手工业设计对新的工业生产并不能构成指导，工业

❶ 科林伍德《艺术原理》，北京：中国社会科学出版社，1985年，第5页。
❷ N. Pevsner. Academies of Art, Past and Present. Cambridge, 1940. 43ff.

产品与手工业产品相比出现了较大的差距。因此，普金、拉斯金等人发起了对工业革命的激烈批判，受其影响的威廉·莫里斯等人掀起了"工艺美术运动"，力图以手工艺制作来反对机器与工业化。莫里斯认为：在艺术分门别类时，手工艺被艺术家抛在后头。现在他们必须迎头赶上，与艺术家并肩工作。❶莫里斯等人的工作实际上是在倡导打破"大美术"与"小美术"的界限，使分离不久的二者重又结合起来，共同对制作活动进行指导。这一观念被包豪斯所继承并发扬光大。1919年由沃尔特·格罗皮乌斯（Walter Gropius，1883–1969年）创立的包豪斯是第一所现代设计学校，其成立宣言认为，"艺术不是一种'职业'。在艺术家和手工艺人之间没有本质的区别。艺术家是一位提高了的手工艺人"。❷在此基础上的设计教育，是融艺术与技术于一体的教育。事实上，艺术与技术是设计必不可少的两翼。设计最终要诉诸视觉表现，正是艺术为设计提供了视觉上的元素与技巧，甚至理论上的概念、术语与学科的建构模式。设计师的造型基础与装饰能力的训练都依赖于艺术的训练，因此，从现代设计（职业）的开端上来看，艺术与设计也有着十分紧密的联系。

1.3.2 设计与艺术之间的相互影响

实用与美观相结合，赋予物品物质与精神的双重作用，是人类造物活动的一个基本特点。"在一艘船上，什么东西能像侧舷、货舱、船首、船尾、帆桁、风帆、桅杆那么必不可少？然而，这些必不可少的东西都有优美的外形，它们似乎不光是为了安全才发明出来的，而且还为了给人以审美的乐趣。神殿里和柱廊里的柱子是支撑上部结构用的，然而，它们既有实际用处，又有高贵的外形。朱庇特（Jupiter）神殿的山墙以及别的神殿上的山墙并不是为了美而建造的，而是为了实际需要修造的，在设计者考虑如何使雨水从建筑物顶的两边落下时，庄严的山墙便作为结构所需要的附属品而产生了……"❸因此，对艺术的追求，实际上是设计不可避免的"宿命"。这正是设计与艺术相互纠缠、关系紧密的根本原由，也使具体的艺术活动与设计活动往往相互渗透、相互影响。

艺术对设计的影响是多方面的。其一，艺术家的影响。艺术家参与设计可谓历史悠久。文艺复兴时期，艺术家就是设计的一支重要力量，如拉斐尔、米开朗琪罗和瓦萨里等，他们不仅自己从事设计，并且为了满足大客户的需要而培养训练了专门的设计师，大大加快了设计师走向职业化的进程。莫里斯以艺术家的身份加入设计，组织一批艺术家开设设计事务所，发起了一场影响深远的"工艺美术运动"，为现代设计的诞生奠定了基础。再如达利曾为芭蕾舞设计布景、服装，设计珠宝及著名的"螯虾电话"等，对设计与时尚产生了不可忽视的影响。他的朋友，著名的服装设计师夏帕锐利（Elsa Schiaparelli，1890–1973年）的很多服装与装饰品就是受他的影响而设计出来的。艺术家的参与，不仅扩大了设计的力量，极大地丰富了设计的视觉语言，并以一种新的视角刺激着设计的创新与发展。其二，艺术运动的影响。20世纪，几乎每一次艺术运动——立体主义、构成主义、未来主义、风格派、表现主义、波普艺术等，都与相应的设计运动相伴而行，为设计运动提供直接的理论指导。事实上，各个时代设计与艺术的审美趣味是一致的，设计与艺术的发展因此并行不悖。如风格派、构成主义都不仅关心创造新的视觉风格，也力图创造新的产品与生活方式，很自然地将艺术与工业联系起来。其成员大都主动走向设计，创作出了一大批著名的设计作品，如塔特林（Vladinir Tatlin，1885–1953年）的第三国际纪念塔等。同时，表现主义、风格派、构成主义等艺术运动的理论都渗透到包豪斯的设计教育体系之中，对整个现代设计产生着深远的影响。今天各国设计院校所设置的"三大构成"课程，就是这一影响的结果。其三，审美观念的影响。对审美的追求，是设计与设计相衔互济的桥梁。艺

❶ H. Jackson. William Morris on Art and Socialism. London, 1947. p.26.
❷ 格罗皮乌斯《包豪斯宣言》，奚传绩编《设计艺术经典论著选读》，南京：东南大学出版社，2002年，第179页。
❸ 贡布里希《秩序感——装饰艺术的心理学研究》，杨思梁、徐一维译，浙江摄影出版社，1987年，第40–41页。

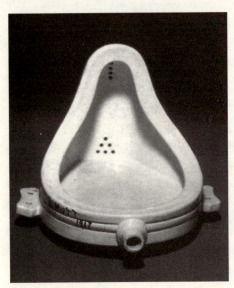

图1-7 杜尚《泉》

术是审美的典型形态，集中体现了某一时代、地域的审美观念，并在此基础上形成了独特的艺术语言。因此艺术是设计的直接美学资源，艺术的审美观念指导着设计审美创意的产生、视觉形式的选择、视觉元素的安排等，直接影响到设计对美的表现。可以说，没有对艺术的深刻认识，纯公式化的设计不会创造出富有感染力的作品。如里德维尔德（Gerrit Rietveld，1888—1964年）设计的著名的"红蓝椅"，以简洁的物质形态反映了风格派运动的审美观念，成为设计史上最富创造性和最重要的作品之一。

总体上来讲，即使在一个特定的时代，艺术也是一个复杂的现象。艺术家个人并不是一个孤立的个体，他总是受某一时代审美观念的影响，或者属于某一个艺术流派、某一艺术风格，或者卷入某一艺术运动。因此，艺术对设计的影响，往往是以综合的方式出现，艺术家、艺术运动、审美观念也往往是综合起来发挥作用，或者成为直接推进设计发展的力量，或者成为设计的资源与灵感。

设计对艺术的影响也是多方面的。其一，设计文化对艺术观念的影响。现代设计将人类物质生活不断向精神领域拓展，促进了日常生活的审美化进程。由此产生的大众文化观念促使艺术改变其远离生活与大众的倾向。杜尚名为《泉》（图1-7）的小便器堂而皇之地进入美术馆展出，就是艺术改变传统观念的开始。再如波普艺术、后现代艺术等艺术流派的大量作品，都直接受到设计文化的影响而刻意模糊艺术与生活与大众的界限。其二，设计文化为艺术提供了新的创作题材与内容。设计文化使人类的物质生活日益走向丰富，新的产品形态不断出现，人类的生活方式因此发生巨大的变化，对艺术创作构成新的刺激，促使艺术突破传统人物、风景题材的狭隘范围而扩展到一切社会现象、社会生活的广阔领域。其三，设计对艺术创作材料、手法的影响。塑料、钢铁、电脑辅助技术、多媒体技术等新的材料与技术，都已经进入现代艺术创作之中，成为艺术家创作革新的重要手段，甚至产生新的艺术门类，如电脑美术、动画艺术等。总之，设计通过技术革命，不断产生出新的媒体和新的产品形态，以此影响人类的生活方式与掌握世界的方式。与此相应，艺术也将不断受到新的冲击而日益走向丰富。

1.3.3 设计与艺术的区别

设计与艺术既有很深的历史渊源关系，在发展的过程中又互相影响，甚至纠缠到一起，往往很难加以区分。但它们毕竟是两个不同的领域，在很多方面存在着较大的区别。

设计与艺术最根本性的区别在于：设计是一种经济行为，而艺术是一种审美行为。设计与艺术的其他差别都由这一根本区别派生出来。

设计的目的是实用，是为社会提供满足人们各种需要的产品；艺术的目的在于审美，它向社会提供满足人们审美需要的精神产品。作为经济行为，设计受到各种经济因素的制约，要考虑成本、技术、市场需求，要深入了解与此相关的所有因素，因此设计师必须与社会保持紧密联系，不能与社会脱节，不能"闭门造车"；作为审美行为，艺术不受经济的制约，与社会的交往只是为了获得审美经验与创作灵感，艺术也有艺术品市场，但艺术可以不必考虑社会需求，甚至可以远离生活，创作极为自由。设计作品具有广泛的认同性，其好坏优劣由广大的公众来评判，在市场中可以检验出来；艺术作品具有非广泛认同性，艺术的价值不能以经济的标准来衡量，也不以公众的喜好来区分优劣，甚至往往出现优秀的艺术作品长时间内不被公众认可的现象，但真正优秀的艺术作品最终会获得公众的认同。作为经济行为，设计往往成为一个国家、机构或企业发展自己的有力手段，因此设计是关乎国计民生的大事；作为审美行为，艺术则是一个国家、机构或企业精神文明建设的一个重要环节，它所反映的是一个国家的精神面貌。

在具体的工作方式上，设计与艺术有着较大的差别。

设计要面向市场，要以赢得公众的满意来证明自己是否成功，设计师就不能独断

行事。在现代社会，设计越来越表现为一种集体行为，一项设计任务，往往由多个设计师组成设计团体，集中大家的智慧来共同完成，一个设计师的工作范围和职责都是有限的。而艺术虽然也有自己的艺术市场，但艺术家不必依赖于公众的认可，其创作完全由自己一人来决定，也由其一人独立完成。集体创作一幅艺术作品的现象极为罕见，艺术从本质上是排斥集体创作的。与此相应的是，设计活动中设计师个人的创造力、个性与整个集体、消费群体往往存在矛盾，需要协调甚至妥协，艺术不存在这个问题。在具体的创作过程中，设计师要与各种因素协调与妥协，不仅设计的调查、论证、实施的过程要多次反复，往往还要根据市场检验后的反馈进行重新设计，设计师的意图表达完整后，设计并未最终结束，整个设计创作呈现为一个多次反复的螺旋上升的过程；艺术的创作过程则极为自由，具有很大的随意性，但整个进程基本上是一种线性的前进过程，是一次完成的过程，艺术家将自己的创作意图明确表达出来之后，就已标志着创作的完成。这同时也表明，虽然设计与艺术一样是一种创造性的活动，在视觉表现上也都依赖感性形象的创造，但设计不能过多地依赖个性，而要更多地偏向理性，以科学的思维和方法，依照一定的设计程序来进行，个性与标准化可以实现统一；艺术则更多地偏向感性和个性，标准化意味着艺术的死亡。因此，设计为满足社会大众的需要，可以批量生产，而艺术作品往往只有一件，对于一位艺术家来说，重复创作是不太可能的。

可以说，设计是一种集体经济行为，要强调与他人的沟通与协作，考虑社会广大公众的各种需要，并为此隐藏个人情感的表达，更多地是一种社会性的行为；而艺术则是一种个人审美行为，虽然也必须对社会负有责任，但不必考虑社会的需求，注重个人情感彻头彻尾的宣泄，更多地表现为私人行为。

另外，从学科属性上来看，设计是一门综合性的交叉学科，兼跨物质与精神两个领域，因此需要多个学科的支撑，如属于自然学科的数学、物理学、材料学、机械学、工程学、电子学、人体工程学等，属于人文与社会科学的社会学、经济学、法学、心理学、美学、传播学、伦理学、艺术等，这些广阔的学科领域，都对设计学科的建设有着切实的意义。具体较为复杂的设计实践，如一个大型的景观设计，就需要环境科学、社会学等多个学科领域人员的参与才能圆满完成。艺术属于人文学科，学科性质单一，与文学、美学、经济学等其他学科也有着较为密切的关系，但这些学科对艺术只能是一种间接的影响。一个艺术家不懂得经济学的任何知识，并不妨碍他成为一个优秀的艺术家，但如果一个设计师不懂得经济，决不可能成为一个优秀的设计师。

思考题：
1. 简述设计概念的语源学来源。
2. 如何理解设计的生物学来源？
3. 如何理解设计的心理学来源？
4. 如何理解设计的"非物质性"特征？
5. 设计与艺术如何互相影响？
6. 简述设计与艺术的区别。

第 2 章　设计的种类

据心理学家埃温·彼埃德曼（Irving Biederman）的估计，一个成年人可能要接触30000件不同的物品。[1] 它们都有着各自不同的外观、用途和操作方法。由此可见，设计的内容异常丰富，分类的方式自然也就多种多样。比如有人将设计划分为视觉、产品、空间、时间和时装设计等五个领域，把建筑、城市规划、室内装饰、工业设计、工艺美术、服装、电影电视、包装、陈列展示、室外装潢等许多设计领域系统地划分在不同的五个领域之中。[2] 也有人将设计划分为建筑、室内与环境设计、产品设计、平面设计、广告设计、染织与服饰设计等五个领域。[3] 近年来，比较流行的分类方式是按设计目的之不同，将设计划分为视觉传达设计（为了传达的设计）、产品设计（为了使用的设计）、环境设计（为了居住的设计）三大类型。[4] 这种划分，将自然、人和社会之间的关系作为参照，较好地体现了设计作为一种创造活动在人类世界中的地位和作用，为大多数设计理论家和设计师所认可。以上对设计的种种划分，实际上是对各个细类设计的排列组合。任何一种排列组合的方式，相对纷繁复杂且处于动态发展之中的具体设计形态而言，都难免有矛盾和遗漏。但是，之所以要对它进行各种排列组合，目的是要合理地分清设计各行业之间的关系，找出各行业之间的区别和联系，揭示各自特点和规律性，以期设计师更好地掌握和发挥各种设计类型的特长。

本书在参照和比较各种分类方式的基础上，按照功能性和装饰性，将设计分为功能性的产品设计、环境设计、平面设计和非功能性的装饰设计。

2.1 产品设计

小到绣花针，大到航空母舰，一切人造物都可以称之为产品。产品设计，指的是根据某种使用目的，针对一定的材料和技术因素对这些人造物的功能、造型、装饰等方面进行综合性的设计，以便满足人们的各种需求（图2-1）。

产品设计是为着使用的设计，产品的功能因此是设计的第一考虑。一般来讲，功能决定着材料、造型和装饰这些实体性的因素，但一种功能往往可以通过多种方式来完成，优秀的设计师总是能够突破已有的方式，选择和组合新的材料，创造出新的造型和装饰样式。造型与装饰是产品的实体形态，是功能的表现形式，在符合功能要求的情况下，形式上可以丰富多样，但也需要考虑材料及相关技术的制约，例如材料的性能只能允许一定程度的变形，或者变形的技术不成熟，都影响到造型和装饰的构成。在这个意义上，产品设计师必须了解材料的特性及相应的技术，善于处理功能、造型、装饰与材料之间的关系，才能更好地进行设计。

在满足功能的同时，产品设计同样要满足人们的审美要求。产品的设计美既包括产品本身的材料美、造型美，也包括装饰美。材料本身各具特色的色泽、纹理等物理属性、造型的新颖、简洁与结构的巧妙，以及其中所包蕴的技术美，特意做出的装饰等等，都可以使产品具有美观的外在形式，使人得到美的享受。其中要注意的是，设计师个人主观的审美趣味，不能代替广大消费者普遍性的审美趣味。

另外，现代产品几乎都是批量生产，一旦产品设计失败，其对社会所造成的浪费和污染是巨大的，因此，产品设计还需考虑相关的经济因素，如降低生产费用和使用费用，保证质量增长产品使用寿命，便于运输、维修和回收，利于创新改进，以及更新换代的兼容性等等。

图2-1　感觉椅

[1] 唐纳德·A·诺曼《设计心理学》，梅琼译，中信出版社，2003年，第13页。
[2] 大智浩、佐口七郎《设计概论》，张福昌译，杭州：浙江人民美术出版社，1991年。
[3] 李砚祖《艺术设计概论》，武汉：湖北美术出版社，2003年。
[4] 尹定邦《设计学概论》，长沙：湖南科学技术出版社，1999年。

按照生产方式的不同，产品设计可以划分为手工艺设计和工业设计两大类型。

2.1.1 手工艺设计

传统的产品设计都是手工艺设计，主要依靠双手和工具以及简单的机械对材料进行有目的的加工制作。在以工业设计为主的今天，手工艺设计仍然广泛地存在，尤其是在民间。传统的手工艺设计包括对陶瓷器、青铜器、铁器、漆器、木工制品、竹制品、纸制品、编织品、纺织品、皮革、皮毛制品、玻璃制品等的手工设计（图2-2）。

手工艺时代，设计与制作没有完全分离，手工艺人兼设计师与制作者于一身，设计与制作的关系更为密切。手工艺人对材料及其工艺十分熟悉，手工产品的功能与其结构、造型、装饰表现出极强的统一性。由于手工的局限，手工艺产品不可能实现完全的标准化和批量生产，严格说来，每一件产品在造型、装饰等各个方面都不相同，因此，手工艺产品的地域性、民族性、个性都表现得十分突出。相比工业产品，手工艺产品在结构和造型上更为柔和、圆润，更注重材料的自然美感，整体上更富有自然气息。19世纪末期的英国"工艺美术运动"、20世纪初期的包豪斯，都强调在现代设计中引入手工艺设计技术与艺术相统一的特征（图2-3）。但也因为手工的局限，产品的产量受到极大的制约。同时，手工艺产品设计的延续依靠行会式的口传身授，一方面显得十分封闭，另一方面对传统的承袭也较强，直接影响到设计的发展。

2.1.2 工业设计

工业设计是相对手工业设计而言的。18世纪末期的工业革命，使现代社会走向了工业化大生产，机器生产逐渐代替手工艺制作。机器生产作为一种新的生产方式，最初并没有找到相应的设计方式，因此显得极为失败，如1851年英国水晶宫博览会上的产品受到了广泛的批评（图2-4）。因此而引发的"工艺美术运动"力图恢复手工艺制作的传统来抵抗工业生产，其客观效果是将手工艺技术与艺术相统一的设计方式引入到工业生产之中。随着工业革命的继续推进，新的生产方式逐渐寻找到适合于自己的设计方式，"工业设计"（Industrial Design，简称ID）开始在20世纪初的美国出现，用以取代传统的手工艺设计所用的"工艺美术"、"实用美术"等概念。

图2-2 陶瓷

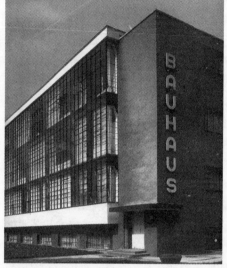

图2-3 包豪斯建筑

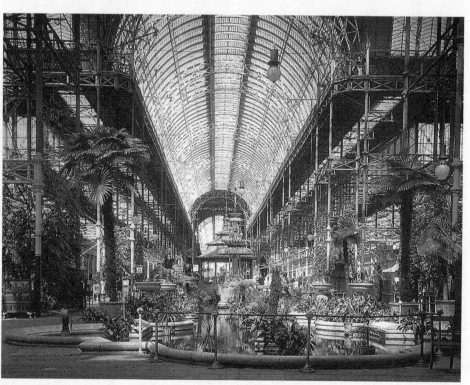

图2-4 水晶宫

第2章 设计的种类

从广义的角度来讲，凡是为着工业生产的目的而进行的设计，都可以称为工业设计。传统的陶瓷、玻璃器皿等的生产都已经进入到工业设计的范畴。由于工业化生产已经渗透到人造物的方方面面，广义的工业设计甚至可以取代设计，如法国、日本就将视觉传达设计、室内环境设计、城市规划设计划入工业设计的范围。狭义的工业设计，则以立体的工业产品为主要对象，针对其功能、材料、结构、造型、装饰等要素进行综合设计，既要符合于机器生产的特性，又要符合于人们对产品的物质功能、审美情趣的需要，还要考虑经济等方面的因素。

工业生产是现代社会的主要生产方式，工业产品已经渗透到人们生活的各个层面。因此，工业设计的意义已经远远超出其狭义的设计范围。诸如市场适销、用户满意、提高产品附加价值、降低企业经营成本、增加企业经济效益等，还只能说是工业设计的直接、表面的目的。其深层次的目的还在于创造更加完美的生活方式，改善人类的生存环境和提高人类的生活质量。为着这个目的，工业设计的专业范围也突破了产品造型、造型设计等狭隘的意义，而更广泛地将自然科学、社会科学和人文科学领域的材料学、人体工程学、技术学、工程学、环境学、经济学、管理学、市场学、创造学、法学、心理学、美学、艺术等学科纳入其中。工业设计是一门综合性的交叉学科。

工业设计不同于工程技术设计，它包含有审美因素，产品的美学因素在进行工业生产之前就已经融入产品整体之中。它处理的是人与产品、社会、环境的关系，探求产品对于人的适应形式，集中表现在产品的外观质量和视觉感染力上。工程技术设计则是从材料、结构和技术入手，将新的科学技术成果引进产品的开发，去解决零件与零件、零件与部件、部件与部件之间内在的机械关系，以实现结构的可能性，从而实现产品的使用功能。从这里的比较可以看出，艺术与技术是工业设计的两翼，艺术赋予技术以灵魂，技术为艺术增添活力。这也使得工业设计既不能片面地追求技术创新，简单地服从自然科学的客观法则，也不能盲目地追求艺术性，像艺术创作那样随心所欲。工业设计的起源，无论是工艺美术运动，还是包豪斯，都要求技术与艺术的统一，使设计的审美价值产生在功能的完善之中，实现功能与形式的完美统一。

立体的工业产品包括的内容非常广泛，如服装与纺织品、家具、日用品、通信用品、家电、交通工具、医疗器械、工业设备、军事用品等，这些都是工业设计的重要内容。本书主要介绍常见的家具设计、服饰设计、纺织品设计、交通工具设计等(图2-5)。

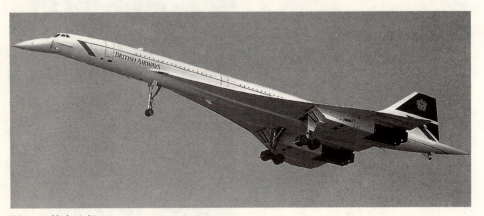

图2-5 协和飞机

1. 家具设计

家具是人类日常生活与工作必不可少的物质器具。好的家具不仅使人生活与工作便利舒适、效率提高，还能给人以审美的快感与愉悦的精神享受。家具设计，是根据使用者要求与生产工艺的条件，综合功能、材料、造型与经济诸方面的因素，以图纸形式表示出来的设想和意图。设计过程包括草图、三视图、效果图的绘制以及小模型与实物模型的制作等（图2-6）。

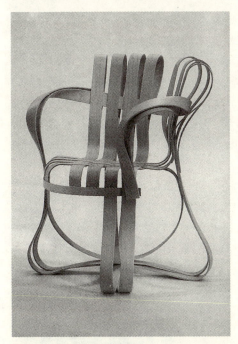

图 2-6 交叉格扶手椅

家具设计既属于工业设计的一类，同时又是环境设计，尤其是室内设计中的重要组成部分。家具的陈设定下了室内环境气氛与艺术效果的总基调，对整个室内空间的间隔，以及人的活动及生理、心理上的影响都举足轻重。因而室内设计不能缺少家具设计的因素，同时室内家具的设计也不能脱离室内设计的总要求。同样，室外家具的设计，也必须与周边的环境保持谐调。

家具种类繁多，按功能划分主要有坐卧家具、凭依家具和贮存家具，与此对应的主要有床、椅、台、柜四种家具。按使用环境可分为卧室、会客室、书房、餐厅、办公室及室外家具；按材料可以分为木、金属、钢木、塑料、竹藤、漆工艺、玻璃等家具；按体型可以分为单体家具和组合家具等。

2．服饰设计

衣、食、住、行之"衣"也是人类生活的必需品。衣服是广义通俗的词汇，指穿在人体上的成衣。衣服经过思考、选择、整理，和人体组合得当的着装才叫服装。服饰设计，是指服装设计及附属装饰配件的设计（图2-7）。

原始人已学会用树叶、羽毛、兽皮等当衣服披在身上，并能用兽牙、贝壳等制作朴素的装饰品，可见服饰设计历史之久远。现代人的穿着不只是为了保暖、御寒、遮体，也不只是为了舒适实用，而是作为人体的"包装"和文明的标志，更重要的是展示穿着者的个性爱好及衬托其气质风度、文化水准与身份象征等。因此，服饰设计不仅需要具备设计技术素质，还需掌握人们的服饰心态、民风习俗等社会文化知识。

世界各地区各民族都有各自传统的服装，如旗袍、西装、和服、纱丽及阿拉伯长袍等。现代服装种类更加繁多。按效用分类，有生活服装、运动服装、工作服装、戏剧服装和军用服装等，还可以按人们的年龄和性别、季节、款式、材料等进行分类。

服装设计包括服装的外部轮廓、造型、内部结构(衣片、裤片、裙片)和局部结构(领、袖、袋、带)设计，还包括服装的装饰工艺和制作工艺设计。设计时必须综合考虑穿衣季节、场合、用途及穿衣人的体型、职业、性格、年龄、肤色、经济状况和社会环境等，以使服装不止适于穿着、舒适美观，同时符合穿衣人的气质性格特点。

服饰设计除了服装设计，还有附属装饰品设计。其中的耳环、项链、别针和戒指等，佩饰于身上可与服装交相辉映，更加焕发服装的生命力。还有其他如帽子、手套、皮包和围巾等，除了发挥原有的实用价值外，更能突出发挥装饰的作用（图2-8）。

图 2-7 服装设计

图 2-8 服装配饰

第 2 章 设计的种类

3. 纺织品设计

纺织品泛指一切以纺织、编织、染色、花边、刺绣等手法制作的成品。纺织品设计也叫纤维设计，一般包含纤维素材（纺织品）形成的设计和使用这种纤维素材的制品的设计两种。诸如西服料子、领带、围巾、手帕、帆布、窗帘、壁挂、地毯和椅垫等，选择何种材料、式样、色彩、质感等的设计，均称纺织品设计。纺织品设计的历史非常久远，世界各地区都有各自浓郁的地方特色。作为设计的传统领域，现代纺织品设计在色彩、质地、柔感、图案与纹样的设计以及制品的种类与表现诸方面都取得了长足的发展。

纤维和纤维制品是人们生活的日常用品，可以做衣服和装饰配件穿戴在身上，也可以做家具、日用器具（如椅子的座面和坐垫）等室内用品，还可做床上铺盖物、墙面材料、窗帘布、壁挂等，在满足人们生活和美化生活空间方面起到了独特的作用。随着新的纤维材料和技术的发展，纺织品设计在人们生活中将会占有越来越重要的位置（图2-9）。

图2-9 挂毯编织样品设计

4. 交通工具设计

交通工具设计是满足人们衣、食、住、行中"行"的需要的设计，主要包括各类车、船和飞机设计。人类很早就设计发明了简单的舟船和有轮子的车用于交通和运输，而飞机则是近代的产物。

以前人们"行"的目的，主要是从一个地点到达另一个地点，因而往往更注重交通工具的速度和安全。现代人的"行"不只是为了安全快速地到达目的地，有时甚至根本就不在意目的地是哪里，他们更在意的是"行"的过程中的自由舒适的感觉，而且，交通工具已经成为一个人财富和地位的象征。所以，现代载人交通工具的设计，在安全和速度的设计以外，尤其注重舒适性的结构设备设计和个性化、象征性的造型设计，以满足各种各样不同阶层人士的需要[1]。

现代生活方式受交通工具设计的影响越来越大，地球日益"变小"也主要是得益于交通工具设计的不断进步。交通工具设计中的汽车设计是融入流行文化的流行设计。随着社会生活潮流的流行变幻，汽车设计也跟着花样翻新，有时还扮演起社会时尚的引导者和新生活方式的开创者的角色。

[1] Shoji Ekuan, Design for the Mobility. in: P. R. Vazquez, A. L. Margain eds, *Industrial Design and Human Development*, Exeerpta Medica, Amsterdam—Oxford—Princeton. 1980, p.160.

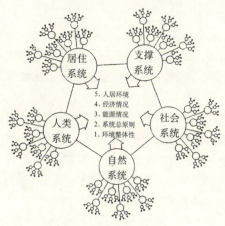

图 2-10 人、建筑和环境的关系

2.2 环境设计

环境设计是对人类生存空间进行的设计。区别于产品设计的是：环境设计创造的是人类的生存空间，而产品设计创造的是空间中的要素。现代环境设计，是人类对工业化生产所引起的一系列环境问题的反应的结果。日本由于国土狭小、资源缺乏而又高度工业化，环境问题尤其严重，因而首先意识到环境设计的重要性。1960年在日本东京举行的世界设计会议上，会议执委会中的"环境设计部"集中了城市规划、建筑设计、室内设计、园林设计等各个领域的专家，当时讨论的问题中就有："科学技术的发达引起了经济社会的急剧变化，人们的生活环境受到种种威胁，从高速公路那种超人性的装置到个人的小庭园，作为生活环境都必须确定一贯的视觉。"[1]可见20世纪60年代的设计师已经意识到不只限于防止环境公害的环境设计概念。到了80年代，环境设计的观念已经被人们所普遍认同。

广义的环境，是指围绕和影响着生物体的周边的一切外在状态。所有生物，包括人类，都无法脱离这个环境。然而，人类是环境的主角，人类拥有创造和改变环境的能力，能够在自然环境的基础上，创造出符合人类意志的人工环境。其中，建筑是人工环境的主体，人工环境的空间是建筑围合的结果。因而，协调"人—建筑—环境"[2]的相互关系，使其和谐统一，形成完整、美好、舒适宜人的人类活动空间，是环境设计的中心课题（图2-10）。

建筑一直是人类根据自己的需要，用以适应自然、塑造人工环境的基本手段。古典时期的建筑，常常是联系人体的比例进行设计的。例如古希腊的多立克、爱奥尼和科林斯柱式，都是人体形态的反映。文艺复兴时期的建筑师阿尔伯蒂（Alberti，1402—1972年）从古罗马建筑师维特鲁威的书中继承了这一传统，并以四肢伸展的人体形象置于圆形与方形的正中，象征人是世界的中心以及人与环境的和谐关系。后来的达·芬奇也描画过这种形象。而到了工业革命，人类逐渐掌握了控制环境的材料与技术，从1851年的"水晶宫"展览馆开始，人类竭尽技术之所能，把建筑也推向了"工业化生产"。在过去一百多年的时间里建造的建筑，比以前所有史载时期建造的建筑还要多。建筑的集中形成了城市，城市化本来是人类文明的标志，然而建筑缺乏规划设计的急剧集中，却促成了城市的畸形发展，给人类带来了不利的一面：人口过密，交通挤塞，空气、水体与噪音污染严重，气候反常，人与自然被钢筋水泥的建筑隔离，人们生活节奏加快，易于疲劳、孤独，人际关系淡漠，人情失落……正如丘吉尔所说的："我们塑造了我们的建筑，但是后来，我们的建筑改变了我们。"[3]人们逐渐发觉，现在的建筑和其他人工因素塑造的环境，还远远不是他们希望的理想的生存空间，它还有太多的缺陷。因而有必要重新以人为中心，对"人—建筑—环境"的关系进行科学化、艺术化和最适化的设计协调，也就是我们说的进行环境设计。

人是环境设计的主体和服务目标，人类的环境需求决定着环境设计的方向。当代人的环境需求，表现为回归自然、尊重文化、高享受和高情感的多元性、自娱性与个性化倾向。当代环境设计，理当以当代人的环境需求为设计创作的指导方向，为人类创造出物质与精神并重的理想的生活空间。

环境有自然环境与人工环境之分，自然环境经设计改造而成为人工环境。人工环境按空间形式可分为建筑内环境与建筑外环境，按功能可分为居住环境、学习环境、医疗环境、工作环境、休闲娱乐环境和商业环境等。而环境设计类型的划分，设计界与理论界都未有统一的划分标准与方法。一般习惯上，大致按空间形式分为城市规划、

[1] 转引自[日]大智浩、佐口七郎《设计概论》，张福昌译，浙江人民美术出版社，1991年。
[2] "人—建筑—环境"是1981年国际建筑师协会第十四届会议主题。这里指的建筑与环境可以分别理解为人造环境因素和自然环境因素。
[3] Charles Kenvitt, Space on Earth, Thames Methuen, London. 1985, pp.9-11.

建筑设计、室内设计、室外设计和公共艺术设计等。

1. 城市规划设计

作为环境设计概念的城市规划，是指对城市环境的建设发展进行综合的规划布署，以创造满足城市居民共同生活、工作所需要的安全、健康、便利、舒适的城市环境。[1]

城市基本是由人工环境构成的，建筑的集中形成了街道、城镇乃至城市。城市的规划和个体建筑的设计在许多方面基本道理是相通的，一个城市就好像一个放大的建筑，车站、机场是它的入口，广场是它的过厅，街道是它的走廊——它实际上是在更大的范围为人们创造各种必需的环境。由于人口的集中、工商业的发达，在城市规划中，要妥善解决交通、绿化、污染等一系列有关生产和生活的问题。

城市规划必须依照国家的建设方针、国民经济计划、城市原有的基础和自然条件，以及居民的生产生活各方面的要求和经济的可能条件，进行研究和规划设计。

城市规划的内容一般包括：研究和计划城市发展的性质、人口规模和用地范围，拟定各类建设的规模、标准和用地要求，制订城市各组成部分的用地区划和布局，以及城市的形态和风貌等（图2-11）。

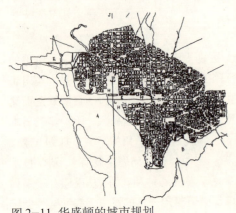

图2-11 华盛顿的城市规划

2. 建筑设计

建筑设计是指对建筑物的结构、空间及造型、功能等方面进行的设计，包括建筑工程设计和建筑艺术设计。建筑是人工环境的基本要素，建筑设计是人类用以构造人工环境的最悠久、最基本的手段。

建筑的类型丰富多样，建筑设计也门类繁多。主要有民用建筑设计、工业建筑设计、商业建筑设计、园林建筑设计、宗教建筑设计、宫殿建筑设计、陵墓建筑设计等。不同类型的建筑，功能、造型和物质技术要求各不相同，需要施以各不相同的设计。

建筑的功能、物质技术条件和建筑形象，即实用、坚固和美观，是构成建筑的三个基本要素，它们是目的、手段和表现形式的关系。建筑设计师的主要工作，就是要完美地处理好这三者之间的关系（图2-12）。

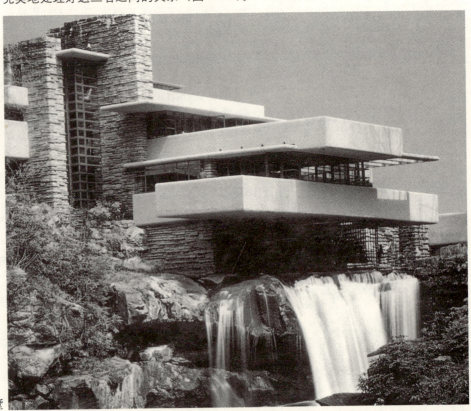

图2-12 赖特流水别墅

[1] "安全、健康、便利、舒适"是联合国世界卫生组织对于城市环境的4个评价标准。

建筑历来被当作造型艺术的一个门类，事实上，建筑不是单纯的艺术创作，也不是单纯的技术工程，而是两者密切结合、多学科交叉的综合性设计。建筑设计不仅要满足人们对建筑的物质需要，也要满足人们对建筑的精神需要。

从原始的筑巢掘洞，到今天的摩天大楼，建筑设计无不受到社会经济技术条件、社会思想意识与民族文化，以及地区自然条件的影响。古今中外千姿百态的建筑都可以证明这一点。

当代的建筑设计，既要注重单体建筑的比例式样，更要注重群体空间的组合构成；既要注重建筑实体本身，更要注意建筑之间、建筑与环境之间"虚"的空间；既要注重建筑本身的外观美，更要注重建筑与周边环境的协调配合。

3. 室内设计

室内设计，即对建筑内部空间进行的设计。具体地说，是根据对象空间的实际情形与使用性质，运用物质技术手段和艺术处理手段，创造出功能合理、美观舒适、符合使用者生理与心理要求的室内空间环境的设计。

室内设计是从建筑设计脱离出来的设计。室内设计创作始终受到建筑的制约，是"笼子"里的自由。因而，在建筑设计阶段室内设计师就与建筑设计师进行合作，将有利于室内设计师创造出更理想的室内使用空间。

室内设计不等同于室内装饰，室内设计是总体概念，室内装饰只是其中的一个方面，它仅指对空间围护表面进行的装点修饰。室内设计包含四个主要内容：一是空间设计，即是对建筑提供的室内空间进行组织调整，形成所需的空间结构。二是装修设计，即对空间围护实体的界面，如墙面、地面、顶棚等进行设计处理。三是陈设设计，即对室内空间的陈设物品，如家具、设施、艺术品、灯具、绿化等进行设计处理。四是物理环境设计，即对室内体感气候、采暖、通风、温湿调节等方面的设计处理（图2-13）。

图2-13 室内设计

室内设计大体可分为住宅室内设计、集体性公共室内设计（学校、医院、办公楼、幼儿园等）、开放性公共室内设计（宾馆、饭店、影剧院、商场、车站等）和专门性室内设计（汽车、船舶和飞机体内设计）。类型不同，设计内容与要求也有很大的差异。

4. 景观设计

景观设计（Landscape Design），又称风景设计或室外设计，泛指对所有建筑外部空间进行的环境设计，包括了园林设计，还包括庭院、街道、公园、广场、道路、桥梁、河边、绿地等所有生活区、工商业区、娱乐区等室外空间和一些独立性室外空间的设

计。随着近年公众环境意识的增强，室外环境设计日益受到重视。

景观设计的空间不是无限延伸的自然空间，它有一定的界限。但景观设计是与自然环境联系最密切的设计。"场地识别感"是景观设计的创作原则之一，景观设计必须巧妙地结合利用环境中的自然要素与人工要素，创造出融合于自然、源于自然而又胜于自然的室外环境❶（图2-14）。

图2-14 日本世博会景观设计

相比偏重于功能性的室内空间，室外环境不仅为人们提供广阔的活动天地，还能创造气象万千的自然与人文景象。室内环境和室外环境是整个环境系统中的两个分支，它们是相互依托、相辅相成的互补性空间。因而室外环境的设计，还必须与相关的室内设计和建筑设计保持呼应和谐、融为一体。

室外环境不具备室内环境稳定无干扰的条件，它更具有复杂性、多元性、综合性和多变性，自然方面与社会方面的有利因素与不利因素并存。在进行景观设计时，要注意扬长避短和因势利导，进行全面综合的分析与设计。

5. 公共艺术设计

公共艺术设计是指在开放性的公共空间中进行的艺术创造与相应的环境设计。这类空间包括街道、公园、广场、车站、机场、公共大厅等室内外公共活动场所。所以，公共艺术设计在一定程度上和室内设计与室外设计的范围重合。但是，公共艺术设计的主体是公共艺术品的创作与陈设。现代公共艺术设计，正是兴起于西方国家让美术作品走出美术馆、走向大众的运动（图2-15）。

图2-15 欧洲室外雕塑

一个城市的公共艺术，是这个城市的形象标志，是市民精神的视觉呈现。它不仅能美化都市环境，还体现着城市的精神文化面貌，因而具有特殊的意义（图2-16）。

理想的公共艺术设计，需要艺术家与环境设计师的密切合作，艺术家长于艺术作品的创作表现，设计师长于对建筑与环境要素的把握，从而设计出能突出艺术作品特色的环境。此外，作为艺术作品接受者的公众，同时也是作品成功与否的最后评判者。因而，公共艺术的设计创作，不能忽视公众参与的重要性和必要性。

2.3 平面设计

平面设计，译自英文"Graphic Design"，是以传播信息为目的，对存在于二维空间的文字、图形等视觉符号进行处理的设计。最早使用"Graphic Design"一词的是美

图2-16 欧洲室外雕塑

❶ Ken Fieldhouse Sheila Harrey. *Landscape Design*, Laurence King Publishing. 1992, p.9.

国设计师德维金斯（William Addison Dwiggins），他在1922年使用这个词来描述自己所从事的书籍装帧设计。第二次世界大战后，"Graphic Design"开始在设计界使用，到20世纪70年代，成为设计界通用的术语。"graphic"源于希腊文"graphicos"，原义为描绘（drawing）或书写（writing），通过德语"graphik"转用而来。[1] 在设计著作中，它通常是指版画和印刷术或通过复制手段而大量传播的图形、图像。"Graphic"因此常被译为"图形"、"印刷"，而"Graphic Design"也就相应地被译为"图形设计"、"印刷设计"。也有人译为"视觉传达设计"。而"平面设计"一词则是20世纪80年代随着台湾地区设计类图书的流入而进入大陆的。在此之前，大陆设计界一般将此类设计称为商业美术或印刷美术设计。

平面设计的历史可以追溯到原始人类的洞穴画和崖壁画。原始人的岩画，是为传达某种神秘信息服务的（图2-17）。从原始人结绳、契刻、图画等方法，到其后彩陶、青铜器上的纹饰，无不表明人类很早就懂得利用视觉符号来进行信息传达。在平面设计的历史上，真正革命性的变革是复制技术——印刷术的发明。8世纪前后中国产生了雕版印刷，宋仁宗庆历年间（1041-1048年）毕昇发明了活字印刷术。1450年德国古登堡发明了金属活字，印刷了欧洲第一本书，成为印刷时代开始的标志，使平面设计向大众传播信息迈出最重要的一步。18世纪末发明的石版印刷，经过改良，促成了19世纪中叶兴起的商业招贴画的繁荣。现代平面设计正是以招贴画为中心的印刷品设计发展起来的。20世纪二三十年代，摄影图版开始被用于招贴等平面设计中。

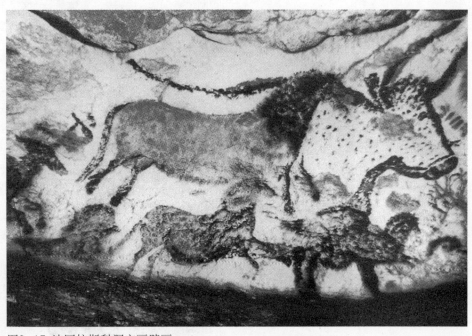

图2-17 法国拉斯科洞穴画壁画

传统的平面设计包含三个方面的含义。其一，平面设计对其要素文字、图形等的处理，是基于平面这个二维空间，称其为平面设计，意即将设计的对象和范围限定在二维的空间之中。其二，平面设计与印刷密切相关，是"经由印刷过程而制作的设计"，[2] 不经过印刷，它达不到大量传播的目的，所以又称印刷设计或印刷美术设计。其三，平面设计的要素是常见的视觉符号，通过对这些视觉符号的处理，达到传达信息的目的，所以，西方有时也称之为信息设计（Imformation Design），而在中国也被译为视觉传达设计（图2-18）。

[1] Dr.John Skull, Key Terms in Art Craft and Design, Elbrook Press, 1988, p.88.
[2] 何耀宗《商业设计入门：传达与平面艺术》，台北：雄狮图书公司，1979年。

图2-18 传单

但是，随着新的媒体技术的兴起，平面设计的范围开始发生新的变化。1946年美国和英国开始播放黑白电视，1951年美国正式播放彩色电视。正是映像技术的革命，大大拓展了平面设计的领域。到了20世纪80年代，电脑辅助设计(CAD)技术开始在世界范围内普及，成为新的设计手段，在很大程度上改变了平面设计的面貌，开创了平面设计的新纪元。新的传播技术突破了单一的印刷、平面形式，向着交互的多媒体、三维和四维形式方向发展，也使平面设计拓展到影视、动画、网络等新媒体设计。

因此，现在人们通常所说的平面设计，实际上包括传统静态的平面设计和现代动态的平面设计。

文字与图形是平面设计的基本构成要素(图2-19)。

文字是记录语言的人为视觉符号。最初的文字是象形符号，后来逐渐演化为现在的两大系统，即象形文字系统和字母系统。象形文字系统包括苏美尔人的楔形文字、埃及人的象形文字、中国人的象形文字等，字母系统包括腓尼基人的字母、希腊字母和罗马字母等。

图2-19 字体设计

经过数千年的文明历程，文字在数量、种类和造型等方面都有了很大的发展，目前各国大都有自己的文字，如汉字、蒙古文、藏文、回文、壮文、英文、法文、德文、拉丁文、日文、朝鲜文、越南文等。它们形态各异，是平面设计极为丰富的视觉资源。

在印刷术发明之前，文字以刻、绘、写为手段，以骨、竹、木等为材料。因书写工具和材料不同，例如早期的甲骨文、石鼓文以及后来的毛笔字，字体形态差异较大。印刷术发明以后，字形分为印刷体和书写体两类，文字排列方法也随之发生了变化。汉字的印刷体有宋体、仿宋体、黑体等，外文字的印刷体有罗马体、哥特体、意大利斜体等。

在平面设计中，文字既可单独使用，造成独特的效果，也可与图形一起使用，交相辉映，成为一体(图2-20)。

图形是有别于语言和文字，由绘、写、刻、印等手段形成的图像记号。图形，是图而成形，作为人类所创造的形象，它源自于对自然物造型的模拟，如最初的岩画、陶器、青铜器等器物上的纹饰等。广义的图形，包括摄影、图案、绘画、插图、地图、表格、卡通、符号、影像等。对于平面设计而言，则主要指静态的二维图形。

相对于文字，图形更接近于自然符号，更具直观性，不像文字那样具有严格的约定俗成的意义。因此，相对文字而言，图形并不一定需要后天的训练，更易于为人所理解。

在平面设计中，可以直接引用绘画、摄影、符号、图案等作为图形，也可以某种

图2-20 卡通形象

设计手法自行构成。

需要指出的是，同是处理视觉符号，平面设计与绘画有着明显的不同。平面设计要面向大众，其视觉符号必然要易于被大众所理解和接受；而绘画不必面向大众，画家可以自由地采用或隐或显的视觉符号。平面设计要交付印刷复制，在制作上又往往因此而有所考虑，甚至可能因迁就委托者的意见而改变自己的想法；绘画则不必交付印刷复制，没有此方面的限制，自主性很强。

2.3.1 静态的平面设计

1. 字体设计

字体设计，是为达到传播信息的目的而对文字的大小、笔划结构、排列乃至赋色等方面加以处理的设计。字体设计既可利用文字本身的符号形态构成优美的造型，也可利用其约定俗成的含义表达深层次的意味和内涵，或者两者兼用，发挥更佳的信息传达效果（图2-21）。

图 2-21 字体设计

字体设计被广泛运用于标志设计、广告橱窗、包装、书籍装帧等设计中。有时，它可作为独立的视觉形态来使用，但通常与标志、插图等其他视觉传达要素紧密配合，发挥传达作用。

2. 标志设计

标志是狭义的符号，有时称标识、标记、记号等。它以精炼的形象代表或指称某一事物，表达一定的含义，传达特定的信息。相对文字符号，标志表现为一种图形符号，具有更直观、更直接的信息传达作用（图2-22）。正如文字在不同的上下文中意义可能不同一样，标志在不同的使用环境，传达的信息也可能不一样。比如同是心形标志，出现在贺年卡上和出现在医学资料书上，传达的意思就完全不一样。

图 2-22 中国银行标志

标志有多种类型。按性质分类，标志可分为指示性标志和象征性标志。指示性标志与其指示对象有确定的直接的对应关系，例如红色的圆表示太阳，箭头表示对应的方向等。而象征性标志不仅可以表示某一事物及其存在性，而且可以表现出包括其目的、内容、性格等方面的抽象概念，例如公司徽和商标等。按使用主体分，标志可分为公共标志和非公共标志。公共标志指公众共同使用的标志，例如公共场所指示标志（如洗手间指示标志、公用电话指示标志）、公共活动标志（如体育标志）、物品处理说明标志（如洗衣机上操作说明标志），还有交通标志、工程标志、安全标志等等。非公共标志是指专属某机构、组织、会议、私人或物品使用的标志，如国家标志的国旗、国徽和企业标志、会议徽、商品标志（商标）等，中国人的印章、欧洲贵族的纹章和日本人的家族徽章等，均属此类。

作为大众传播符号的标志，由于具有超过文字符号很强的视觉信息传达功能，所以被越来越广泛地应用于社会生活的各个方面，在平面设计中占有极其重要的地位。

标志设计必须力求单纯，易于公众识别、理解和记忆，强调信息的集中传达，同时讲究赏心悦目的艺术性。标志设计手法有具象法、抽象法、文字法和综合法等。

3. 插图设计

插图是指插画或图解。传统的插图主要用来形象地表现文字叙述的内容，是作为文字的说明补充而存在。今天作为设计要素的插图，不仅有说明补充的作用，更因为其造型和色彩诸方面的引人注目性，而发挥着视觉中心的信息传达作用。

插图有绘画插图、影像插图和复合插图三种。绘画插图是指用各种绘画材料或电脑绘制而成的插图，有抽象画、具象画、漫画和动画片等多种形式，表现手法灵活，富有个性；影像插图是指用摄影和摄像技术制作的插图，包括照片图像和影视图像，比手工绘制速度快捷，真实感强；复合插图是利用手工或电脑图像处理软件，将绘画图像和影像图像合成、变化制作而成的插图，制作手法新颖，有意想不到的效果。插图设计被广泛应用于广告、编排、包装、展示和影视等设计中。

插图的设计必须根据传达信息、媒介和对象的不同，选择相应的形式与风格。例

第2章 设计的种类

如机械精工商品，宜采用精密描绘、真实感强的插图；而对于儿童商品，则采用轻松活泼、色彩丰富的插图效果会更好（图2-23）。

4．编排设计

编排设计，即编辑与排版设计，或称版面设计，是指将文字、标志和插图等视觉要素进行组合配置的设计。目的是使版面整体的视觉效果美观而易读，以激起观看和阅读的兴趣，并便于阅读理解，实现信息传达的最佳效果。

编排设计主要包括书籍装帧和书籍、报刊、册页等所有印刷品的版面设计，以及影视图文平面设计等。当编排的是广告信息内容时，便同时属于广告设计；当编排的是包装的版面时，便又属于包装设计。

文字编辑、图版设计和图表设计是构成编排设计的三个要素设计，它们各自具有独特的设计特征与手法，但是通常需要综合运用三个要素设计，才能达到整体版面易读、美观的效果。此外，还需根据传达内容的性质、媒体特点和传达对象的不同，进行综合分析研究，确定最佳的编排版式（图2-24）。

5．广告设计

广告的历史非常悠久，在原始社会末期，商品生产和商品交换出现以后，广告也随之出现。最早出现的是口头广告和实物广告，印刷术发明之后，出现了印刷广告。现代电信传播技术，导致了电台与影视广告的诞生。

根据营利与否，广告可以分为商业广告和社会广告，后者包括政府公告、各类启事、声明等。根据媒体的不同，广告可以分为印刷品广告、影视广告、户外广告、橱窗广告、礼品广告和网络广告等。

不管什么类型的广告，都有五个要素：广告信息的发送者（广告主）、广告信息、信息接收者、广告媒体和广告目标。

作为平面设计的广告设计，即平面广告设计，是利用平面视觉符号传达广告信息的设计，是将广告主的广告信息，设计成易于接收者感知和理解的平面视觉符号（或结合其他符号），如文字、标志、插图等，通过各种媒体传递给接收者，达到影响其态度和行为的目的。为了有效地达到目的，广告设计必须先经过科学、充分的市场调查分析，制定针对性的广告目标和策划，以此为导向进行设计，避免凭主观想像和个人偏好的所谓艺术表现的盲目性设计。

CI设计是广告设计领域的一种新形式，一般是为了创造理想的经营环境，而有计划地以企业的标志、标准字和标准色等要素设计为中心，将广告宣传品、产品、包装、说明书、建筑物、车辆、信笺、名片、办公用品，甚至账册等所有显示企业存在的媒体都加以视觉的统一，以达到树立鲜明的企业形象、增强企业员工的凝聚力、提高企业的社会知名度等目的（图2-25）。

6．包装设计

包装设计，俗称包装装潢设计，是指对制成品的容器及其他包装的结构和外观进行的设计。从空间形态上来讲，包装设计属于立体设计而不属于平面设计，但它以印刷的视觉符号传达信息，通常被归入平面设计。

包装可以分为工业包装和商业包装两大类。包装有保护产品、促进销售、便于使用和提高价值的作用。工业包装设计以保护为重点，商业包装设计以促销为主要目的（图2-26）。

包装最初的目的，只是为了使商品在运输过程中不致破损，便于储存，迅速明确品名、生产者、数量和预见质量等。而现代的包装，除了这些基本目的外，逐渐成为产品设计不可或缺的一部分，成为争夺购买者的重要竞争条件。随着商品竞争的加剧，人们对个性化商品的需求日增，包装的作用也日益明显。优秀的包装设计，可以提高商品的价值，诱发目标消费者的购买欲，而且随着超级商场流通机制的普及发展，顾客购物靠自己选择，商品包装设计的视觉魅力成为促进购买的重要因素。对易耗消费

图2-23 儿童卡通插图

图2-24 编排设计

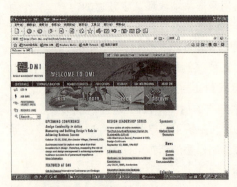

图2-25 CI设计

品来说，包装的促销作用尤其明显。

包装的视觉设计在设计方法和步骤上，与编排设计和广告设计有相同和相似的地方。包装设计也必须以市场调查为基础，从商品的生产者、商品和销售对象三个方面进行定位，选择适当的包装材料，先进行包装结构的设计，然后根据包装结构提供的外观版面，通过文字、标志、图像等视觉要素的编排设计表现出来，做到信息内容充分准确，外观形象抢眼悦目，富于品牌的个性特色。

7. 展示设计

展示设计，或称陈列设计，是为了实现某种特定的主题和目的而对展示的物品加以摆放和演示的设计。展示设计需要对展品、展示空间、道具、照明、陈列方式以及各种信息媒体等进行综合性设计，以便创造出一个能与观众沟通的活动场所与空间（图2-27）。

图2-26 包装设计

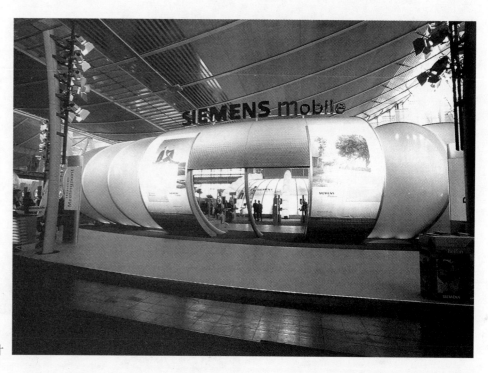

图2-27 Siemens mobile 展示设计

早前的展示设计只是商人对自己店铺货架上的商品加以布置摆放和简单装潢，意在引起顾客的注意，起到诱导购买的作用。随着社会经济与技术的发展，展示设计也迅速发展成为一种综合性的空间设计形式，包括博物馆、科技馆、美术馆、世博会、广交会和各种展销、展览会等，商场的内外橱窗及展台、货架陈设也属于展示设计。

展示设计包括"物"、"场地"、"人"和"时间"四个要素。成功的展示设计，必须建立在综合处理好这四个要素的基础上。必须在形态、色彩、材料、照明、音响、文字插图、影像及模型等多方面充分利用新技术、新成果，借以全面调动观众的视觉、听觉、触觉，甚至嗅觉和味觉等一切感知能力，形成"人"与"物"的互动交流。此外，还应充分考虑展示时间的长短、展品的视觉位置、人流的动向、视线的移动、兴奋点的设置以及观众的年龄、性别、兴趣、职业等因素，把展示场地设计成为一个理想的信息传达环境。

展示设计不是单一的信息传达设计，它兼有产品设计和环境设计的因素。事实上，它是一种多种设计技术综合应用的复合设计。

2.3.2 动态的平面设计

1. 影视设计

影视设计是指对动态的影视图像和声音进行综合处理的设计。影视设计属于多媒

体设计，一般由导演、编剧、制片人、摄像师、剪辑师、录音师、演员、道具师等对视觉和听觉符号进行四维化的综合处理。导演根据剧本的需要安排场景的设置，指导演员对剧本的故事进行表演，指挥相关人员对演员的表演进行拍摄、录音以及幕后处理，再制片、胶印，最后借助影视播放技术，将综合性的声像符号提供给观众。

影视设计包括电影设计和电视设计。电影自19世纪问世以来，在图像、声音、色彩和立体感方面都有了很大的进步，它是现代最具综合性的艺术设计形式。电视虽然没有电影的大画面，但是它可以利用电波在瞬息之间将影像和声音广泛地传送出去，并已经渗入到千家万户，极大地改变了大众的信息接受方式，其影响远远超过其他所有的信息传播媒体。

随着电脑辅助设计CAD技术和激光制作技术的引入，影视设计的视听效果更加精彩，信息传递更加高效，影响也更广泛。

2. 动画设计

动画是通过连续播放一系列画面，给视觉造成连续变化的图画。由于人类的视觉具有"视觉暂留"的特性，即视觉物在人的眼睛里可以暂留1/24秒，如果在一幅画还没有消失前播放出下一幅画，就会造成视觉的连续变化，感觉图画动了起来。电影、电视也都是采用这一原理制作的（图2-28）。

图 2-28 NYC.DESIGN LIMITED 设计的 Loop

动画包括手工动画和电脑动画。手工动画一般称传统动画，主要由动画设计师先手工绘制出动画所需要的图画画面，然后进行拍摄制作而成。电脑动画又包括电脑辅助动画和造型动画，电脑辅助动画属二维动画，主要是辅助动画师制作传统动画；而造型动画则属于三维动画。在绘制图画这个层面上，无论是手工绘图，还是电脑辅助绘图，动画设计师的工作性质与一般的画家相类似，但是，由于动画的连续性画面往往是一个动作或者一个叙事性事件的一连串分解，因此它特别强调以画面表现视觉动作和相关的场景，甚至常常是通过滑稽的动作来达到好的效果。这正是动画图画与一般图画不同的地方。

传统的动画制作，尤其是大型动画片的创作，既涉及图画的手工或电脑辅助绘制，又要对绘制好的动画进行拍摄，是一项繁杂的集体性劳动。而现在的三维动画，则直接通过 Gif、Flash、3D Max 等动画软件进行制作，使动画的创作变得非常方便，也更具动画效果。

图 2-29 BMW WELT 网页

3. 网页设计

网页设计是伴随着计算机互联网络的产生而形成的一种新的视听综合设计样式。

网页是互联网站的页面，首页或主页是网站的门户，其他的网页根据网站主题的分类安排在首页或主页的不同栏目之下，通过点击以视窗的形式呈现出来。

网页主要由文本、背景、图标、图像、表格、颜色、导航工具、背景音乐、动态影像等视听元素构成。二维的、三维的、静态的、动态的、音频、视频都被容纳在网页这个"大画布"里面。网页的元素并不都需要出现在网页上，事实上，只要有文字（或图片）和超级链接就可以称之为最基本的网页了。网页将音频、视频等元素综合在一起，加强了这种新媒体的魅力（图2-29）。

网页设计的重点就是如何按照设计主题的需要选择和安排视听元素，如何增强网页整体上的感染力。页面视听元素的组合，即网页的版式设计，与报刊杂志等平面媒体对平面视觉元素的组合在本质上没有区别。但平面媒体是线性的，网页是动态的、交互式的，牵连着其他隐藏其后的衔接页面，浏览者可以在各种主题之间自由跳转。一般网页版面可分为左右型、上下型、复合型等。大部分网页采用左右型，左边是目录，右边是内容，符合人们从左到右的视觉习惯；上下型的网页布局，上下形成对比和呼应，形式感很强；复合型将上下、左右综合在一起，形成一种包围的格式，显得比较灵活。但不管采用哪种方式，页面各元素之间的关系不能过于复杂，否则不仅让设计者为难，也给浏览者检索和查找信息增加了难度。为了让浏览者在网页上迅速找到所需的信息，设计者必须考虑快捷而完善的导航设计，使浏览者能够方便快速地在各个页面之间来回穿梭。

网页设计常用的软件有 Dreamweaver 和 Frontpage，但是要在网页中加入图片、视频、音频等其他元素，还必须配合使用 Photoshop、Gif、Flash、Cooledit 和 Javascript 等相关元素的处理软件。

2.4 装饰设计

装饰设计不同于功能性的设计，其目的不在于实用，而在于满足人们情感和美学方面的需要。

原始时期的人们已经懂得装饰自己、使用的工具和环境。从挂在原始人颈项间的贝壳、插在原始人头上的羽毛、纹面、纹身，到光滑、匀称的石制工具，都表现了原始人装饰意识的萌动。而原始彩陶表面的纹饰、图案，则表明人类对于装饰和美感的追求已经有了相当的自觉性，实用和审美观念在这里达到了较为完美的统一。随着人类社会的进步和发展，审美意识的日益丰富，装饰的内容和范围也在不断地更新、延展，与人们的生活也越来越密切。从建筑、室内外环境，到服饰、茶具、餐具、日用物品等等，都离不开装饰的因素。

可以说，人类艺术的萌芽就是以装饰的出现作为标志的。用装饰来美化人类的生活，近乎是人类的一种本能。无论是在落后的原始时代，还是在科技发达的当代社会；无论是在血雨腥风的战争动荡年代，还是在歌舞升平的盛世，装饰都是人们的普遍需要。艺术史家沃尔夫林甚至认为"美术史主要是一部装饰史"，足见装饰设计这种非功能性设计的重要性。

然而，装饰设计与纯艺术有着极大的差异。虽然也是出于审美的目的，但装饰设计通常有其装饰服务的对象和主体，并且依附于这个主体而存在，如人体装饰、器物装饰、环境装饰等等。因此，装饰对象的功能目的、结构造型、材料、工艺及其所在的环境都对装饰构成较强的制约。如同是容器，因材料不同，陶瓷上的装饰与青铜器上的装饰，无论在手法还是符号，以及装饰效果上都有着较大的差别。实际上，装饰设计具有一定的工艺性，这也是它与纯艺术的一个差别。另外，装饰设计在造型上往往采用平面化的手法，在形式结构上则呈现出秩序化，并不追求明确的

主题和较深的思想性，也与纯艺术相区别。

装饰设计大致可以分为装饰纹样、装饰艺术、工艺装饰、室内装饰等类型。

2.4.1 装饰纹样

装饰纹样是对自然物象的一个抽象简化，包括动物纹样、植物纹样、几何纹样等形式，在构成上往往采用单独纹样、二方连续纹样和四方连续纹样三种方式。

单独纹样是一个独立的装饰单元，可以独自或与其他装饰单元一起构成完整的装饰纹样，许多现代图形设计的形式结构都属于单独纹样的形式范畴。平面的装饰，多采用自由式的单独纹样，而一般立体的器物或建筑的装饰的则多采用适合式单独纹样。

二方连续纹样是一个装饰单元在空间上向着左右两个方向延伸（重复）而构成完整的装饰纹样。多用于建筑的墙边、门框，服装的饰带，装饰布的边缘，包装或样本的边饰等等。

四方连续纹样是一个装饰单元在空间上向着上下左右四个方向延伸（重复）而构成的完整装饰纹样。在现代设计中，往往对几何图形进行重叠、交叉而构成。多用于建筑墙纸、包装纸、花布设计等方面。

2.4.2 装饰艺术

这里的装饰艺术指的是采用形式美的规律和装饰设计的手法创作的艺术形式，包括装饰绘画如壁画、漆画、装饰画、镶嵌画等，还包括装置艺术、装饰雕塑、纤维装饰艺术等（图2-30）。

传统装饰艺术大多以叙述性内容与程式化的装饰手法相结合，较为注重内容上的精神性表现和形式上的理想化追求。现代装饰艺术则与纯艺术之间的界限越来越模糊，如马蒂斯、蒙德里安、克里姆特、康定斯基等现代艺术大师的作品中充满着装饰性的特征（图2-31）。从某种程度上来讲，装饰艺术具备着纯艺术的特性，在思想性、主题性、趣味性等方面与纯艺术表现出较强的一致性。二者的区别只能从形象表现的方式上来寻找：装饰艺术对自然物象的形象表现，往往并不采用模仿和再现的艺术手法，而用夸张、变形、抽象的方式进行处理，并将其用程式化、秩序化的方式容纳在平面之中。

现代设计中，也出现了仿真性的装饰艺术、幽默图形等形式。仿真性的装饰设计也用写实的手法来描摹自然物象，在表现方式上更接近纯艺术，幽默图形则使装饰艺

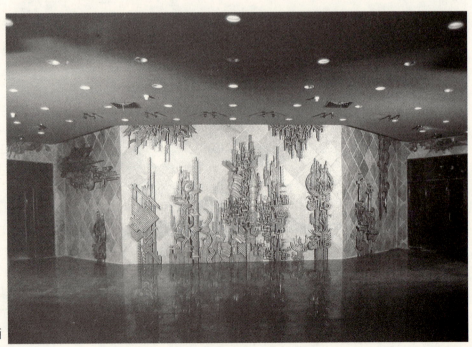

图2-30 壁画

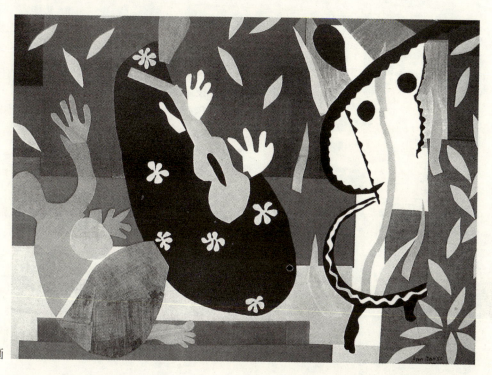

图 2-31 马蒂斯的画

术表现出更多的趣味性。总之,在现代设计中,装饰艺术与纯艺术互相影响,装饰艺术不断从纯艺术中吸取丰富的营养,扩大了装饰艺术的范畴。

2.4.3 工艺装饰

工艺装饰指的是工艺本身所构成的装饰。这主要表现在产品的结构和材料上。

产品结构的各个部件,可以巧妙地加以利用来构成装饰,即结构装饰。在不破坏结构整体衔接的基础上,一些结构部件可以做尽可能的造型变化,以此构成一种独特的装饰。如中国古代明式家具中的"牙子"、"帐子"等,就是典型的结构装饰。

产品的材料有其自身独特的物理属性,色泽、纹理、颜色等等,也都可以加以利用来构成装饰。如明式家具选用优质硬木,特意显露木材本身的色泽和纹理作为装饰。

2.4.4 室内装饰

室内装饰是室内设计的一个部分,是指对室内空间的顶棚、墙面、地面等各界面进行装饰设计,以营造视觉协调、舒适的空间环境(图2-32)。前面已有介绍,这里不赘述。

图 2-32 集美设计工程公司室内设计作品

第2章 设计的种类

需要再次强调的是：以上对设计进行的类型划分，并不是绝对的。一方面，其中出现大量的交叉和重叠领域，如包装设计的装饰性、装饰设计对环境的作用、室内设计与家具设计的关联、交通工具与室内空间的设计等等；另一方面，随着社会的发展和科学技术的促进，设计类型本身也处于不断变化之中，如传统的平面广告，今天已经有了POP广告、影视广告、网络广告等不同的形式，等等。

思考题：
1. 如何理解产品设计功能要素与其他要素的关系？
2. 手工艺设计有何特征？
3. 如何理解工业设计与手工艺设计的关系？
4. 何为环境设计？
5. 何为平面设计？
6. 如何理解静态的平面设计与动态的平面设计之间的关系？
7. 何为装饰设计？
8. 装饰纹样与装饰艺术有何区别？

第3章 设计的元素

3.1 设计的基本元素
3.1.1 空间

空间是由界面的围合而产生的,界面的三要素基面、垂直面与顶面可以组合出千变万化的空间形态(图3-1)。

从性质上来看,空间包含了物理空间和心理空间。物理空间是物质实体限定和围合的空间,心理空间则是人对空间的感受。空间还可分为实空间和虚空间,实空间是组成空间的实体部分,虚空间是实体之外的空间部分。如建筑,厚重的墙体是实空间,而建筑使用的则是虚空间。一个较为封闭的物体,往往又包括形体结构的内容即所谓的内空间和形体存在的外部即所谓的外部空间(图3-2)。

作为设计元素,空间是容纳与处理其他元素的地方。线条、色彩、形态等元素在空间中都占据一定的位置,形成各自的空间单位,空间单位的组合类似于对空间的版式处理,是对空间的秩序化。一般而言,空间的版式组合包括四种基本类型:其一,并列型,指各等值空间单位的对称式排列。其二,序列型,指各等值空间单位按照一定顺序的串联式排列,既可以以中轴线串联,也可以按照一定的导向串联。其三,主从型,指各具有隶属关系的空间单位的主从式排列。其四,综合型,指各空间单位适应多功能需求的综合式排列(图3-3)。

在设计中,空间的表现可以是多维的。线表现为一维空间,面表现为二维空间,体表现为三维空间,三维空间加上时间表现为四维空间。设计的工作空间一般是二维空间,往往在二维空间内表现实际的三维空间。在二维空间里,重叠是建立空间关系的常用方法。在感知空间时,完整的物象在前,不完整的物象在后,因而具有画面的深远感。一般来讲,被遮掩的部分看上去不完整,但在知觉中总是被"完形",也是完整的物象。不过,它总是不重要的部分,重要的部分往往在前,未被遮掩。另外,线性透视可以通过纵深倾斜的线条变化,使物体逐渐向远处聚集或变小,从而创造出形象的深度感。空间透视则利用近大远小的关系、投影效果等方式来表现空间感。四维空间指的是三维空间在时间序列上的运动变化,如电影、电视等都属于四维空间形式。四维空间的体验基于运动视差,即指头和身体的活动而引起的视网膜映像上物体空间关系的变化。视觉中物体运动速度上的差异,可以表现物体所处距离的信息:运动快,知觉为近;运动慢,知觉为远。如人们坐汽车或者火车时,常常就有这样的体验。在电影、电视的拍摄过程中,摄影机也常常通过移动车或移动轨道处于移动之中,以此可以加深影像的空间感。传统动画的制作过程则通过用不同的速度来移动不同远近的背景来创造空间感。

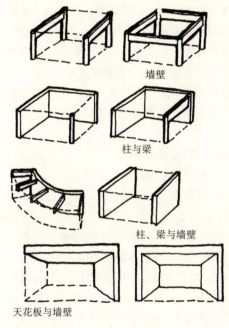

图3-1 界面——围合——空间

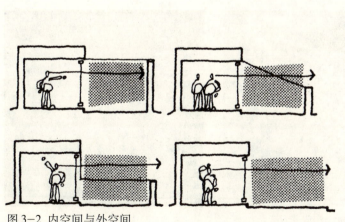

图3-2 内空间与外空间

图3-3 空间的组合形式

在艺术与设计中，还存在一种矛盾空间。矛盾空间是一种假设的空间，在真实空间里不可能存在，是人为制造出来的错视空间。矛盾空间的视点是矛盾的、多变的，可以从多个视角进行观看，但结合起来却无法成立，互相矛盾，使人产生不合理的视觉效果（图3-4、图3-5）。

3.1.2 线条

线条是设计造型的基本元素之一，没有其他元素（如色彩、明度等）的参与，仅仅运用线条也可以勾勒出动人的画面（图3-6）。

在几何学上，线是点的移动轨迹，有长度和位置，没有宽度与厚度。而在视觉艺术中，线条是可以直接感知的形或形体，成为造型用以标识出形在空间中的位置与长度的重要手段。严格地说，自然界中并不存在线条，线条的产生是人类对自然的一种想像性的抽取，其中蕴含着人类对自然的理性化、实用化、情感化的认识。

从性质上，线条可以分为直线和曲线。直线是由一种来自外部的力量使点按照某种方向运动产生的，主要包括水平线、垂直线与斜线（射线）。不断从线的两端向直线施加压力，则构成曲线，包括波浪线、锯齿线、螺旋线等。直线与曲线，在形态上一般呈现为几何形或者自由形两种形态。直线与曲线都是点的运动轨迹，因此都具有时间性，如相同长度的直线与曲线，时间在曲线上的流动要比直线长。在设计造型中，线也占据一定的空间。粗线条占据空间较大，往往起到强调的作用。

作为设计元素，线条的作用是多方面的。

作为点的运动轨迹，线条自然表现出两个方面的作用：既可以显示方向，如路标；又可以建立起运动感，显示运动的速度和力量（图3-7）。

线条本身可以直接感知为形，但在形的创造中，线条的作用又体现为具有面积的连续的边线，即一般所称的轮廓线。一般物象的轮廓线都具有其独特性，可以较为清晰地标识出物体。轮廓线其实也是一种边缘线或边界线，将轮廓线内外的物体或者部分分隔开来。两个毗连或相接的形态的边界，就是靠边界线来进行分割的。对于一个形态内部的各个部分，则由内部轮廓线作为界限，可以非常清晰地传达出形态内部的结构关系。

图3-4 埃舍尔的矛盾空间

图3-5 埃舍尔的矛盾空间

图3-6 线的魅力

图3-7 包豪斯的线构成作品

线条可以刺激触觉,在粗糙的表面上一些粗重的线条和在平滑的表面上一些尖细的线条,会创造出不同的肌理感觉。不同的绘线工具,在线条处理上的轻重缓急,都可以再现不同的肌理变化。

线条可以用来表示二维空间,也可以用来暗示三维空间。一些平行的线条可以表现一种平面效果,交叉的线条则会显示前与后的层次差别;粗线条显得离观者近,细线条显得离观者远,这种深浅的变化会显示出立体感(图3-8)。

线条可以用来显示明度,粗线条往往表现暗的部分,细线条往往描绘受光的部分,线条的数量和密集程度会加深这种粗细变化,影响线条的深浅范围。

线条可以组成符号,字母、数字、汉字等都是由线条组成的具有某种意义的符号(图3-9)。

在艺术表现上,线条往往被用于传达一定的象征意义。直线一般使人感到严格、坚硬、明快和男性化。粗线力度感强,显得厚重、强壮;细线力度感弱,显得轻快、敏锐。曲线则给人以温和、柔软、舒缓和女性化的感觉。具体而言,水平线有稳定、静止之感,垂直线有向上、高大之感,斜线有不安定和倾斜之感,隆起的曲线有欲望、丰满之感,螺旋线有无限运动之感,圆形有圆满之感,波浪线有流动之感等等。善于运用线条的情感,可以加强其感染力(图3-10、图3-11、图3-12、图3-13)。

3.1.3 形态

形态(form)与形状(shape)不同,形状由轮廓或界线包围而成,一般指平面限于二维空间的形;形态与形状都具有长度与

图3-8 包豪斯的线构成作品

图3-9 由线形成具有某种意义的符号

图3-11 线的象征意义

图3-10 线的象征意义

图3-12 线构成的产品

第3章 设计的元素 35

宽度，但是形态还具有深度，是三度空间的形体。简言之，形态是存在于空间中的一个图像，它是一切要素统一后的综合体。因此，形态具有包括明度、色彩、空间和体积在内的量的内涵。

形态可分为现实形态和理念形态两种。现实形态是现实生活中实际存在的形态，可以通过视觉、触觉等感官直接感知到，表现为具象形态。理念形态是人对现实形态经过抽象思考提炼而成的形态。理念形态包括几何形态、有机抽象形态和偶发抽象形态。

几何形态是用人造的几何图形为基础来创造不同于自然形态的抽象形式。在平面设计中，往往用直尺、圆规等规则性的工具绘制几何图形。俄国构成主义流派则将几何形态渗透到建筑、家具、机械产品等众多的设计领域，经过包豪斯的设计教育的推广，运用几何形态的设计，逐渐成为设计的一种新秩序（图3-14、图3-15、图3-16）。

有机抽象形态是指相对几何形态而言具有生命感的抽象形态。有机抽象形态模仿生命的动感，因而充满活力和弹性。如流线型设计，模仿了鸟类、鱼类等动物的流线

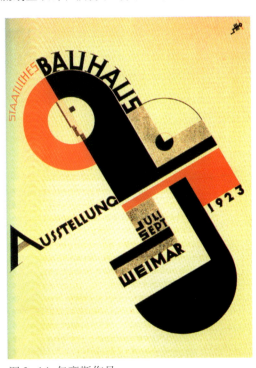

图3-13 线构成的产品　　　　　　　　图3-14 包豪斯作品

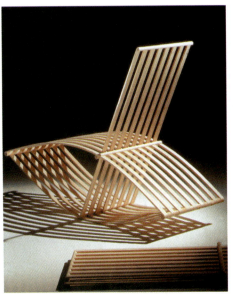

图3-15 包豪斯作品　　　　　　　　图3-16 几何形态的设计作品

图 3-17 Alessi 设计的流线型果盘

外形,将流体力学应用到了设计之中,成为有机形态(图3-17、图3-18)。

偶发抽象形态是设计联想过程中由于偶然的因素而形成的抽象形态,偶发并不等于随心所欲,而是在长期的思考中因偶发因素的激发而形成的,如可能是某种简单的抽象形态,也可能是复杂的抽象形态,往往别具一格,在设计中具有特殊的意义和不可思议的魅力(图3-19、图3-20)。

3.1.4 表面与肌理

肌理,又称质感或质地,是物质表面所呈现出来的色彩、光泽、纹理、粗细、厚薄、透明度等多种外在特性的综合表现。肌理是物质的内在属性,包括自然肌理和人工肌理。肌理作为物质的"表皮",表现为一种可视、可触的特性,是展现物质材质本身的实体感觉(图3-21)。

自然肌理指的是自然材质所呈现出来的肌理,如皮革的平滑与温润、石材的粗糙与厚重、羽毛的柔细与轻盈等感觉。人为加工的材质则取决于切、磋、琢、磨、刻、凿、压等加工技法,呈现多样与丰富的肌理,如玻璃的光洁与剔透、布质的柔软与细致、金属材质的坚实与光亮、塑胶材质的弹性与韧性等。

图 3-19 偶发抽象形态设计

图3-18 Hopf & Wortman Büro für form 设计的椅子Valeria Chair

图 3-20 偶发抽象形态设计

图 3-21 肌理的实体感觉

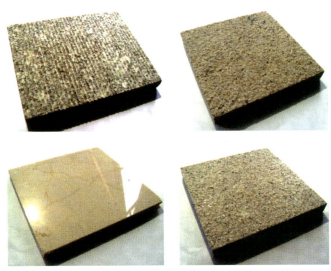

图 3-22 单一材料的不同肌理应用实例

现实生活中可触的物质表面，属于真实肌理，而艺术与设计中在二维平面上的肌理，则是对可触表面肌理的模仿，是一种可视的依靠触觉经验来感知的肌理，可称为视觉肌理。要表现和运用视觉肌理，必须对真实肌理有着较深的了解。一般物质的表面，表现为不同的明暗类型：无光泽、光泽、镜面。表面结构粗糙的物体，都属于无光泽的类型，如棉麻织品、陶器等。这类物体表面会大量吸收光线，很容易在表面上看到柔和与均匀的明暗层次。表面平滑的物体，属于光泽的类型，如漆器、丝织品等，表面有较明显的反光特征，在表面上可以看到较为柔和的高光和反光。表面如同镜面的物体，属于镜面类型，如玻璃器皿、瓷器、磨光的金属器皿等，表面有强烈的反光。了解诸如此类物体真实肌理的各类特性，有助于在艺术与设计中通过控制高光和反光的强弱和明暗的层次来表现肌理（图3-22）。

肌理具有生理和心理功能，不同的肌理带给人不同的心理感受和联想。如光滑的肌理给人以洁净、温润的感受，粗糙的肌理给人以含蓄、稳重的感受等。由于肌理与材质互为表里，不同的材质往往呈现出不同的肌理，而肌理的不同则可表达材质的特性（图3-23、图3-24）。因此，从一般物品的肌理上往往可以轻易地看出所用的材料以及材料的档次。肌理还具有审美功能，如原始陶器上的指甲纹、绳纹、压纹、几何印纹等，构成了独特的审美纹饰。现代雕塑对泥性的追求，服装设计中的"皱褶"等，都表现出对肌理的审美运用。由触觉转向视觉的肌理感，极大地丰富了视觉，可以说，肌理美化了视觉世界（图3-25）。

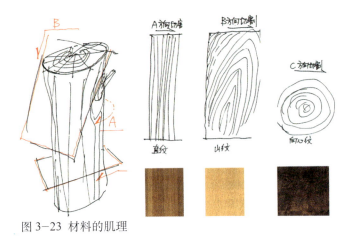

图 3-23 材料的肌理

图 3-24 材料的肌理组合

图 3-25 现代雕塑对泥性的追求

3.1.5 明度

物体在光线照射下由于受光的多少自然会出现明暗面的区别。所谓明度就是指从最暗的深色到最亮的浅色之间的各种明暗层次。

物体接受的光照量的多少,决定于物体表面空间位置的不同,因此出现明度的差异。这些明度的变化反映到人的视网膜上,便会产生立体感与空间感。如果在平面上通过一些媒介和方法表现明度变化,就可以从中获得立体空间的知觉。如围绕在某一形态周围的阴影或者投影,就能够立刻使该形态显示出空间性。另外,在平面上,明度的对比可以清晰地区分不同的形态。

一般来讲,物体在光线照射下会出现三种明暗变化,即被称为三大面的亮面、暗面、中间面。艺术与设计对明暗变化的运用因此可以大略归为三类:明调、暗调和中间调。对明度的运用主要是控制好明与暗的分配比例,如果是以浅的、亮的调子为主,就是明调,整个画面会给人以明亮、欢快、轻松和爽朗等感觉(图3-26);如果是以深的、暗的调子为主,就是暗调,整个画面显得深沉、庄重、浓郁、静穆、神秘、恐怖(图3-27);处在这两者之间的即是中间调,在普通光线下,人们生活与活动环境一般都处在中间调之中。

在具体的艺术与设计处理中,往往利用明暗的对比来显示各部分的主从关系。这表现在几个方面:其一,可以用暗的背景来突出主体部分,因为对比强烈,效果很突出。其二,可以用明亮的背景(或环境)衬托较暗的主体部分。明亮的背景使整个画面显得很明快,主体部分也非常突出。其三,可以用中间调衬托明暗对比强烈的主体部分(图3-28、图3-29、图3-30)。在日常生活中,物体距离的远近明度上表现为,近处的物体形象清晰,黑白对比强烈;远处的物体则相对显得形象模糊,黑白对比减弱。艺术处理中运用这一对比形式,容易表现出空间效果:也较为真实。除此之外,还常常用投影来表示阴郁、阴暗、恐怖等消极的情绪。需要注意的是,在具体的艺术与设计创作中,明暗的变化是非常丰富的,如明暗色块的形状和面积大小变化,也具有不同的表现效果:大面积的暗调包围着明调,会营造出明调向外放射、扩张和抗争的效果;反之,小面积的暗调被大面积的明调所包围,会使暗调显得被吞噬或者自身收缩(图3-31)。

3.1.6 色彩

色彩是人的眼睛受可见光作用对物体产生的一种视觉反应。物体的色彩与光源色和物体的物理特性有关,不同的光源色,可以使同一受光物体呈现不同的颜色。

图3-28 明暗对比的主从关系

图3-29 明暗对比的主从关系

图3-30 明暗对比的主从关系

图3-26 明调

图3-27 暗调

图3-31 明暗的形状和面积对比

色彩中不能再分解的基本色为原色，原色不能通过其他色彩的混合产生，其他的色彩可以通过原色的混合而产生。光色三原色是指红、绿、蓝三色，三原色不同比例的组合，可以得到所有的光色；颜料三原色是指品红、黄、青三色，它们之间的混合可以得到所有的颜料色。光色的混合，如蓝色与黄色的混合产生白色，称为相加混色法。颜料的色彩混合与此有较大的差异，因颜料本身并不发光，只能吸收或反射一些色光，当黄色与蓝色颜料混合时，在白光的照射下，其中的蓝色光和红色光被吸收，因此呈现绿色。所以颜料的混合被称为相减混色法。两种原色混合得到的色彩称为间色，也称第二次色，光色三间色是品红、黄、青三色，颜料三间色是橙色、绿色与紫色三色。原色与间色的混合就构成了复色，也称第三次色（图3-32）。

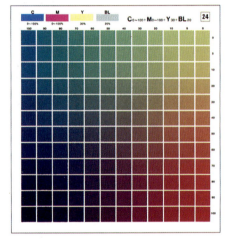

图3-32 加混色法

任何一种色彩都包含有色相、明度和纯度等三要素。色相也叫色别，是每种色彩的名称，如橄榄绿、柠檬黄、翠绿等，色相是色彩的符号和象征，光学以色彩的波长来区分色相。明度是指色彩的明暗程度，同一种颜色由于受光强弱的不同会呈现明暗、深浅的差异，不同的色彩之间，也有一个明度问题，如红、橙、黄、绿、青、蓝、紫七种颜色中，黄色最亮，蓝色较暗，其他处于亮暗之间。纯度即颜色的纯粹程度，指各种色彩中所包含单种标准色的成分多少。在调色时，如加入黑、白、灰或调成复色时即可降低该色的纯度，同时，明度也受影响。在色彩学上，通常用平面的色环或三维的色立体来表示色彩的秩序和相互关系。从色环和色立体中可以清晰地看到色彩的色相、明度与纯度的变化。色环上某一色彩正对面的色彩是它的对比色，如红色与绿色、黄色与紫色、蓝色与橙色等，对比色的加入，可以降低色彩的纯度（图3-33、图3-34）。

每一种色彩也都有其冷暖倾向，即色彩的色性。冷暖本来是人体皮肤对外界温度高低的触觉。但日常生活中的冷暖经历与色彩之间形成了下意识的心理联系。如红、黄、橙等色为暖色，蓝、蓝绿等色为冷色，绿、紫等色为中性色。色彩的冷暖的确能够影响人的生理与心理，如在青灰色与红色两种工作场地，相同劳动强度，相同温度，工作人员的冷暖感觉大不相同。但要注意的是，每一种色彩所引起的视觉上的冷暖程度不仅取决于这一色彩，还取决于与它相对比的其他色彩。即使是属于暖色的黄色，如果明度很高，而它旁边属于冷色的蓝色明度较低、纯度较高，黄色就会显得更冷（图3-35、图3-36）。

一般来说，色彩不能独立地存在，一种色彩的周围，总是有其他的色彩，两者互相影响，共同对视觉构成刺激。色彩之间的关系表现为色彩的对比与调和。色彩的对比与调和是一对矛盾的两个方面，色彩对比减弱到一定的程度时就走向了色彩调和。在色彩的运用上，色彩的对比与调和是互相补充、互相映衬的两种手段（图3-37）。色彩的对比包括色彩之间深浅、明暗、冷暖、多少的对比。深浅的对比指的是色彩明度之间的对比，如深红对浅黄、深红对浅红、深灰对浅红等（图3-38）。明暗对比指

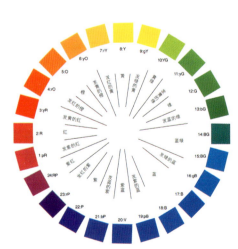

图3-33 色相环

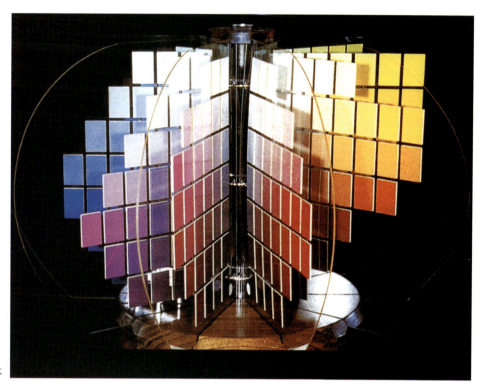

图3-34 色立体

图3-35 色彩的色性

图3-36 色彩的色性

的是色彩纯度间的对比，如暗红对亮红、暗红对亮蓝等。冷暖对比指的是冷色与暖色的对比，如黄色对蓝色、亮蓝对灰浅黄等。多少对比指的是一种色彩与另一种色彩量的对比，通常是一种色彩占主导（图3-39）。色彩之间的对比与调和，可以使色彩显示出节奏与韵律，也使色彩寓于统一与变化之中，因此色彩语言显得更加富有变化，更有魅力，更具美感。

人们对色彩的感知，会受到其生活经历和文化传统的影响。目前有很多色彩研究的著作，常常用调查统计数据来显示人们对色彩的感知结果，如对色彩的好恶、色彩的联想作用、色彩的情感特征等。诚然，这种结果有一定的参考价值，但实际上，同一个人在不同的年龄、不同的环境、不同的心理状态之下，都会对色彩有着不同的反应，更不要说不同的性格、不同的地域、不同的职业、不同的社会文化背景所引起的差异性了。设计师如果要以色彩表现获得成功，就必须对所谓的调查统计结果保持高度警惕，而应该深入调查统计消费者对色彩的感知结果（图3-40、图3-41）。

3.1.7 材料

材料是产品赖以成型的物质基础，是产品的造型和功能赖以维持的条件。据统计，现在世界上的材料已经达到36万种之多，但几乎每天都还有新的材料不断出现。

按照产生的来源，材料可以划分为天然材料和人造材料。天然材料包括动物材料，如毛、皮、骨、角等；植物材料，如棉、麻、木、竹、橡胶、漆等；矿物材料，如金属、土、石、玉等。人造材料包括人造纤维、人造棉、人造毛、人造板、塑料、陶瓷等（图3-42、图3-43、图3-44）。按照用途，材料可分为结构材料，如钢铁、水泥等建筑材料、纺织材料等；功能材料，如电磁材料、耐火材料、耐腐蚀材料等。按照化学组成，材料又可分为金属材料，如金、银、铜、铁等；无机非金属材料，如陶瓷、水泥、玻璃、搪瓷等；高分子材料，如塑料橡胶、化学纤维。按照发展的历史，材料还可分为传统材料，如石、角、陶瓷、金属等；新兴材料，如合成纤维、纳米材料、声、光、电子方面的材料等。设计中常用的材料有金属材料、陶瓷、木材、染织材料、玉石材料、塑料、漆、编织材料、玻璃、复合材料等（图3-45、图3-46）。

作为物质实体，所有材料都有物理、化学方面的特性。材料的物理特性主要指的是材料的抗拉伸力、压缩、弯曲、强度、硬度、隔热、隔声、防火、防水、光泽

图 3-37 色彩的对比与调和

图 3-38 色彩的对比与调和

图 3-39 色彩的对比与调和

图 3-40 色彩感知的差异性

图 3-41 色彩感知的差异性

图 3-42 不同材料的应用

图 3-43 不同材料的应用

图 3-44 不同材料的应用

度、透明度、吸水性等。化学特性则指材料在氧化、还原、耐酸、耐碱等方面的特性。材料的特性对产品的造型与功能有着非常重要的影响。材料不同的物理、化学特性直接影响着产品功能的发挥,也使造型受到种种限制。如纸具有很强的吸水性,用作餐具、茶具就不能够长期使用;一些金属材料耐酸性弱,就不能够用作盛放酸性液体的器皿;陶瓷、金属等硬性材料不能够制作服装等等。材料的物理、化学特性同样也影响着对材料进行的造型处理,如木材多为直线型,而藤条则可以轻易弯曲,多为曲线型,因此在家具的制作上,木制家具与藤制家具在造型上就会表现出较大的差别。当然,同一种功能与造型可以通过多种方式来表现,材料并不是决定性的因素(图3-47、图3-48)。

在对材料的长期使用的过程中,人的感官与材料之间又建立起了一种较为固定的关系,使材料具有感觉特性,这是人的感官系统对材料本身及其表面所作出的反应。如

图 3-47 材料的物理特性

图3-45 不同材料的应用

图 3-46 不同材料的应用

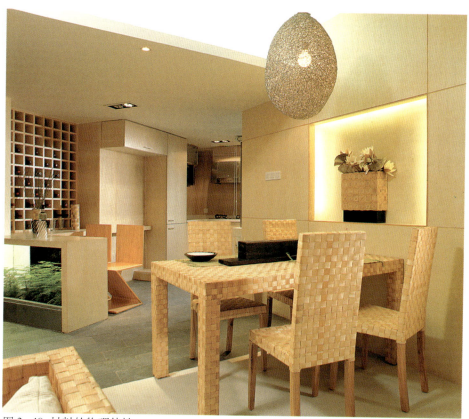

图 3-48 材料的物理特性

第3章 设计的元素

图 3-49 材料的物理特性

水泥、石块等粗糙材质的粗涩、沉重、古朴的感觉特性，瓷器的精致、温润、晶莹、明亮的感觉特性等等。材料的感觉特性与人的心理感受和审美感受有着较为直接的关系，在设计中可以利用材料的感觉特性来增强设计的感染力。设计装饰往往会直接利用材料本身的色泽纹理，如木材的纹理、大理石的色泽花纹、玉器的自然色泽、质感等等，来达到独特的装饰效果。明式家具的一个显著特点就是不用漆料装饰，而充分利用木材自身的美妙纹理，突现出淡雅、温润的装饰效果（图3-49）。

3.2 设计元素的运用

设计的过程，是对设计元素进行综合处理最终达到设计目的的过程。成功的设计，其所有的元素都协调一致、浑然一体，能够吸引和感染消费者。虽然设计元素的组合方式多种多样，每个设计师都会有自己的方式，但对于设计的初学者来讲，还是有一些基本的原则值得注意。

3.2.1 平衡

当一个形态进入到设计空间中的时候，空间就会被自然地分割为几个部分。设计元素对空间的占据与划割应该遵从平衡原则。

平衡是指各视觉因素在重量上的平均分配而引起的视觉均衡感。在任何观赏对象中，都存在平衡的特性，即使最简单的构图，也会强调平衡的重要性。平衡给人以视觉上的沉稳与安全，打破了平衡，就会产生视觉上的紧张与不安（图3-50）。

平衡包括对称平衡、不对称平衡、约略对称平衡和辐射平衡四种。对称平衡是最简单的平衡，对称意味着视觉中心两侧的视觉因素在大小、形状、位置、色彩、复杂度等方面都一一对应相同。观者会感觉到有一条暗含的中轴线，沿着空间的中央将它分成两半，中轴线两侧的部分可以叠合起来，这是人的一种简单的视觉秩序感（图3-51）。不对称平衡指的是视觉中心两侧的视觉因素并不一一对应相同，被划分的空间也不相等，但是，各个元素的分配得当，所产生的视觉重量相等，因而构成平衡。不对称平衡在实际运用中更为广泛，它比对称平衡显得更随意也更有趣，但在设计元素的安排上需要多费周折。约略对称平衡是在对称平衡的基础上巧妙地加入一些因素，使原来相同的视觉因素产生微小的差异，用以打破对称的乏味性，激发出新的更大的视觉效果。辐射平衡是指设计诸元素从一个中心或者半径向周围辐射，视觉重量平均分配，因而产生平衡感。

设计实践中，各种类型的平衡往往综合使用。从总体上来讲，平衡可以表现和谐

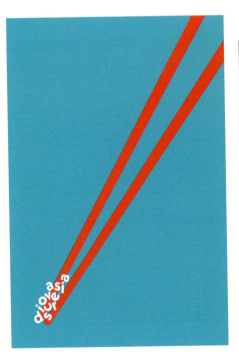

图3-50 Yang Liu(Berlin) Discover Asia

图3-51 KIJO Rdkkaku Architect & Associaies 设计的 Tokyo BUDOKAN

图3-52 重复与统一

与安静,可以使形象看上去更加坚固和稳定,在其中适当地运用较小的差异因素,又可以使这种和谐与安静显得饶有趣味。

3.2.2 统一

统一是把设计元素组合在一起,各设计元素和谐相处,使设计作品显现出整体性。

整体结构的统一意味着不零散琐碎。简单的统一表现为单一的形态或空间,如不变的直线、单纯的色块、简单的图案等;复杂的统一则是按照某一确定"主题"的统一。

重复直接可以产生统一。线条、色彩、肌理、明度、形态等元素的重复使用,实质上是设计元素一致性的一个拓展,没有任何变化,当然也就没有打破统一。重复容易使人感到视觉疲劳,容易使人感到乏味,因此在使用重复时需要考虑如何重复和重复什么(图3-52)。

在具体的设计实践中,往往利用变化来打破简单的统一,产生更为复杂的效果。各种设计元素都能够被变化,变化从本质上打破了统一,使整体显得复杂而有差异,但各种变化后的因素在质上表现出了一致性,也能够构成统一。寓变化于统一之中,可以通过调和来达到,即对变化的元素进行相似性或渐变式的处理,从而使差异走向协调。当然,如果围绕着某一个中心或者主题,变化的幅度就可以更大。变化的意义在于消除单调,创造灵活中的柔和。

节奏是事物运动所表现出来的一种秩序,是运动过程中动作的有规律性的再现。重复与变化使设计元素呈现出动感,如果做出有序的调整与处理,使元素有秩序、有规律地反复出现或列置,就会产生节奏。节奏的产生联系着空间间隔,可以用距离,也可以用线条、色彩、明度等元素来进行空间划分,各种各样的节奏由此产生。简单的节奏由纯粹的交替性重复产生,在间隔中加入其他因素,或者对重复的因素加以尺寸、色彩、明度等各个方面的变化处理,就会产生复杂甚至不规则的节奏,使设计节奏变化无穷,也使设计显得富有动感和生机(图3-53、图3-54、图3-55)。

3.2.3 特异

特异是视觉的焦点和重心,是设计师要强调和突出的主体。

特异通过对比来实现。对比的因素有很多,如大小的对比、位置的对比、色彩的对比、明暗的对比,以及各种对比方式的综合运用等等。要做到对比很容易,但如何使用对比能够更好地突出特异主体,则需要认真考虑对比的强弱效果。通常产生高效特异效果的方法是反常的对比,即与正常或普通东西的对比。例如在雪地里穿着游泳衣、烈日下穿着棉袄等等,反常的对比可以迅速而准确地吸引视线,使焦点非常突出。

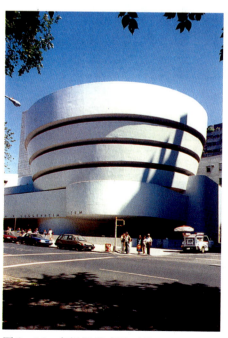

图3-53 古根汉美术馆(Guggenheim Museum),赖特(Frank Lloyd Wright),纽约,1944~1957年

图3-54 亚历桑那州凤凰城中央图书馆(Phoenix Central Library),Brunder Will,美国亚历桑那州凤凰城,1994年

第3章 设计的元素 45

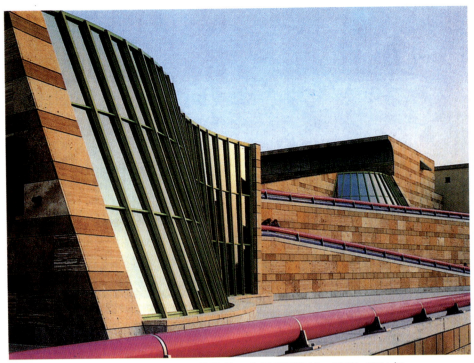

图 3-55 斯图加特大学博物馆增建，斯特林，德国斯图加特，1977-1984 年

特异打破了平衡与统一的柔和、安静，可以轻易地营造出惊奇感，构成强烈的情绪波动和紧张感（图 3-56、图 3-57）。

3.2.4 比例与尺度

自然界的各种事物由于自身的结构和生物机能的需要，都有它独特的尺度，与其他事物或它所在的空间相比，事物的尺度表现为一定的尺寸大小。比例在尺度中产生，同一空间中不同事物之间尺度的大小关系，就构成了比例。自然事物本身各结构之间、各不同事物之间尺度的对比，都构成了一定的比例关系。人们在长期的实践活动中将这种自然的比例关系抽象为数量关系。在人造物中，抽象的数量关系成为一种标准和规范，指导着造物整体与空间环境、其局部以及各局部之间的尺度大小的安排与规划。其实这正是设计的本义，考虑艺术各要素之间的比例安排。中国古代画论中所说的"丈山尺树，寸马分人"，就是自然的尺度和比例关系在绘画中的反映。

艺术与设计中的尺度和比例关系，是自然事物尺度和比例关系的反映，直接影响到对事物结构、形体的认识和表现。初学者出现的形象不准问题，往往就与尺度和比例关系不准有关。适宜的尺度与比例才符合形式美，比如人体头部和身体之间的 1：7，黄金分割率等。不过，尺度和比例不是一成不变的，控制艺术与设计中的尺度和比例，通过有意的变化可以创造出特殊的审美效果和更多的趣味。

图3-56 特异对比的招贴设计

图3-57 特异对比的招贴设计

思考题：

1. 结合实例谈谈线条、色彩、明度、肌理各自如何建立起空间感？
2. 材料对产品的功能和造型有何影响？
3. 结合实例说明平衡各种类型的效果。
4. 结合实例谈谈如何达到设计元素的统一。
5. 尝试用多种方式实现特异。
6. 尝试改变常用的比例创造有趣的作品。

第4章 设计的程序

现代设计是一项复杂的社会性行为,说它复杂,指的是设计与生产、消费构成了一个循环往复的结构,它必须超出设计专业自身的范围而更多地考虑生产者与消费者的各个层次的需求;说它是社会性的行为,也是指它关系到人们的各种需求、直接影响着人们的生活。因此,现代设计表现为一种集体性的理性行为,它要对社会负责任而综合考虑各方面的需求、各环节对社会的影响,更需要集中各方面的智慧与努力来分解这项复杂的活动。设计活动也因此表现出一定的程序性,与艺术活动随心所欲的过程大不相同。其中有一些必要的环节,每一环节中也都有相应的问题,需要做出妥善的安排和处理。

4.1 调动集体智慧

一般设计活动是由总设计师带领设计团队来完成。作为集体行为,设计观念的产生是设计团队集体决策的结果。但是,与其他集体行为一样,在集体决策的过程中,集体成员总是容易盲目地听从于某一权威或少数比较突出的意见,或者干脆"随大流",服从大多数人意见。这就是集体行为中所谓的"群体思维"。这种思维模式极大地削弱了整个集体的团队力量,没有使集体成员的创造力得到全面的发挥,进而影响到集体决策的质量。

防止"群体思维"的影响而充分发挥每一个成员的智慧,有很多的方法,就刺激设计创意而言,头脑风暴法和"Team work"是两种常见又非常有效的方法。

4.1.1 "头脑风暴法"

头脑风暴法1938年由现代创造学的创始人、美国学者阿历克斯·奥斯本(Alex Osborn)首次提出,最初用于广告设计,是一种集体开发创造性思维的方法。头脑风暴法是以集体讨论的方式,最大限度地挖掘集体每一位成员的潜能,使参与者能够自由鸣放,无拘无束地表达自己关于某问题的意见和提案,让各种思想火花自由碰撞,好像掀起一场头脑风暴。在讨论过程中,它不忽视任何一方的建议,以此来寻求尽可能多的解决方案。

头脑风暴法往往以小组的形式进行集体讨论,一般以10–15人为一个小组,大的设计团队可以分成几个小组,讨论时间一般以20–60分钟效果最佳。集体的每一个成员都参与讨论,所有成员的方案都将被记录下来,集体讨论结束以后才予以评价。一般具体过程如下:

1. 组成讨论小组,选择合适的时间和地点,一般领导不参加或不发表意见,以免影响自由气氛。

2. 明确目的:就要解决的问题进行集体讨论,要求小组成员对将要讨论的问题都有清晰的了解。

3. 选出讨论会议的主持人和记录员(他们可以是同一个人)。

4. 建立集体讨论的规则,包括:

(1) 由主持人负责控制讨论进程。

(2) 充分尊重每个人的意见,鼓励发表个人见解和对他人见解进行补充、改进和综合。

(3) 过程中对每人的见解不作任何评价,严厉杜绝侮辱和贬低性的评价。

(4) 声明任何见解都是有益的。

(5) 追求数量,意见越多,产生好意见的可能性越大。

(6) 记录每一项见解,除非它被一再重复。

(7) 设定发言时间限制,到时立即终止发言。

5. 开始集体自由讨论,小组成员畅所欲言,记录员记录下所有的发言。

6. 集体讨论结束后,立刻对记录下来的各种见解进行评价:

(1) 找出重复或者相似的见解。
(2) 去掉重复的部分，并将相似的见解聚集在一起。
(3) 剔除明确不合适的见解。
(4) 对整理后的见解继续运用小组集体讨论的方式，进行评价。

采用头脑风暴法集体讨论的过程，应尽可能提供一个有助于把注意力高度集中于所讨论问题的环境，尽力创造自由、轻松、融洽但又不失热烈的讨论气氛，鼓励和刺激尽可能多的方案。头脑风暴法产生的结果，应当认为是小组成员集体创造的成果，是大家互相感染的总体效应。

对讨论结果进行再评价的过程，往往采用"质疑头脑风暴法"进行质疑和完善。这个过程要求参加者对每一个提出的设想都要提出质疑，并进行全面评论，主要针对限制实现设想的因素。质疑者要提出限制实现设想的原因以及改进方案或者可行的新设想。质疑过程一直进行到没有问题可以质疑为止。质疑的过程也需要被记录下来，并在结束后进行专门的整理，然后进行总体的评价，最终形成一个可行的方案。

对于设计集体性的重创意的活动而言，头脑风暴法是非常有益的方法，真正能够激发出所有设计成员的智慧。

4.1.2 Team work

Team work 是西方目前比较流行的一种集体工作方式。Team work 可以译为"团队工作"，但其含义远非团队工作所能表达，它是指围绕解决某一项问题而建立起一个包括众多成员的工作团队，要求成员相互激发、相互配合、相互支持，讲究团队协作精神，共同有效地完成工作任务。

建立良好的团队精神，充分发挥集体的智慧，是 Team work 的目的。Team work 的成功一般要注意七个方面的内容。

1. 领导者。Team work 需要领导者，但是，无论这个领导者是管理者任命的还是被选出来的，他必须是一个懂得尊重成员并能够在共同工作的过程中培养工作热情的人。其实，对于 Team work，每一个成员都可以担任领导者这个角色，他的工作无非是控制会议的时间、鼓舞士气、提供信息等等。工作成员交换执行领导者角色之时，工作团队仍然是一个统一的整体。

2. 交互作用。主要表现在三个方面。其一，信息沟通。团队的例会不同于传统的会议，它是非正式的，是一个信息交流的会议，只要对工作有利，无论什么信息都可交流。如一些公司的内部财务状况等。其二，协作。团队成员互相之间的地位是平等的，他们甚至能够与工作的监督或管理者在同等的地位上工作，后者甚至是他们的工作资源，可以经常向其咨询相关工作事宜。后者也往往创造一种开发性、协作式的工作环境。其三，协商。团队成员之间经常就工作的计划、程序、日常安排等事宜进行协商，甚至向非团队成员寻求建议。

3. 目标。团队有一个明确的工作目标，成员理解和支持工作目标，致力于实现工作目标，并学会为实现工作目标而共同工作。为着目标的实现，团队成员可以参与以往管理者才能做的集体决策、战略规划会议等活动。在 Team work 中，目标甚至成为团队成员的第二本性，是其每天的工作动力。

4. 快乐。最好的 Team work，往往工作空间中洋溢着满意和快乐。这就要求团队的监督者或领导者在成员工作的内外都能成功地创造出让他们共同娱乐的机会，了解其愿望与需要，为之提供必要的培训。

5. 策略。团队的建立往往起源于一个需待解决的问题，管理者将这个问题交给团队，并随着工作的展开及成员在工作中能力的增长而逐步使团队成员负起更重要的职责。管理者会通过各种策略来激发成员的责任心和工作智慧，如赋予成员无论管理者在否的自主决定权、鼓励成员自己召开会议并逐步评价自己的工作等。总之，要增强 Team work 的凝聚力和责任精神，力求获得最好的效果。

6. 教育。团队成员、领导者都需要教育，工作的监督者或管理者要考虑安排多方面的教育培训，如信誉度、头脑风暴法、会议管理方法、人际关系的处理等。甚至使成员成为某一领域的专家。

7. 奖励。要有奖励机制，如固定的津贴或成功后的分红等等措施，激发成员工作的积极性。

可以发现，Team work与头脑风暴法一样都非常注重每一个组员的力量，不同的是，Team work更为注重团队精神，这对于重视集中协作的设计活动而言，就显得更为重要。

4.2 一般设计程序

设计种类很多，范围很广，各自要解决的问题又各不相同，设计的过程显然也有较大的差异。这里只能讨论一般的设计程序。

4.2.1 选题

选题是设计的第一步。设计的选题来源于人们新的创造、需求或对以往"不合理"设计的改进等。一般而言，设计的选题由委托人指定，要么是设计师经过投标中标而得，要么是委托人主动委托给设计师。通俗地说，即是设计师接到了一单设计任务，设计选题已定。

但还有另外一种方式，即设计师主动去寻找新的设计选题，这一类的设计师密切关注生活、关注社会，从中发现问题，从而给自己设定设计任务。

相比而言，设计委托是设计师确定设计选题的常见方式，不管是他主动投标而得还是客户主动委托给他，设计师在选题上都是被动的。这种设计选题是双方经济利益互动的结果，因而有着更多的限制因素。自行选题则是主动的，设计师对自己的选题有着更多的热情、更大的投入，自由度很高。显然，后者的难度比前者要大很多，也冒着更多的风险，一般设计师不愿涉足。但是，后者敏于观察生活、主动追求创新的精神对于设计尤其宝贵。

4.2.2 可行性规划制定

设计选题一旦制定，紧接着要考虑的是制定选题的可行性规划。内容包括：

1. 考虑选题所涉及的问题

首先要考虑的是设计的市场问题，即设计是否符合市场的需求，是否符合消费者的需求等等。其次是设计的物质技术条件问题，即现有的技术条件、形制、材料性能的局限性，以及造型形态与环境的制约因素等。

2. 选择设计人员，组织设计团队

根据设计选题所需，通常在设计师以外，设计团队还包括相关问题的专家或工程师、市场调查人员、文案写作人员等，是一个由多个专业领域的人员组成的队伍。

3. 讨论并制定设计进程与工作分工

根据选题所涉及的问题和团队成员的专业特长，初步商定设计的进程和实施计划的具体方案，有目的、有秩序地设定各个阶段的主题任务，并制定详细的进程表，明确设计人员各自的任务与职责。

4. 开展调查

开展调查这一步已经进入到设计进程之中。调查是制定设计方案的准备工作，对于设计所牵涉的各个环节内容的详细了解，一方面可以使设计有的放矢，确保设计的最终成功；另一方面也可以作为设计资源设计灵感。主要内容包括生产方面的情况、消费方面的情况等。生产方面，主要是指材料、技术等客观条件，生产方的经济或其他需求、市场目标等。消费方面，主要是指市场情况、消费对象的详细情况、同类或相关产品的情况、产品的使用环境等。

一般调查的方法主要有以下几种：

(1) 询问调查法，即以询问的方式来进行调查。询问可以是面询或电询或函询。

面询是调查人员面对面地向被调查者询问有关问题，当场能够解决问题，针对性强，获取的资料较为详实可靠，回收率高。用电话征询意见，减少了面询的成本，也消除了面询的紧张，但通话时间有限，不宜询问复杂问题。函询的方式成本更低，被调查者有充分时间自由作答，答案真实可靠，但回收率低，回收时间长，还可能产生所答非所问的现象，难以控制。

（2）观察调查法，即对现场或实物进行调查分析。观察的方式，可以是调查人亲临现场，直接观察需要调查的对象或产品，如在展销会、展览会、订货会等处直接观察、记录产品的销售情况，并收集会场上的图文资料；也可以使用各种仪器工具进行观察，如用光学扫描仪在超市出口结账处扫描每个顾客的购物清单等；还可以通过痕迹测量法，即通过观察和测量被调查者留下的实际痕迹来进行调查，如利用随产品附送的回馈单来统计消费者的意见等。

（3）实验调查法，指通过模拟实验或实地实验来进行调查。模拟实验是指模拟真实的环境让被调查者提出自己的看法，而实地实验则是将少量的设计成果投入社会来调查人们的反应。

（4）抽样调查法，是指从调查对象群体中抽取其中一部分进行调查，包括随机抽样法和非随机抽样法两种。随机抽样法对调查范围中的任何一个调查对象进行随机抽取，因为排除了调查人员主观因素的影响，调查结果更准确、更可信，但操作难度大、费用高。非随机抽样法主要由调查人员决定抽取调查对象，受其主观影响较大，可能影响调查结果的准确性，但操作简单、费用少、速度快。

5. 调查结果分析与设计定位

设计团队共同对各个方面的调查结果进行统计和分析，如市场前景分析、价格分析、市场目标分析、消费群体的需求分析、使用环境分析、材料技术分析、造型及发展趋势分析等等。根据分析结果，探讨最佳解决方案，明确设计定位，形成设计概念及其规划。

4.2.3 制作

设计的制作阶段，是指对设计概念进行具象化的处理，制作设计草图、示意图、效果图，或设计模型、样品。

1. 设计构思

针对可行性规划，画出产品结构图、工程制作图、效果图、工艺流程图，并制定出相应的技术规范、质量要求和工艺标准。在此阶段，设计主题经过设计师的构思物化为草图、草模等形式。草图的绘制只是以清晰地表达设计创意为目的，并不过分追求细节的完善和完整，可以分为结构草图和式样（效果）草图。设计构思的好坏直接影响设计的质量，也是对设计师创造能力的一个考验（图4-1、图4-2、图4-3、图4-4、图4-5）。

2. 确定设计方案

此阶段，主要对设计构思的多项设计方案进行优化选择，最终确定最佳方案和备选方案，然后运用精确、合理的表现手法（工程制作图、工艺流程图及说明书等）使该方案得到形象化的展现，为生产制作做好充分准备。

最终方案往往由设计团队全体人员共同商讨、反复讨论后来确定。设计团队人员对几个设计方案进行综合评价，如造型方面、技术支持方面、成本预算方面等等，或进行修改，或综合几个方案，最后形成设计定案。

3. 完成

对确定的最终设计方案进一步具体化和完善，并最终确定产品的技术经济指标。这一阶段是设计的定型阶段，最终的结果一般以包括设计效果图、工程设计图、设计模型、设计说明等在内的完整设计报告的形式出现。

设计效果图是设计概念的最终视觉表现。通过手绘、电脑辅助设计，用非常写实、精细的手法把整个产品及其细节的造型、色彩、结构、工艺和表面材料质地的预想效果充分、准确地表现出来，为设计审核、模型制作和生产加工等环节提供最终依据

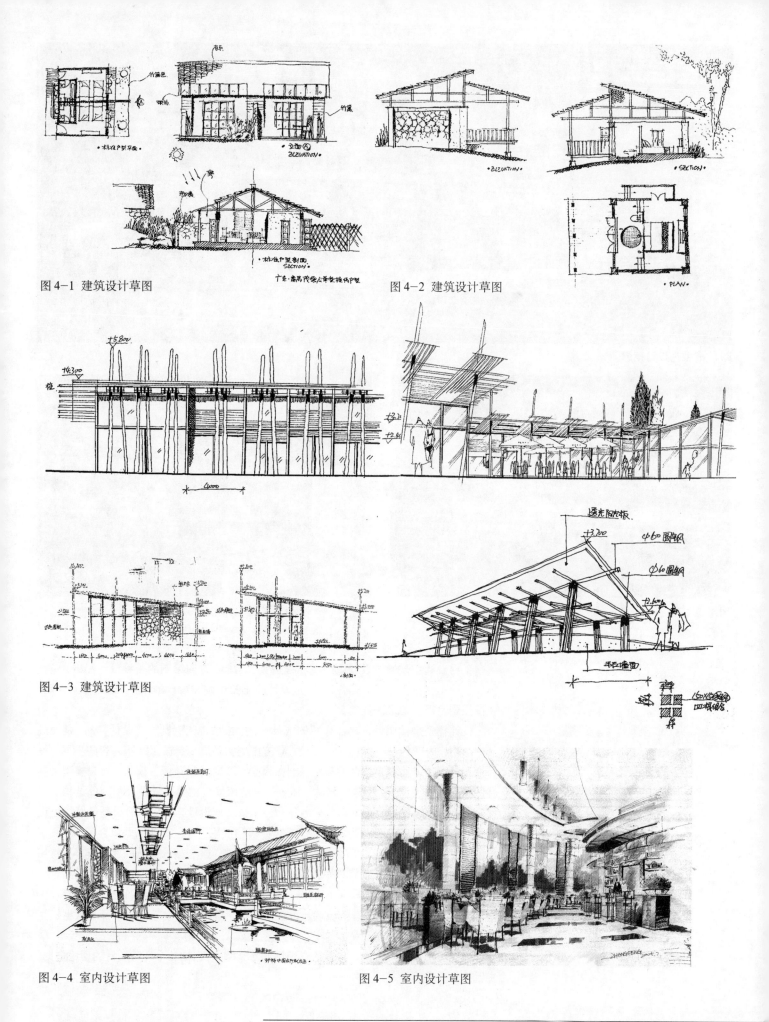

图 4-1 建筑设计草图

图 4-2 建筑设计草图

图 4-3 建筑设计草图

图 4-4 室内设计草图

图 4-5 室内设计草图

图4-6 室内设计预想图

图4-7 室内设计预想图

图4-8 室内设计预想图

（图4-6、图4-7、图4-8）。

工程设计图是通过设计效果图和模型实体检验，进而绘制的工程设计图纸，包括模型工程图、工程制图以及施工图，是设计品正式试制和投产的依据，必须非常精确，应按照国家规范标准来绘制。

设计模型是按照设计产品预想的成品形式，按结构比例制成的设计样品，是对成品的造型、内部构造、功能、使用方式等方面的实型展示。按照展示内容的不同，设计模型可分为外观模型、透明模型、剖面模型、测试模型和精致模型。外观模型主要展示产品外部造型，如色彩、形体、肌理等；透明模型主要展示设计物内部结构与工作原理，在内部各部件上标有色彩或符号，用以说明设计意图；剖面模型是以切割设计物的方法来展示产品的内部形状，配有标识和说明，常与其他模型配合使用；测试模型为着实验目的而建；精致模型最接近成品形式，是产品开模前的终极样本，常用于设计物人体工学、外观修饰等方面的评估，还可用于广告摄影，产品说明等。

设计模型的制作材料一般用油泥（橡皮泥）、石膏、塑料、玻璃钢、发泡塑料（U材料）、KT板、钙塑板、有机玻璃、纸料、木材、金属、织物等，设计师可根据模型使用性能的需要选择合适的材料。

设计说明是对所有设计内容的详细说明性文字，也包括各个环节项目的理论依据、主要技术参数等。

4.2.4 生产

生产是使设计方案变为成品的造物过程。设计方案移交生产部门进行生产,并不意味着设计的结束。虽然设计方案已经充分考虑到生产环节可能出现的各种问题,但是,在具体的生产实施中还会发生许多意想不到的情况,需要对设计进行及时的更新和调整,协同生产部门共同完成设计的成品化过程。

1. 试产。为防止设计失败,避免大的损失,在正式投产前往往进行试产,这是对设计的一个检验和评估。有可能先有的技术条件达不到设计的效果,或者设计的参数出现了错误等等。同样,设计师对试产品也要给予相应的审核、评价和修正,使其更符合并达到方案的原创效果,或者根据生产的情况做出修正。如生产人员的素质、理解力、经验和习惯,可能会导致试制的样品与设计方案有较大出入等等。为此,设计师必须对样品生产进行合理审核,找出问题,并与技术人员研究,寻找解决问题的有效办法。使设计与生产技术一致,使设计及成品更趋于完美。

2. 投产。通过试产解决生产与设计的矛盾之后,就可以进行正式生产。正式投产往往是批量生产,与试产有较大的差异,因此其中还可能出现问题,仍然需要设计师对产品进行审核,确保设计方案的完美实现。

4.2.5 销售与反馈

销售是对设计方案的最终检验,但销售同时也需要新的设计来帮助实现成功。

作为对设计的检验,销售的过程往往先在小批量生产的基础上进行试销和销售调查,通过获得的反馈意见来审核设计的成功与否。试销和销售调查的内容主要包括产品的市场占有率、竞争产品的情况及现有产品的造型、功能、价格、销售渠道、广告状况、专利税率,以及与市场环境相关联的经济环境、自然环境、社会文化环境、政治环境等对产品销售的影响等。这些调查的结果形成了设计的反馈,成为审核和修正设计的重要依据。通常包括:根据试销的市场发展趋向进行设计产品的再审查;从销售渠道中获得可靠的试销信息,对产品成本进行再核算,以便于扩大市场效应;通过试销和抽样调查,检查市场、生产、设计样式等方面存在的问题,便于正式投产前解决;结合试销和市场调查,再一次对设计目标及预想结果进行检查;根据试销和市场调查,对产品的性能、标准、操作方法进一步修正。

当然,市场反馈不仅只是在试销期间,只要有产品的销售与消费,就会有来自各方的反馈意见,如产品运输过程的意见、销售商的意见、消费者的意见等等。设计师要协同销售部门进行深入的跟踪调查,并将反馈信息加以整理、分析,从中找出原设计方案存在的问题,并发现具有潜在价值的新的需求内容。一方面作总结反思,建立系统档案,为以后的改进、调整奠定基础;另一方面,新的需求信息必将引发新的设计目标和方向,刺激新的设计观念的产生。

在根据市场反馈意见进行设计修正之后,一轮设计才算正式完成。

销售本身也需要借助于设计的帮助。销售设计有时包括在前面的设计之中,是整个设计的一个部分。但一般会以独立的设计方式出现,与前面的设计相区分。它以各种方式向消费者传达产品的设计概念,使其对产品价值形成良好的印象,从而实现开拓流通渠道和销售市场的目的。销售设计的手段有很多,一般常见的是广告,还包括说明书、样本、展示、陈列等。广告以形象的方式传达产品的信息,刺激消费者的消费欲望,已经成为产品销售的不可或缺的有效方式。

思考题:

1. "头脑风暴法"对设计有何意义?
2. Team work 对设计有何意义?
3. 简述设计的一般程序。

第5章 设计师

从广义的角度来讲,正如帕帕奈克所说,设计是人类一切行为的基础,因而人人都是设计师。在日常生活中,也的确有很多人为着舒适、方便、美观或其他的考虑,创造性地改进或组合过一些器物,甚至进行过更大、更复杂的设计活动。但一般人所做的,只是一种自发的设计活动,与专业的设计活动还是有着较大的差别。职业设计师,是从事设计工作的人,是通过教育与经验,拥有设计的知识与理解力,以及设计的技能与技巧,而能成功地完成设计任务,并获得相应报酬的人。

人类最初的设计活动,包含在制作之中,制作者就是设计师。在漫长的手工业时代,观念与制作没有分离,手工工匠就是手工设计时期的设计师。但在一些制作工艺比较复杂的手工行业领域,为了提高工作效率,分工日益精细,很早就出现了"观念和制作之间的分离"。比如古罗马时期,制陶和建筑行业中首先出现了脱离实际生产操作的最早的专业设计师。中世纪的欧洲,由于多种纺织机械在纺织业中的发明和使用,出现了专门的纺织设计师。文艺复兴时期,艺术家的地位逐渐上升,成为一支重要的设计力量,如拉斐尔、米开朗琪罗和瓦萨里等(图5-1)。他们不仅自己从事设计,并且为了满足大客户的需要而培养训练了专门的设计师,影响十分深远。18世纪,建筑师的设计工作,由于英国圣马丁路设计学校(1735年)、法国万塞纳瓷厂设计学校(1753年)等设计学校的出现,大大加快了设计师走向职业化的进程。其后的工业革命,随着机器的广泛采用,在大多数生产部门实现了批量化、标准化、工厂化的生产,加之商业竞争日益加剧,生产经营者意识到设计对扩大销售的重要作用,职业设计师于是在社会生产各部门普及开来。

如果从莫里斯的年代算起,现代意义上职业设计师的出现已经有大约150年的时间了。随着设计行业的发展,设计专业的分工越来越细,设计工具和方法的更新越来越快,设计任务也越来越复杂,设计师因此面临越来越多的挑战,必须保持着高度的警惕,既要在专业领域上不断学习,掌握过硬的专业技能,又要突破狭隘的专业局限,掌握与设计密切相关的经济、法律、生态学等领域的知识。只有这样,才能成为一个合格的、对社会有益的设计师。

5.1 设计师的类型
5.1.1 按照工作的方式分类

按照工作的方式,设计师可以分为企业设计师、独立设计师两类。

1. 企业设计师

企业设计师,又称驻厂设计师,是指受雇于企业和工厂并在其所属设计部门中专门为其从事各种设计工作的专业设计师。由于现代生产经营者普遍意识到设计对产品开发及企业发展都具有重要作用,现代大中型企业一般都成立设计部门,集中内部设计师进行设计工作。一般小企业即使不设设计部门,也可能雇佣少数设计师在生产、管理或销售部门进行设计工作。企业聘用和培养自己的设计师,有利于企业新产品开发的保密,有利于企业提高产品设计专业水平与产品开发的深度,从而提高企业的市场竞争力。对于企业设计师本身,因为其设计内容非常明确,又有充分的经济保障,容易在本专业领域内做出较大的成就。

在工业生产比较发达的国家,一些大型企业很早就知道聘请设计师对企业的产品、建筑等方面进行设计,如德国通用电器公司就曾经聘请设计师彼得·贝伦斯(Peter Behrens,1868—1940年)担任公司的艺术顾问,这是企业设计师的最早来源(图5-2、图5-3)。但那时的设计师往往并不效命于某一家企业,如贝伦斯本人就有自己的设计事务所。1927年美国通用汽车公司成立由著名设计师厄尔(Harley Earl,1893—1969年)(图5-4)领导的"外形与色彩部"(Department of Style and Colors),开创了企业所属

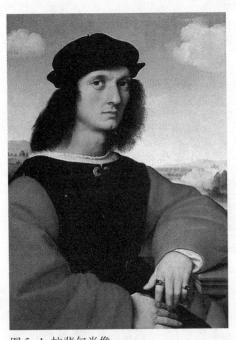

图5-1 拉斐尔肖像

图5-2 彼得·贝伦斯肖像

图5-3 彼得·贝伦斯为通用电气公司设计的电扇

图5-4 厄尔肖像

图5-5 威廉·莫里斯肖像

设计机构的新模式，才使企业设计师真正成为一个独立的设计群体。通用汽车公司"外形与色彩部"的10名设计师是历史上第一批真正的企业设计师。其后，美国及欧洲的汽车、电子电器制造公司、家居公司等纷纷仿效，企业设计师大量出现。如在英国，"1938年共有通过考核在贸易部注册的设计师425人，其中200人自己开业，其余为驻厂设计师（即225人，较自己开业的设计师为多——引者注）"。[1] 在日本，设计师往往以成为大企业的驻厂设计师为荣，因此企业设计师的数量更多。

随着人们对设计认识的加深，企业设计师所发挥的作用、其业务范围都在逐渐扩大。今天的企业设计师，不再仅仅负责产品的色彩与外形，还要了解产品生产的每一个环节，预测和安排产品整个生产过程中可能出现的各种因素，预测和引导消费者的设计趣味；更重要的是，他们往往作为企业的管理人员，来规划企业的发展战略，制定企业的发展蓝图。随着全球化进程的加快，企业之间的竞争日趋激烈，与企业命运休戚相关的企业设计师，不得不面临着一系列新的挑战：加快产品开发节奏，更快更好地进行设计，寻找新的更有效的设计方法等等，其任务也更加艰巨。

2. 独立设计师

独立设计师，是指不依附于企业在独立的设计公司、事务所或工作室进行设计工作的专业设计师，属于自由职业者，又称自由设计师。如前文所述，1938年英国登记注册的自由设计师就有200人之多，现在世界各国都有许多由独立设计师组成的设计公司。它们以接受外界的设计委托或以设计投标的方式进行设计活动，客户不定，不像企业设计师那样主要是完成本企业的设计任务，他们甚至可以同时接受几个客户的设计委托，比较自由灵活。

独立设计师的出现可以追溯到威廉·莫里斯的时代。威廉·莫里斯（Willan Morris，1834—1896年）(图5-5) 开创的设计事务所，是第一个现代意义上的独立设计师的组织。20世纪之后，德国(图5-6)、美国(图5-7)等工业发达国家一大批独立设计事务所的出现，标志着设计师职业化的真正开始，职业设计师的体制因之建立起来。独立设计师也开始在世界各国纷纷出现。

独立设计师往往对某一特定的设计领域比较擅长。比如，一些设计师可能专门进行平面设计，另一些则有可能进行建筑设计、家具设计或服装设计等等。他们所接受或投标的设计工作也总是与自己所擅长的设计领域相关，以此可以发挥出他们最大的效率。相比企业设计师，独立设计师更为自由，自己掌握自己的命运，但他们靠完成设计委托任务而获得设计报酬，兴衰与否与能否获得设计委托密切相关，在设计市场竞争激烈的情况下，往往面临着相对更大的困难。

一个国家设计创新水平的高低，通常取决于其独立设计师力量的强弱。中国正在逐渐形成一支庞大的独立设计师队伍，使设计日益面向市场，日益商业化。

个体设计师其实也是独立设计师，但往往独立开业，而不以设计事务所的形式接受设计委托。个体设计师一般与中小型制造企业保持着十分密切的关系。一些设计事务不多的中小型制造企业往往因为财力的原因而不愿意设立单独的设计部门，又不愿意去寻找设计事务所，就自然地将设计事务交由相熟的个体设计师全权处理。个体设计师既有职业设计师，也有业余设计师。

业余设计师是独立设计师的另外一种类型，这个群体是指在正式职业以外，以设计作为自己兴趣爱好或以获取经济效益手段而进行设计工作的设计师。其中尤以艺术与设计院校的教师以及画家、雕塑家等居多。有的以个体的形式，有的则开设设计公司或事务所，从事商业设计活动。有的还从事设计理论研究，成为具有相当设计实力与学术水准的特殊的一类设计师。

需要说明的是，除以上工作方式之外，还存在一些特殊的工作状态。如一些企业邀请独立设计师与自己的企业设计师联合进行设计活动；一些大中型企业集团设有相

[1] 何人可，工业设计史（修订版），北京：北京理工大学出版社，2004年，第139页。

图 5-6 德国 HENN 建筑设计事务所设计的北京国际汽车博览中心

图 5-7 美国 SOM 设计 苏州国际博览会中心

对独立的设计公司或事务所,其中的企业设计师,在完成企业设计任务之后,还可以作为独立设计师在市场上承接各种设计业务。

5.1.2 按照工作职责的级别分类

对于一项复杂的设计工作,往往需要一个设计的群体联手合作,共同完成。在这样一个群体里,每个设计师的工作内容、所负职责和素质要求等各不相同,以此可以将设计师分为四类。

1. 总设计师

总设计师通常同时负责一个或一个以上的设计项目,主持或组织制定每一设计项目的总方案,确定设计的总目标、总计划、总基调,界定设计的总体要求和限制。总设计师直接对设计委托方负责,对外协调与设计委托方、投资方、实施方及国家机构等各方面的关系,对内组织指导各项设计方案的实施。总设计师要求具备很高的综合素质和很强的组织管理能力,善于协调各种关系;具有透视复杂问题和整体与洞察局部的眼光,善于发现问题、抓住问题要害并加以妥善解决;具有广博的知识面,熟悉掌握企业经营管理、设计学、系统论、创造学、心理学及国家有关政策法规等多方面的知识,对企业的发展战略与策略有建设性的见解。此外,总设计师尚需有谦虚民主的工作作风,不独断孤行,善于听取各方面的意见,让设计师发挥各自最大的潜能。总设计师是无法直接由学校培养出来的,只有工作多年、具有丰富的设计经验与社会经验的设计师、策划师或研究工程师才能胜任。

2. 主管设计师

主管设计师,或称主任设计师,是指负责某一具体设计项目的设计师。例如负责一套企业CI设计、一辆新车型的设计或宾馆首层的室内设计。主管设计师对总设计师负责,理解和贯彻总设计师的策略意图,组织制定该项目的总方案并安排分步实施。主管设计师要求有较高的综合素质、较强的策划组织能力与丰富的设计经验,善于解决设计过程中的难点问题,对各种设计方案有分析、判断与改进的能力,通常具备本科以上的学历。

3. 设计师

设计师负责设计项目中某一部分的设计工作,如企业CI中的VI设计、一辆车型的内体设计或宾馆首层的大堂设计等。设计师对主管设计师负责,协助主管设计师制定该设计项目的整体方案、策略,负责组织实施其中某一部分的设计制作。设计师要求具有较强的设计创意与表达能力,能独立提出设计方案,具有一定的问题解决能力,通常是设计专业本科学历的毕业生。

4. 助理设计师

助理设计师主要是协助设计师完成其负责部分的设计制作。助理设计师应有一定

的设计表达能力与较强的制作能力，能够理解、实施设计师的创意构思，能操作电脑，将创意草图做成正稿，能绘制工程图，会收集设计资料等等，有时还需要做些设计过程中的杂务工作，一般是中等专科程度的毕业生。

以上四个层次的划分，只是根据其工作内容的不同，并不表明他们之间在地位等级上有差别。无论是总设计师、主管设计师还是设计师、助理设计师，他们在地位上是平等的，是团结协作的关系。

不同层次设计师在教育与经验、知识与能力诸方面，既有相同点，也有不同之处。首先相同的是都有与设计相关的知识、能力，只是广度和深度不同。第一、第二层次的设计师更有经验，更有广博的知识面，更能处理各类问题和关系，更有总体把握、局部控制的能力。第三、第四层次的设计师也有自己的长处，例如独到的创意、熟练的技巧、精到的制作能力等。在一个设计群体里，每个设计师都必须各有所长，没有所长，也就没有了存在的位置。对一个主管设计师来说，升为总设计师的条件，更多是依靠他的工作经验与社会经验日趋丰富、公共关系与组织协调能力的更趋圆熟。而对一个设计师来说，要成为主管设计师，主要取决于他的设计才能的进一步成熟和设计经验的进一步丰富，以及是否具备良好的组织协调能力。对一个助理设计师来说，升为一名设计师的条件，首先取决于他的设计创意与表达能力是否已达到相当的水平。

在规模不同的设计机构，设计师层次划分情况也不相同，规模大则划分清楚，规模小则划分模糊、简化。在不同类型的设计机构里，设计师的层次划分情况也不尽一致。如在室内设计公司，设计师人员结构通常呈金字塔形，具体设计制作工作量也呈金字塔形。而在工业设计公司，上层的设计师比下层的设计师更多地参与完成实际的设计工作，这与室内设计公司刚好相反。在视觉设计公司里，通常不设总设计师而设创作总监，许多创作总监不一定是设计师，而是文案策划出身，这也反映了视觉设计对人文学科的倚重。在视觉设计公司里，第二和第三层次的设计师划分比较模糊，甚至合二为一。随着视觉设计的电脑化程度越来越高，重新又出现了设计师开始"一人包打天下"的现象，少数视觉设计师，脱离原属设计机构，自己成立个人设计工作室，一身兼做四层设计师的工作。

外界环境的变化也会影响设计师的层次构成。在设计市场一片萧条的时期，下层设计师往往被精简，上层设计师也不得不"深入基层"，做更多简单琐碎的设计制作工作。而在设计市场一片繁荣的时期，连助理设计师也可能"连升三级"，独立承接和完成较简单的设计任务。

设计是一项复杂的工作，对设计师的分类有多种标准，比如还可以按照设计师业务内容的不同将其划分为平面设计师、立体设计师、媒体设计师等等。这些分类都是相对的，常常存在交叉和重叠的地方。任何一类设计师都可能既从事这类设计工作，又从事另一类设计工作，某一层次的设计师也可以上升到另一更高的层次。严格区分设计师属于哪一类型并没有太大的意义，我们要以全面的、发展的眼光考察设计师。设计师也应根据自身的特点与社会的需求，进行调整、适应、创新，寻找最佳的专业定位与发展方向。

5.2 设计师的素质

设计生产是精神生产与物质生产相结合的非常特殊的社会生产部门，它不同于科学研究，也不同于纯艺术创作，设计创造是以综合为手段，以创新为目标的高级、复杂的脑力劳动过程。作为设计创造主体的设计师，必须具备多方面的知识与技能。

设计师的素质是多方面的，它是设计师艺术素质、人文素质、科技素质、心理素质、身体素质以及道德素质等方面的综合体现。

5.2.1 设计能力的构成

1. 造型能力

造型能力是设计专业技能的基础。无论是什么类型的设计，设计师对形态、空间

的认识与表现能力都是非常关键的，一切设计问题的解决，最终都要落实到造型上。设计师的造型技能包括手工造型（含设计素描、色彩、速写、构成、制图和材料成型等）、摄影摄像造型和电脑造型。手工造型是最为基础的造型手段，但随着新兴摄影摄像和电脑造型技术的兴起，大有被逐渐淘汰的趋势。摄影摄像造型和电脑造型技术的兴起，为设计造型提供了巨大的方便，设计师仿佛在"一夜之间"发现自己被解放了出来，以前繁重、缓慢、重复的手工绘图（图5-8），对画面的修改、复制、剪裁、合成，现在可以通过计算机很轻松快速地完成。电脑造型（图5-9）的确有着手工造型不具备的优势，客观上已成为设计师必须掌握的最重要的基础造型技术，有着无限广阔的应用与发展前景。在这种情况下，很多设计师、尤其是年轻的设计师往往不注重手工造型能力的训练，其实不值得提倡。手工造型中整体造型的流畅性、节奏性都是电脑造型所无法比拟的。因此，设计师不应该放松对手工造型能力的训练。

2. 筹划与创意能力

计划、筹划是设计的本义，设计活动从本质上讲就是一种实际的策划活动。它要预先对设计物的功能、造型、结构、装饰、技术、经济等各方面进行周密的考虑，它要对整个设计生产过程的具体分工、上下沟通与协调做出详细的计划，这些都需要设计师具备"观念先行"的能力。在具体的设计活动当中，所谓设计"观念先行"除了表现为上文所说的预先计划之外，更重要的还在于对设计作品未来的预测。敏锐的预测能力和准确的前瞻能力是设计成功的必胜法宝。设计"观念"的产生，靠的是设计师的创造性思维。在日常生活中，优秀的设计师总是能够密切关注生活，细心观察生活，分析生活中设计的优劣，能非常敏感地立即捕捉住日常生活中各种设计现象的联系、喻意并引发出设计创意。除此之外，他们还注重接受各种形式的教育与训练，如对思维科学，特别是对创造性思维要有一定的领悟和掌握。设计师通过掌握创造思维的形式、特征、表现与训练方法，进行科学的思维训练，从思维方法上养成创新的习惯，并贯彻于具体的设计实践中，以此培养设计师的设计创新意识，突破固有的思维模式，提高设计师的创新构思能力，增强设计中的创造性，走出一味模仿、了无创意的泥潭。

当今创意产业的兴起，将设计对创造性的追求提高到一个新的高度。一方面，以创意产业为名的设计，因为创意产业基于创新、个人创造力的定位，使设计的本质属性突显出来；另一方面，从设计行业的工作整体状态而言，作为创意产业的设计可以主动地关注生活、关注社会，主动创造，从而将等待设计委托扭转为主动兜售设计成果。这当然对设计师又提出了更高的要求。

3. 协作能力

现代设计是一种集体行为，无论是同一设计团体的设计师之间，设计师与其他设计人员之间，还是设计师与业主之间，都必须建立良好的合作关系。"所有的设计师，无论如何专业化，都应该概略地了解同事、同行们做了什么，以及他们为什么要这么做，这样就不仅丰富了设计师自己的思想，而且也形成了高效率的实践操作团队，并在工作中实现这种效率"。❶ 包豪斯在建立之初就将集体主义的协作方式引入到设计行为当中（图5-10）。作为一种集体行为，个人主义必然要受到打压，这正是设计行为区别于艺术行为的特征之一。其实不仅仅是设计，任何一项集体行动，成员之间没有良好的合作都不可能高效率地完成任务。良好的沟通与协作，将设计团体凝聚成一个强有力的整体，是发挥设计师能力的"倍增器"，这样才能真正体现设计作为统筹、计划的本质属性。

4. 艺术审美能力

设计与艺术渊源很深，以造型作为专业基础技能的设计，需要从艺术中汲取丰厚的造型资源。审美是设计的基本原则之一。对于设计物，人们一般都不会仅仅满足于实用，而往往要求在使用产品时能够获得精神上的愉悦。因此，设计师的艺术审美能力十分重要。审美能力的提高，需要长期的训练与积累，设计师既要通过对大量艺术

图5-8 扎哈·哈迪德事务所 设计手绘

图5-9 扎哈·哈迪德事务所 设计电脑图

❶ Norman Potter. *What is a Designer: Things, Place, Messages.* London: Hyphen Press, 2002, p.12.

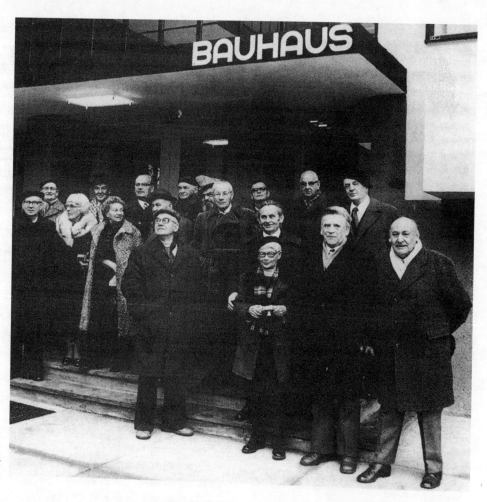

图 5-10 在修复后的德绍包豪斯校舍大门前，1976年。包豪斯在德绍开始之后，已经过去了50周年

作品、设计作品的鉴赏与分析，获得直接的审美训练，又要加强艺术理论和美学知识的学习，分析美的来源，从理论上加以总结，不断提高审美能力。

5. 经济意识

设计必须面向市场，具有较强的经济特征。设计从最初的动机到最后价值的实现，都离不开经济的因素。设计的这种经济性质决定了设计师必须具备一定的经济意识，具体表现在：了解消费者的需求，掌握消费者的心理，理解消费的文化，预测消费的趋势，从而使设计适应消费，进而引导消费，实现设计的经济价值与社会价值。无论是企业设计师，还是独立设计师，其生存都要依托于设计市场。其中，设计市场的竞争、设计合同的签订、实施与完成，设计事务所的设立、管理等，也都与经济有着直接的关系。虽然不可能要求设计师成为经济方面的专家，但是有没有经济头脑，会直接影响到设计师事业的成功。

6. 设计理论修养

设计理论是设计实践的经验总结，其中蕴含着长期积淀下来的设计智慧，对设计实践有着重要的指导作用。对设计师而言，设计技能的优劣固然是判断设计师设计水平的基本条件，但设计理论修养的高低则是衡量设计师设计格调与品位的标尺。因此，设计技能与理论是设计专业的两极，不可厚此薄彼。设计理论修养的提高，一方面需要设计师学习设计理论知识，如中西设计史、设计经典文献等设计理论著作，从中把握设计理论精髓，提高逻辑思维能力；另一方面要在设计实践中认真分析和总结，将经验转化为理论。

5.2.2 设计相关知识的学习

南宋大诗人陆游曾告诫自己的儿子说："汝果欲学诗，功夫在诗外。"学设计同样也是如此。设计是一门综合性的交叉学科，它"像科学一样，与其说是一门学科，不如说是

图5-11 NBBJ1957年设计的第二次世界大战太平洋战区纪念碑图

图5-12 Philippe Starck 肖像

以共同的学术途径、共同的语言体系和共同的程序,予以统一的一类学科"。[1]美国著名设计家与设计教育家帕培勒克(Victor Papanek,1925—)(图5-11)也说:"在现时代的美国,一般学科教育都是向纵深发展,唯有工业与环境设计教育是横向交叉发展的。"[2]作为一门综合学科,设计的发展需要越来越多不同学科的支持,设计专业的学习因此更需要在掌握专业知识技能和理论知识之外,广泛摄取自然与社会学科知识。包豪斯成功的设计教育,就已经将材料学、物理学等科技课程与簿记、合同、承包等经济类课程包含在其课程设置当中。正如菲利普·斯塔克(Philippe Starck)所说,设计师应该阅读除了设计之外的所有东西(图5-12)。这些设计之外的东西应该包括:自然学科的物理学、材料学、人机工程学、人类行动学、生态学和仿生学等等,以及社会学科的经济学、市场营销学、消费心理学、传播学、管理学、经济法、思维学和创造学等等。

比如,设计物理学主要提供产品或环境设计师关于设计所需的力学、电学、热学、光学等知识,并指明设计怎样才能符合科学规律与原则,以保证设计的科学性与合理性。设计材料学可以使设计师了解各种材料的性能,熟悉各种材料的应用工艺,以便在设计中充分利用其特性之长,避免其不利的方面。人体工程学是研究人在某种工作环境中的解剖学、生理学和心理学等方面的各种因素,研究人和机器及环境的相互作用,研究在工作中、家庭生活中和休假时怎样统一考虑工作效率、人的健康、安全和舒适等问题的学科。[3]早在包豪斯时期就提出了"设计的目的是人而不是产品"。二战期间,人体工程学在军事设计领域发挥了积极、重要的作用。二战以后,人体工程学的研究与应用扩展到工农业、交通运输、医疗卫生以及教育系统等国民经济的各个部门。当代的设计师,尤其是产品设计师与环境设计师,唯有掌握好这门学科,才能更好地"为人的需要"进行设计。人类行动学不同于人机工程学是把人类行动数值化,而是把立足点放在人类心理学研究为辅的学问上。在设计应用上,可以弥补人体工程学忽视人类感情与心理因素的不足之处。

设计所需各专业的知识,已经构成了设计专业知识的整体,共同使设计成为一个新的学科,因此实际上并不存在所谓的内外之分。与设计紧密相联的部分对设计起着直接的作用,而关系较远的部分则以间接的方式显现出来。各门专业知识之间是普遍联系、相辅相成的关系。包豪斯创始人格罗皮乌斯(图5-13)曾说过:"一个人创作成果的质量,取决于他各种才能的适当平衡,只训练这些才能中的这种或那种,是不够的,因为所有各方面都同样需要发展。这就是设计的体力和脑力方面训练要同时并进的原因。"[4]当然,设计师不可能在每一个领域都成为专家,他对许多学科知识的掌握不可能都很深入,只可能对许多学科的应用性质有不同程度的了解与掌握,而以对"问题"的观察能力、综合比较能力、系统处理问题的能力见长,善于将不同的学科知识有机地组织起来,形成处理设计中各种复杂因素的综合能力。设计师个人知识技能的不足可以通过与其他设计师、艺术家、管理者、会计师、工程师等各方面专家的合作得到弥补。组织协作能力是设计师重要的社会技能,成功的设计师都是成功的合作者。另一方面,设计师的所有这些知识技能又都不是静止不变的,而是随着时代的进步而不断地发展变化着。设计师若是满足于一时的成绩而停止学习,就很容易被时代抛在后面。信息时代的社会与技术发展日新月异,新成果新技术层出不穷。设计师应善于发现和接受新事物,及时将其纳入自己的知识范围,不断提高自己的技能水平,这样才能随着时代的进步而不断有新的设计创造。

古语云"人成于学"。设计师的成功依赖于他的知识技能水平,知识技能的获得依赖于设计师的不断学习。设计师应该依据自己的兴趣、基础与潜质,以及社会的实际需要进行学习,在学校学,在社会学;向师长学,向学友学,向其他设计师学,向

[1] 朱铭、奚传绩主编《设计艺术教育大事典》,济南:山东教育出版社,2002年,第4页。
[2] Victor Papanek. *Design for the Real World*. London,1974, p.177.
[3] 朱祖祥,人类工效学,杭州:浙江教育出版社,1994年,第4页。
[4] 尹定邦,设计学概论,长沙:湖南科学技术出版社,1999年,第201页。

非设计师学；从书本学，从实践学。设计是实践性的学科，读死书、讲空话都不可能有任何成就。设计师必须善于边学边用、边用边学，将零散的知识汇聚成系统的知识，将实践经验提高到理论认识的高度。对于设计学习研究的热情与能力，是一个人成为设计师的关键，没有这种热情与能力，其他所有知识技能都是无源之水、无本之木。学习设计，本身也是一种设计，需要有正确的学习方法、目标与步骤，更需要付出大量的时间、精力与汗水。设计师在"两手抓，两手都要硬"的同时，也应将目光投向广阔的前方，因为设计的发展是没有止境的，设计师的学习探索也是没有止境的。

5.2.3 设计师的社会责任

贡布里希曾说："我们的时代是一个视觉的时代，我们从早到晚都受到图片的侵袭。"❶ 如果再放大一点，我们就会发现，我们的时代是一个设计的时代，我们从早到晚都受到设计物的侵袭。设计无处不在，充斥着人类生活的每一个角落。从这个角度来看，设计已经不是设计师个人的事情，而是整个社会的事情了（图5-14）。

1. 设计师的社会责任首先表现为对自己的设计负责

对自己的设计负责，即是向社会贡献好的成功的设计。设计师的设计付诸生产进入社会之后，倘若不被消费者接受，达不到预期的目的，一方面直接造成企业人力、物力和财力上的巨大浪费，危及企业的生产、经营乃至生存，影响企业经营者和全体员工的利益；另一方面，对整个社会资源也是一种极大的浪费。更坏的结果还有可能是对资源的污染乃至对社会、个人造成或大或小的危害。简言之，设计的物品到了消费者的手里，如果不能给消费者带来应得的好处，抑或损害了消费者、乃至其他社会公众的利益，设计师负有不可推卸的责任。因此，设计师在设计的过程中，一定要将设计的终端消费者放在最为重要的位置进行考虑，要设身处地为消费者着想。比如，医疗和安全系统，非常迫切地需要设计师负责任的设计。疾病是人类生存的天敌，虽然我们都无法永远避免病魔的侵袭，但是在无数的病痛中，有许多是可以通过有关设备和程序的改进而预防或避免的。各种职业病的发生，常常是因为工作条件的不适所致，例如矿井工人的"黑肺痛"，长途汽车司机的腰损伤，农民因农具简陋而过度劳累致病等。还有因工作与生活条件的不安全设计而导致的伤害，例如工业安全帽不安全、护目镜不护目、劳动鞋不能有效保护工人的双脚免受外力打击、采用易燃材料的设计引起火灾烧伤等。本来，在家庭、工业、交通以及其他许多领域施予安全、适当的设计，是可以大大减少人们上医院的必要，减轻医护人员的工作压力的。即使在医院里面，也不能缺少高质量的设计，包括各种医疗诊断设备的设计、发明与改进，从小小的体温计到高科技的激光治疗仪和人工器官等。再比如，默默耕耘的科研工作者，常常因为实验器材简陋、混用的状况而遭受挫折，一些先进的实验因为缺乏相应的设备而无法实施，他们需要设计。还有，特殊的人群如老年人的需要是什么？小孩、孕妇、胖人、残疾人呢……只有认真考虑消费者需求的设计，才是负责任的设计，才能真正赢得消费者，也才是真正成功的设计。对于设计师而言，这是最起码的社会责任。不过，只有设计的成功，消费者的欢迎，销路的打开，设计师才能获得更好的利益，为此，一般的设计师都能够做到努力去迎合消费者，为消费者的舒适、方便、愉悦而大费周章。

为终端消费者考虑是最为基础的人性化设计。的确，设计的目的就是为了创造和改善人们的生存条件和环境。但是，这里需要对"人性化"加以分辨。通常所谓的人性化设计是一个非常笼统的说法，只要是为着满足人的生理和心理等各种需求的，都可以称之为人性化设计。人性化设计已经成为评判设计优劣的不变准则，这自然是对的，如果离开了对人的各种需求的考虑，设计就偏离了正轨。但是，到底满足了多大数量人的需求算是人性化设计呢？一个人？一群人？全体人类？显然，同是人性化设计，其中是有一个高下之别的。

图5-13 格罗皮乌斯肖像

图5-14 贡布里希肖像

❶ 贡布里希《贡布里希论设计》，范景中选编，湖南科学技术出版社，2001年，第106页。

2. 设计师的社会责任更大地表现为对整个社会负责

人类的欲求是无止境的。贝尔曾经在批评工业生产的弊病时说:"资本主义与众不同的特征是:它所要满足的不是需求,而是欲求,是虚荣心,欲求一旦超过生理本能进入心理层次,就成为无限的需求。"[1] 这种"无限的需求"导致了资源的消费竞赛。在资本主义发达国家,这种现象极为普遍,如美国一个国家的能源消费,就是全世界不发达国家的一百倍以上。更为严重的是,现今发展中国家盲目追求经济发展,也在追求消费的扩张。曾经有美国人担心说,中国如果像美国一样发展,几个地球的资源都不够消费。面对这种设计与消费的放纵性与失衡性的情况,所谓的人性化设计,实际上是在更大限度地刺激消费,是在为资源消费竞赛加油鼓噪,鼓励人们进行超高消费。其后果必然造成对社会资源的更大消耗,环境污染、能源危机等一系列的负面效应已经摆在人类面前。"未来几十年内,我们正在设计的器具将塞满人们家庭和生活空间的每一个角落。我们将承担整个巨大的道义责任,因为当微观层面上提供明确益处的产品被扩延到巨大规模的时候,结果也许是灾难性的。"[2] 这就要求设计师担负起崇高的社会责任,为着社会整体、长远的利益而进行设计,消除设计与消费之间的失衡现象。

其一,身体力行"广泛设计"。

这里所说的广泛设计是一种广义的"广泛设计"。在西方,广泛设计(Inclusive Design)即指普适设计(Universal Design),是面向所有人,能为所有人提供方便使用的、具有普遍适用性的设计。普适设计的产生解决了正常人群与弱势人群之间的消费差异。但是,更大的消费差异不是在此,而是在发达国家与发展中国家之间,发达地区与落后地区之间,富人与穷人之间。由于贫富差距的悬殊,当大部分穷人还在忍饥挨饿为基本的生活需求而奔波之时,少数的富人却在用设计来炫耀自己的身份和个人价值。要解决这个差异,就需要广义的"广泛设计",即为更广泛的"弱势人群"的设计。

到目前为止,世界上还有几乎75%的人们生活在贫穷与饥饿之中,不少人至今仍在使用原始的、极度简陋的物品与住所,有的因为没有经济能力消费对他们来说过于昂贵的现代设计,有的生活在现代设计所触及的世界以外,有的甚至连基本生存需求都不能满足。即使在一些发达国家的贫民区,也有儿童因饥饿去吃墙上脱落下来的涂料而中毒死亡。在许多国家,包括中国,还有小孩误食鼠药而死。这个广泛的弱势群体,既没有设计师设计的工具,也没有设计师设计的床,没有设计过的房子、没有设计过的学校和医院等。在中国一些内陆城镇和边远乡村,许多家庭、学校、医院、诊所、农场的工具、用具、设备都是缺乏设计的。在这些地区,虽然偶尔也会看到一些设计师的设计,但那通常是市场渗透的结果,而很少是作为设计研究的突破性成果,或是为了满足实际需要的设计。然而,构成强烈对比的是,发达地区的设计师在为商业营利广告甚至虚假广告殚精竭虑,在埋头设计只供T型台上作秀的时装,在为豪华宾馆的一个小装饰费尽心思,在为海边度假胜地设计花哨的游艇……为了解决这个矛盾,应该提倡"广泛设计",要将设计的领域渗透到社会的方方面面,而不仅仅是利润丰厚的部门;要惠及到每一个有需要的地区和人群,而不只是有消费经济实力的地区和人群。

当然,提倡"广泛设计"并不是要求设计师为社会的贫困、落后现状负责,也不是要求所有的设计师只为为数众多的穷人弱势群体服务,而对富人不闻不问。我们只是希望:"设计的目的是满足大多数人的需要,而不是为小部分人服务,尤其是那些被遗忘的大多数,更应该得到设计师的关注"。[3] 设计师不仅要为一部分人的需要进行其业务设计,同时也应以良知和社会责任感关怀现实,服务社会中更多的人,包括那些通常被忽视的人。他们的需要是人类社会最迫切的需要。目前一些设计理论家提倡"关怀设计"

[1] 丹尼尔·贝尔《论资本主义的文化矛盾》,赵一凡等译,三联书店,1989年。
[2] Stefano Marzano. *Thoughts: Creating Value by Design*. London: Lund Humphries, p.101.
[3] Pedro Ramirez Vazquez. The Role of Industrial Design in the Public Sector. in: Pedro Ramirez Vazquez, A. L. Margain eds. Industrail Design and Human Development. Excerpta Medica, Amsterdam-Oxford-Princeton, 1980. p.35.

来抵制"商业设计",主张用满足世界人类需求的设计代替现在满足市场需求的设计,正是出于这样的考虑。也许这种"代替"是一种乌托邦式的幻想与奢望,但我们确实希望在商业设计以外,有更多不是为了金钱目的的"关怀设计"、"广泛设计"出现。

其二,坚持绿色设计。

人类与自然的关系,经历了第一阶段的惧怕自然,第二阶段的征服自然,到如今第三阶段,强调的是与自然的和谐相处。自近代以来的工业与设计革命,确实给人类生活带来了巨大的变化,人类的生存条件与环境在许多方面有了很大程度的改善,但是人类与自然的关系却受到了不小程度的损害。人类除了要面临能源危机、生态失衡、环境污染等一系列问题以外,甚至还得面临人类自身的生态问题。人类语言中第一次出现了"可持续发展"这个词汇,并且已成为关系到人类能否长久生存在地球上的严峻问题。诚然,工业生产的扩张、资源消费的竞赛对地球环境的影响是巨大的。有害的空气、被污染的河流湖泊、土地沙化、能源危机等等,都与此有着十分直接的关系。但是,因为设计推进了工业生产、刺激了消费,对此也应该有着不可推卸的责任。设计是设计师的社会行为,它不能不具有社会伦理的性质。它表现为对整个人类全面的、长远的利益,为人类未来的利益负责。它不是片面的、暂时的、仅有益于这方面而有损于另一方面,仅有益于今天而有害于将来的利益。例如一次性消费的日用品,从设计角度来看,它是成功的,它给人的生活带来方便,又给商家带来利润,但从人类长远的利益考虑,从人类未来的生存环境角度来看,一次性消费品是有害的。正如伦理学家约纳斯指出责任伦理学时所说:"人类不仅要对自己负责,对自己周围的人负责,还要对子孙后代负责,不仅要对人负责,还要对自然界负责,对其他生物负责,对地球负责。"❶ 设计师应该为人类的可持续发展作出贡献,这是时代赋予设计师的历史使命。国际工业设计协会联合会、世界设计博览会、国际设计竞赛等以"设计和公共事业"、"为了生命而设计"、"信息时代的设计"和"灾害援助"等作为会议或竞赛的主题,就是这一使命的体现。

为此,设计师要有强烈的环境伦理和环保意识,以坚持绿色设计,来缓解设计与消费之间的失衡。绿色设计起源于20世纪60年代在美国兴起的反消费运动,矛头直指对资源的消耗与环境污染。绿色设计对保护环境和自然资源的考虑,极大地促使了各国对环境保护问题的重视。例如欧洲经济共同体已提出了一项环保政策:制造污染者必须对污染的后果负责。欧共体还计划引进一种生态标识系统,以助消费者辨认符合生态发展的产品。美国立法者通过法律强迫各公司规定出各自的废弃物限量,目前,他们又在寻求禁止某类印刷油墨用于杂志和包装的可能性。英国工业支付给环境咨询的费用在20世纪末时已升至近2亿英镑。世界各国政府都已引入新的法律来抑制工业的负面影响。设计师的工作在于参与早期规划工作,以设计的智慧帮助解决关键的资源问题。比如避免使用非生物降解塑料、循环设计重新利用产品等,从对环境的整体影响来考虑能源消耗、回收、原材料使用、污染和废弃物等方面的因素。

目前,设计理论界已有人提出"适度设计"、"健康设计"、"美的设计"原则,意图给设计行为重新定位,与绿色设计可谓殊途同归:即防止设计对生态与环境的破坏,防止社会过于物质化,防止传统文化的葬送和人性人情的失落,防止人类的异化,使人类能够健康地、艺术地生活(图5-15)。

无论是广泛设计,还是绿色设计,其目的都是"为人类的利益设计",是人性化设计。为此,设计师首先要树立正确的价值观和责任感,即设计的职业道德,这是履行社会职责的基础。设计师在着手每一个设计之前,都要对其面对的设计任务有正确的道德判断,判断他的设计将会有利于社会利益,还是有损于社会利益。例如,面对助残仪与赌博机的设计任务,他的价值观与责任感会帮助他作出正确的决定,什么值得去做,什么不能去做。设计师还应抵制设计界的不良风气与不良设计。不可否认,当今设计界泛滥着"为金钱设计"的风气,有的设计师一味追求经济效益而丧失了社

❶ 转引自陈立勋《回到设计的原点》,《设计新潮》1998年第2期。

图 5-15 Hopkins2 事务所设计的 Buckingham Palace Ticket Office

会公德心，设计中充斥着颓废、堕落、不健康、不文明的东西，成为社会公害，例如色情卡通、赌博机等。还有不负责任、蒙混过关的设计风气，设计出的"杰作"既不易使用，又不宜观赏或收藏，只能积压货架与仓库，或是成为视觉污染、环境垃圾，造成资源的巨大浪费。任何缺乏设计道德的不良设计，都是应该遭到有社会责任感的设计师的杜绝和反对的。其次，设计师要有一定的法律意识，尊重和遵守行业规范、社会道德规范和国家有关法律法规，尤其对与设计紧密相关的专利法、合同法、广告法、商标法、环境保护法、规划法、标准化规定等，要认真钻研，避免做侵害社会和他人利益的设计，如破坏环境、欺骗顾客、诱人堕落、盗用专利、危及社会的设计等等，都应该极力避免。无论如何，设计的目的归结到一点：设计师应该把自己的设计与人们的需要紧密联系起来。设计师不止要面向市场，为市场设计，还要面向社会，关注社会，关注人们的生存状态，关注人们的真实需要，尽自己的智慧与能力，真心实意地为满足这些需要设计，为社会设计，为人类利益设计。

"设计作为人类发展的一个重要因素，既可能成为人类自我毁灭的绝路，也可能成为人类到达一个更加美好的世界的捷径"。❶ 设计师的社会责任可谓重矣。

思考题：

1. 按照工作方式的不同，设计师可以分为哪几种类型？
2. 何为企业设计师，有何特点？
3. 何为独立设计师，有何特点？
4. 企业设计师与独立设计师有何区别？
5. 设计师的设计能力主要表现在哪几个方面？
6. 设计师的社会责任表现在哪几个方面？
7. 如何理解设计师的社会责任？

❶ Pedro Ramirez Vazquez. The Role of Industrial Design in the Public Sector. in: Pedro Ramirez Vazquez, A. L. Margain eds. Industrail Design and Human Development. Excerpta Medica, Amsterdam-Oxford-Princeton, 1980. p.6.

第6章 设计机构

现代设计愈来愈从传统的艺术家个体行为演变为集体行为,因此,面对越来越复杂的设计任务,从事设计活动的设计师不可能孤军奋战,必须要依托于一定的设计机构。所谓设计机构,就是以设计师为主体为着一定的设计活动而组织起来的商业性或非商业性团体。设计机构是设计师的集体组织,对设计师开展设计活动、自我发展都有着积极的作用。

在计划经济体制时代,我国的设计机构一般隶属于政府部门,属于事业单位,多称为"设计院"或者"设计研究院",其专业范围多在建筑、工程领域,业务较为单纯。改革开放之后,随着经济体制的逐步变化、国民经济的快速发展、制造业的兴起及对设计的呼吁,各种类型的设计机构如雨后春笋般涌现出来,逐步与国际通行的机构模式接轨。目前的设计机构,类型多样:有隶属政府部门的,有隶属企业的,也有独立设置的;有股份制的,有集体所有制的,也有私营的;有营利性,也有非营利性的;有综合性的,也有专业性的;有大规模达以几万人的,也有小规模只有几人的。按照各设计机构运作和经营的方式,基本上可以分为设计的行业组织机构和设计的商业运作组织机构两种类型。

6.1 设计的行业组织

在现代社会,同业公会、协会、商会、学会等行业组织在各个国家都极为普遍,其目的在于在行业人员同政府之间起到协调与沟通的作用,促进行业发展、规范行业秩序,因此是一种非常重要的中介机构。

行业组织的存在由来已久,可以追溯到古老的行会组织。行会(guild)是"封建社会中期工商业者为防止竞争,排除异己而组织起来的联合组织"❶。最早的行会起源于欧洲中世纪的基尔特(Guid),是由同行业的商人组织起来的自治团体。行会组织一个很重要的目的,是互相保护和互为保证,从根本上来讲,行会是些享有独占特权的团体。依恃官府的保护进行活动,具有政治和经济的双重功能,以致成为封建权力统治城市的工具。手工业行会是行会的典型代表。手工业行会的产生,主要在于防止业内和业外的竞争,维护同业利益,同时也对手工业制作具有某种规范作用。因此,行会的功能表现为:限制招收和使用帮工的数目,限制作坊开设地点和数目,统一手工业产品的规格、价格和原料的分配,规定统一的工资水平等。随着资本主义的兴起、市场的扩张,商业得到了空前的发展。这种独占性和垄断性的同业组织渐渐成为商业发展的桎梏,一种新型的行业组织——同业公会应时而起。同业公会逐渐消除行会的垄断性和封闭性,也逐渐消除行会对作坊开设、学徒招收等方面的限制,在入会方面也逐渐开放,突破了乡缘、业缘上的局限,甚至鼓励新生同业者入会,体现出近代社团的自愿原则。同业公会的宗旨转变为整个行业的联合与共同发展。为此,有的公会甚至增加了研究与教育的功能,如1908年,湖南旅鄂商人将汉口湖南会馆改为商学会,明确表示:"老少贫富之商人,一律结一大团体","考究中外商业竞争之所以然,以便预为改良进步"。❷ 从古老的基尔特(guild)商会,到手工业行会,再到同业公会,都属于行业组织的行会体制。但随着大工业机器生产的日渐普及,市场经济的日渐发达,与之相应的经济体制要求行业组织更加开放。具有独占性利益的旧式行会体制解体,同业公会向着更为开放的形式转变,新的行业协会体制逐渐建立起来。

现代行业组织多是自发性的,采用会员制,代表行业整体的利益。它不是政府机构

❶ 李华《论中国封建社会的行会制度》,南京大学历史系明清史研究室编《中国资本主义萌芽问题论文集》,江苏人民出版社,1983年,第112页。
❷ 《江汉日报》光绪三十四年五月十九日。另见武汉大学历史系中国近代史教研室编《辛亥革命在湖北史料选辑》,武汉:湖北人民出版社,1981年,第304–305页。

和事业单位，不履行行政管理职能；也不是企业，不以营利为目的。按照美国《经济学百科全书》的解释，是一些为达到共同目标而自愿组织起来的同行或商人的团体。现今的行业组织，依照其成员构成及运作模式，可以分为两类，一类是"行会式"的组织，一类是"协会式"的组织。前者受旧的行会模式的影响，会员以同业企业为主体，民间性较强，与政府的关系较弱；虽然不是商业组织，不营利，但主要涉及从业事务，因此跟商业的关系较为紧密，"同业公会"是其代表。后者受"学院"（academy）模式的影响，会员不限企业和个体会员，甚至包括相关专业的会员，多与政府有一定的关系，与商业关系较松，"协会"是其代表。虽然行会与协会在会员组成上有所区别，但无论是行会还是协会，都是行业的同业组织，其宗旨与任务相差无几，都力求促进同行业的共同发展，尤其在今天，行会与协会的区别已经越来越难以分辨出来，只能勉强加以区分。

就设计行业而言，这种情况也较为普遍。虽然现实生活中的确存在设计行会与设计协会两种不同的设计机构，但是，设计行会与设计协会的界限也逐渐表现出模糊的趋势，有的名为设计协会，如波士顿工艺美术协会，实际上是设计行会，有的名为设计公会（行会），如广东省工商联室内设计师公会，实际上是设计协会。

6.1.1 设计行会

设计行会的前身是手工业行会。在设计与生产还未分离之前，熟练的手工艺人总是兼设计者与制作者于一身，因此，各部门的手工业行会实际上就是设计行会。

手工业行会以"第二政府"的身份实施着对行业的管理，权力很大。中世纪的画家、雕刻家都必须依附于一定的行会，如雕刻家必须成为制造主行会（Arte dei Fabbricanti）的会员，画家必须是医药主、作料主和杂货主行会（Arte dei Medici, Speziali e Merciai）的会员。因此，"arte"（行会）与"guild"（行会）和"company"（公会）是同义词。文艺复兴时期，随着工艺与艺术在观念上的区分，艺术家成为一个独立的群体。1360年，行会中形成了一种设有独立理事会的特殊的画家分部——画家行会，甚至有了画家、雕刻家及从事类似工艺的圣路加公会（Compagnia di S.Luca）。16世纪，艺术家的解放，即从旧行会的管辖中脱离出来，也因米开朗琪罗极强的个性及巨大成就而开始于雕刻家，进而到画家。1543年圣地圆厅的圣朱塞佩会（Congregazione di s. Giuseppe di Terra Santa alla Rotonda）的成立，表明艺术家独立群体的真正成立。摆脱了旧式行会限制的艺术家在16世纪作为一支主要的力量参与到设计活动当中，如拉斐尔、米开朗琪罗和瓦萨里等，他们在自己从事设计的同时，还为了满足当时社会对设计的广泛需求而培养训练了一批专门的设计师。如瓦萨里1563年在佛洛伦萨成立了西方第一所设计学院（Accademia del Disegno），以不同于行会口传身授的方式培养设计师。这些设计师显然不同于手工工匠，他们是一个独立的群体，因此，按照手工业行会的形式成立了多个固定的行会组织来对他们进行管理。其实，"设计学院"本身就是一个行会组织，瓦萨里成立"设计学院"的目的就是"为晚辈们建立一个行会并教育他们"（per fare una Sapienza per I giovani e allo insegnar loro）。[1] 虽然，瓦萨里的真实目的在于学院和教育，并以此斩断艺术家与行会之间的联系，但因为行会的影响仍然根深蒂固，"设计学院"在事实上成为了艺术家的行会组织。瓦萨里后来因此而退出了"设计学院"。其后虽然不断有人极力倡导学院教育，但都无结果。"设计学院"成立22年之后的1585年，颁布的新章程的要旨与同时代其他行会的章程完全一样。在16世纪末到17世纪初的学院会议记录中，除了选举公务员、诉讼决定以及指派估价人解决艺术家与"主顾"之间争端作出裁判等以外，并不涉及其他内容。直到17世纪60年代，"设计学院"徒有"学院"的名称，一直是一个新的行会组织。可以说，这是设计行会组织的雏形，为其后设计行业组织的成立提供了一个新的模式，影响十分深远。

[1] N. 佩夫斯纳《美术学院的历史》，陈平译，湖南科学技术出版社，2003年，第47页。

行会组织的一个重要功能是师徒之间口传身授的行业教育,这种教育方式虽然与学院教育方式不同,但毕竟能够起着专业教育的巨大作用,这也正是瓦萨里的"设计学院"等同于行会的重要原因。在18世纪末行会体制解体之前,脱离工匠行会的艺术家的行业组织,仍然是行会,如画家行会等。由于当时的艺术家是设计的一支重要力量,各艺术家行会同时也是设计行会。学院的兴起则是由于15世纪70年代柏拉图主义的复活,出于对柏拉图学院(Academy)的模仿,一种新的社会团体"学院"在比较自由的人文主义者中间开始出现。起初,它还只是一种在某个哲学家的陋室(cottage)举行聚会的社会交往形式。后来,由于人文主义者就是一般研究所(Studia Generalia)和普通大学(Universitates Studiorum)的创造者,"学院"(academy)于是自然地和它们建立起了联系,成为University的同义词,被学校所采纳,被运用于私人教育。由于这个出身,学院是一个较为松散的组织,是人文主义者因共同爱好而自发组成的,成员成为"学院会员"(academicians)。艺术家地位上升之后(成为人文主义者),也纷纷成立此类组织。这是文艺复兴时期出现的区别于行会的另一种社会组织。与艺术家行会不同的是,艺术学院只涉及艺术研究与教育,对其他诸如艺术从业等事务并不过问,除了学院会员隶属行会之外,二者原本没有什么关系。但由于行会也涉及艺术教育,二者之间就不可避免地发生了联系。最初的艺术教育只能是行会式,那么学院一开始也就采取行会式的教育方式,这正是瓦萨里的"设计学院"以"为晚辈们建立一个行会并教育他们"为宗旨的原因。其后为期不短的一段时间里,学院与行会就如同"设计学院"与行会的关系一样相互纠缠,或者是行会控制学院,或者是学院控制行会,二者之间摩擦不断。但由于艺术家工作的自由性,行会组织逐渐成为其桎梏,艺术家纷纷要求摆脱行会组织的束缚。因此,到17世纪晚期,学院逐渐占据上风,开始在名义上统合着行会。不过,行会的影响依然存在,艺术学院会员真正从行会义务中解脱出来,还要等到18世纪末期。

18世纪末工业革命爆发,大机器生产使手工业日渐式微,手工业行会因之纷纷解体。如1791年法国取缔行会组织,比利时1795年取缔行会组织,意大利1807年取缔行会组织,普鲁士1817年取缔行会组织。工业制造的兴盛虽然极大地刺激了设计行业的发展,但在一个较长的历史时期内,传统美学观念与形式同新技术、新材料之间的矛盾使设计对机器生产并未产生多大的作用。这一点在1851年水晶宫博览会上充分显示出来,其中展出的工业产品滥用装饰,显得极为粗俗和不适当,激发了尖锐的批评。普金(Augustus Pugin,1812—1852年)(图6-1)、拉斯金(John Ruskin,1819—1900年)(图6-2)等人针对工业革命所造成的问题,提倡回到手工业生产。受拉斯金思想的影响,莫里斯在自己的设计实践中表现出了对传统工艺美术的热爱。于是戏剧性的一幕出现了:在掀起工业革命的英国,设计师莫里斯按照手工业行会的模式建立自己的设计事务所;同时,在莫里斯的影响下,一系列的设计行会组建起来,著名的如马克穆多(Arthur Mackmurdo,1851—1942年)的"世纪行会"(the Century Guild,1882年),莫里斯等人的艺术工作者行会(Art Worker's Guild,1884年),阿什比(Charles R·Ashbee,1863—1942年)的"手工艺行会"(Guild of Handcraft,1888年)等。这些设计行会,按照中世纪手工业行会的模式建立起来,也正是16世纪拉斐尔、米开朗琪罗等艺术家所成立的行会模式的一个继承。行会的目的,是"通过演讲、会议、示范、讨论和其他方法,提高所有视觉艺术和工艺领域的教育;以任何可能有利于团体的方式,培养和坚持高标准的设计和工艺"。❶ 它们是当时艺术家、匠师、设计师的团体,之所以被冠以"行会"之名,显然是出于对手工艺传统的一个继承。一方面,设计行会按照手工业行会的组织结构和模式建立起来,设计与生产合一;另一方面,虽然它们的设计并不一定是手工制作,却十分强调反映出手工艺的特点,更重要的是,它们是借行会之名来反对机器大工业生产。但是,即使有拉斯金、莫里斯等人的百般努力,历史也不可能恢复到手工艺的

图6-1 普金设计的装饰图案

图6-2 John Ruskin

❶ 转引自钱凤根《现代西方设计概论》,重庆:西南师范大学出版社,2001年,第6页。

时代，机器大工业生产的潮流势不可挡，莫里斯之后设计行会的主要设计师都明白这一点，而且随着工业革命的进一步发展，他们也越来越清晰地认识到这一点。因此，从根本上来讲，这些设计行会并不同于中世纪的手工业行会，它们更多地是一个个独立的设计事务所，而不具备手工业行会的较大范围的同业性质。从行业组织的角度来看，它们还不够纯粹，但是，在手工业行会体制解体后的时代，这些设计行会通过各种公开的方式如出版刊物《霍比马》(The Hobby Horse)等，来促进整个设计行业的提高，对于当时萌芽中的设计行业的发展，意义十分重大。

在传统美学观念和形式与新技术、新材料的矛盾没有得到很好的解决之前，工业生产与设计的关系处在一个极其复杂的情况之下。在这种情形下，莫里斯所带动的"工艺美术运动"影响巨大（图6-3）。一方面，手工艺与工业的论争仍然不时激发；另一方面，即使对机器生产充满信心的人们也仍然希望工业产品中带有手工艺制作的美学风格。因此，虽然手工业行会体制逐渐退出历史舞台，但在一个较长的历史时期里，设计这个与手工艺关系紧密的新兴行业领域，行会的影响仍然较为深入。尤其是在一些受工业革命影响较小、手工艺传统影响较深的国家，如斯堪的纳维亚地区的瑞典、丹麦等国，在处理工业生产与设计的关系上，能够很好地将传统生产方式与美学革新结合起来。因此，这些国家建立的设计行业组织，如瑞典1845年成立的"瑞典工艺协会"，就直接受到手工业行会的影响。而工业革命发展较快的国家，则按照英国"工艺美术运动"建立设计行会的模式纷纷成立自己的设计行会，比如美国的艺术工作者行会（1885年）、波士顿工艺美术协会（1897年）、纽约工艺美术行会（1900年），德国的"德意志工场"（1898年）和奥地利的"维也纳工场"（1903年）等等。

正是由于受手工业行会的影响，早期的设计行会类似于一个大的设计企业，其运作模式也类似于企业的运作模式。作为设计行业的同业组织，往往带有一定区域性特色，行业人员的范围也较小。随着手工业对设计影响的减弱，设计的行业组织也相应地逐渐摆脱手工业行会的影响，向着同业公会的方向发展。如中国1927年成立的"中华广告公会"，1950年组织的"广告业同业公会"等等。

设计行业的同业公会，是设计企业的联合组织。旨在将设计企业组织在一起，共商设计行业的发展大计。相比以前的设计行会，设计公会也具有一定的地域性，但它作为设计企业的联合，就将更大范围的从事设计行业的人员联系起来，因此设计公会具有更大的力量保护行业利益，保护行业人员的利益，促进整个行业的发展。从这个角度来讲，设计公会更具有行业组织的特性。从对设计行业的管理角度来看，设计公会更为开放，它不重强制式的管理而重行业的自律。但在行业内部事务上，设计公会则继承了设计行会的传统，致力于培养设计行业的人才、缓解业内矛盾等方面；在社会生活上，也像设计行会一样，对资助公益事业、对外交涉、调解业外纠纷等工作不遗余力。

目前，东南亚、香港、台湾地区的设计公会较多，如泰国室内设计公会、台湾中华室内设计公会等。在管理上，设计公会往往（由会员代表选举）设理事长（会长）一名，副理事长（会长）若干名，理事若干，组成一套管理系统对公会进行管理。公会的日常活动都由当届理事会进行管理。设计公会的经费主要来源于会员会费，以及各方捐款、公会开展活动所得和会费利息等。一般设计公会的任务包括：招纳会员，加强会员之间的交流，进行调查、研究促进设计行业的发展，维护会员合法权益，向外界推介会员，协助政府管理，调解同业纠纷，培养同业人员及进行技能考核，资助公益事业，参加其他社会活动等。

6.1.2 设计协会

随着工业革命的日益深入，传统美学观念和形式与新技术、新材料的矛盾逐步得以解决，市场的扩大，自由竞争，呼唤着更为开放的新型设计行业组织的出现。历史进入20世纪，各资本主义国家的政府开始认识到设计对工业生产、企业乃至国家经济发挥出的越来越重要的作用，纷纷出面组织区别于旧行会模式的新的设计协会组

图6-3 莫里斯红屋

图6-4 国际工业设计协会官方网站

织，一些有识之士也纷纷发起成立设计协会。设计协会不同于行会，它更多地接近于学院式的松散组织，它的目的不在于对行业规模、从业人员的人数、对外来从业人员的限制等等方面进行管理，而是力图将设计师以及与设计相关的人员组织在一起，群策群力，共同研究，谋求设计行业的新的发展。于是出现设计行会与设计协会同时并存的局面。

20世纪的历史翻开第一页，作为工业革命后起之秀的德国就成立了"德意志制造联盟"（1907年）。这是一个积极推进工业设计的协会组织，由一群热心设计教育与宣传的艺术家、建筑师、设计师、企业家和政治家组成，目的在于："选择各行业，包括艺术、工业、手工艺等方面的最佳代表，联合所有力量向工业行业的高质量迈进；为那些能够而且愿意为高质量进行工作的人们形成一个团结中心"。❶德意志制造联盟的成员都是自愿加入的，刚成立时只有13个独立的艺术家和10家企业，一年后，个人会员就扩大到492人，1929年达到3000人。随着联盟组织的不断扩大，有关设计的实践、宣传活动也越来越发挥出巨大的作用。德意志制造联盟的工作，除了设计师成员进行的广泛设计之外，还每年举行年会，组织各种设计产品展览，出版各种刊物和印刷品，如出版德意志制造联盟年鉴，以及为制定和推广设计标准的系列设计丛书等。德意志制造联盟很好地发挥了协调设计与制造、交流和总结设计行业经验的作用，很快成为国际设计界的一个前卫性组织。这种设计机构的模式为欧洲各国纷纷模仿，如奥地利制造联盟（1910年）、瑞士制造联盟（1913年）、瑞典制造联盟（1910-1917年间逐步形成）、英国设计与工业协会（Design and Industries Association，1915年。1944年被改组为英国工业设计协会，1972年再次改组为英国设计协会）。这样，设计协会体制在工业国家里建立起来。

第二次世界大战后，工业设计获得了巨大的发展，现代市场经济的繁荣更是促进了设计协会的蓬勃发展。1957年国际工业设计协会联合会（International Council of Societies of Industrial Design）的成立，标志着世界范围内设计协会体制的建立。国际工业设计协会联合会，简称ICSID（图6-4），是全世界最主要的工业设计组织，总部设在芬兰的赫尔辛基。各国设计协会机构都可申请加入（每一参加国限制6个会员单位），一般工商界和学术机构则可申请为"赞助会员"。ICSID现拥有分布在52个国家的149个会员组织。ICSID的成立，旨在联合全球的设计力量，共同致力于推广工业设计的理论和实践，以优秀的设计形象来提高商业竞争力，并通过各国的设计交流与合作，促进社会发展和人类生活状况的改良。ICSID每两年召开一次年会，经常举办具有实质性设计和研究的短期研习班，推广设计教育、举办设计展览和评奖活动等，为工业设计领域的相关组织提供了一个聚会、分享经验和发展共同项目的平台。此外，ICSID还致力于促进和勉励业界为主要的国际问题作设计贡献，如性别平等、教育和可持续发展等议题。在这一方面，ICSID自1974年起便享有联合国经济及社会理事会（ECOSOC）所授予的特殊咨商地位。

1929年，上海一些商业美术家发起成立"组美艺社"，这是中国较早的设计协会组织。这一时期政府和民间的美术、设计团体组织纷纷出现。1934年成立的"中国商业美术作家协会"，是"组美艺社"的延续和发展。协会举办商业美术展览会，编辑出版《工商美术作品选集》，在各地成立分会，产生了广泛的影响，协会也因此不断扩大。1936年，会员已经达到500余人。1937年改为"中国工商业美术家协会"，虽然其后不久便因为抗日战争的爆发而解体，但中国的设计协会体制也在那时初步建立起来（图6-5、图6-6）。不过，由于抗日战争和解放战争，以及建国后的计划经济体制，整个行业组织的发展受到了极大的影响，直到改革开放之后，才逐渐恢复并向前迈进。1979年中国工业美术协会的恢复是一个重要的转折，其后，设计协会组织纷纷

❶ 尼古拉斯·佩夫斯纳《现代设计的先驱者——从威廉·莫里斯到格罗皮乌斯》，王申祐、王晓京译，北京：中国建筑工业出版社，第15页。

图6-5 中国营造学社成员 梁思成

图6-6 中国营造学社李庄旧址

成立,如"全国高等院校工业设计协会"(1981年)、"中国广告协会"(1984年)、"哈尔滨市广告协会"(1984年)、"中国建筑装饰协会"(1984年)、"中国工业设计协会"(1987年由中国工艺美术学会改组而成)、"中国室内建筑师协会"(1989年)等等。全国性的、地方性的设计协会体制正式建立起来。

中国工业设计协会可以说是中国设计行业协会组织的一个代表。它是由全国从事工业设计、艺术设计的有关单位和专业工作者以及支持和热心工业设计、艺术设计的有关部门和人士自愿联合组成的行业性、学术性社会团体。协会的宗旨是:围绕着经济建设和社会进步,推动全国工业设计、艺术设计的学科建设和事业发展,强化设计人才的培养,促进设计的产业化,提高企业产品与品牌的竞争力以及企业对环境保护、生态平衡的运作力度;大力协助国家有关部门对产品、产业结构进行调整,发挥工业设计对经济持续发展的应有作用。协会现有会员约3000人,海尔、联想等知名企业及国内著名设计专家均为协会会员。协会挂靠在中国轻工业联合会,业务主管部门为中国科学技术协会,最高权力机关是会员代表大会,由会员代表大会选举产生理事会,理事会根据协会章程和会员代表大会的决议主持和领导协会工作。理事会则选举出常务理事会作为常设机构,行使理事会职权。协会下设家居设计分会、装潢设计分会等二级分会。中国工业设计协会大力开展理论研究、学术交流、行业规范、设计教育、展览展示、大赛评奖、资质认证、专业培训、中介服务、书刊编辑、国际合作、业务咨询等工作和有关各项活动,并主办刊物《设计》和《设计通讯》(图6-7、图6-8)。

在现代市场经济体系中,类似于设计协会的行业组织的存在极为重要,甚至有人把它看作是除国家、市场、企业、社区之外的第五种社会制度,或者是公共部门(公域)和私营部门(私域)之外的第三种力量(第三域)。在新的生产社会化和市场经济发展形势下,设计协会的产生和发展,既是设计行业发展的要求,也是国家对经济活动干预的需要。一方面,设计协会通过设计行业内的协调行动,实现设计行业内有效的组织和协作,并统一设计作业规范、执业标准等,促进了设计行业的健康发展;另一方面,设计协会作为政府的一个重要工具,在实施国民经济发展计划,甚至解决贸易争端等方面,都发挥了重要的作用。从这个角度讲,设计协会实际上具有重要的制度意义,设计师、设计公司通过加入协会可以获得这种制度安排带来的规

图6-7 中国工业设计协会官方网站

图6-8 《设计》杂志封面

模效应和外部经济,以及自身利益的保障;同时,对具体的设计活动也起到一定的制约作用。

设计行会与设计协会都是设计的行业组织,对促进设计行业的发展有着十分重要的作用,在国家与行业人员之间起着重要的沟通作用。很多学者认为今天的协会取代了过去行会的功能,因此目前所谓的公会、协会实际上没有什么区别。的确,行会组织与协会组织在成立的宗旨、运作模式等很多方面都是相同的,很难加以严格区分,如果硬是要寻找出它们之间的区别,似乎可以从这样几个方面来看:其一,相比而言,设计协会更多地是设计师的组织,而设计行会则更多地是设计企业家的组织。其二,在促进行业发展上面,设计协会更多地从设计师、从设计行业整体的角度来考虑;而设计行会则更多地从设计企业发展的角度来考虑。其三,设计协会更多地偏向学术性,与设计教育机构联系紧密,多举办学术性的研讨会;设计行会则更多地偏向商业性,负有向外推介设计企业的任务。其四,在调解同业纠纷、资助同业困难和公益事业方面,设计协会对此的关注程度相比设计行会相对较弱。其五,作为自律性的行业组织,因为出于商业利益的考虑,设计行会对同业企业的约束较强,对会员的影响较大;设计协会的组织则相对较为松散,对会员的约束较松。源于这些区别,在促进行业发展的过程中,设计行会与设计协会从各自不同的角度,对行业的发展发挥着不同的影响与作用,它们互相补充,以达到共同促进设计行业繁荣的目的。当然,以上的区别也不是绝对的,从目前的趋势来看,行会与协会互相影响,互相促进,为着行业发展的共同目的,彼此靠近,朝着同一个方向发展。

6.2 设计商业组织

所谓设计商业组织,是指从事设计工作、出让设计产品达以赢利目的的设计团体组织。

在职业设计师刚刚出现的年代,往往有一些自由设计师独立从事设计活动,以一己之力完成复杂的设计事务。这些设计师,如莫里斯、德莱塞(Christopher Dresser,1834—1904年)(图6-9)等人几乎都是全能型的,他们精通平面设计、建筑设计、产品设计等各个方面。一种普遍的情况是建筑师出身的设计师来做平面、产品设计,如著名的格罗皮乌斯(Walter Gropius,1883—1969年)就曾设计过汽车。在这个时期,设计还处在初步发展的阶段,设计行业还没有发展到高度专业化的阶段。但随着科技的发展和市场的扩大,设计专业分工越来越细化,设计市场的竞争也越来越激烈,单个设计师已经越来越难以胜任复杂的设计工作,设计的团体组织也就越来越显示其重要作用。

在现代市场经济体制下,为着赢利目的而组织起来的设计机构名目甚多。按照其经营的方式划分,有三种基本类型:设计公司、企业所属专门设计室和设计项目组。

6.2.1 设计公司

设计公司是以政府、企业或其他组织的委托设计和设计投标为主要业务手段来从事设计活动的专业设计机构,它是一个独立的法人组织。

早期的设计公司都是一些独立的设计事务所。由于建筑领域设计与施工建造分离较早,专门的建筑设计师出现较早,建筑设计事务所也比其他设计专业的事务所出现较早。莫里斯成立的"莫里斯设计事务所"(1861年)大约是最早的平面、产品设计事务所。其后,独立的设计事务所纷纷出现。重要的如1907年德国建筑家彼得·贝伦斯(Peter Behrens,1868—1940年)成立的设计事务所,1919年美国设计师西内尔(Joseph Sinel,1889—1975年)的设计事务所,1927年雷蒙德·罗维(Raymond Loewy,1893—1986年)的设计事务所等等。

在设计行业发展的初期阶段,设计事务所的业务范围极为广泛,并不局限在我们今天所划分细致的产品、平面、装饰、环境等专业领域之内。最为典型的是"设计明

图6-9 Christopher Dresser

星"罗维的设计事务所的范围包括包装、企业形象、汽车、火车头、飞机、航天器等等。20世纪60年代，专业化分工的趋向才开始出现。到80年代，设计专业的分工已经十分精确，设计事务所的业务范围越来越狭窄，成为高度专业化的设计事务所，如平面设计事务所、广告设计事务所、包装设计事务所等等。在这种情况下，设计的业务范围比较单一，设计事务所的规模都较小，人员构成也较单一。

但与此相对的是，人们对设计的认识越来越深入，在视觉审美之外，还要求设计能够解决复杂的问题。这就不可避免地涉及到心理学、传播学、材料学、人体工程学、市场营销等其他学科领域的专业知识。这种情况又使得人员单一的设计事务所向着更大的范围扩展，将心理学、人体工程学、传播学等其他专业的人员纳入其中，设计事务所也因此变成为一个大型的综合公司。与此相应，设计公司的组织结构也变得复杂起来，由许许多多的部门组成。如海南白马广告传播有限公司，就有广告部、策划部、发行部、销售部等多个部门。

正是由于设计事务的复杂性，设计公司的经营范围也在不断地细分，因为不同的倾向而出现多种类型：设计事务所、设计咨询公司、设计工程公司、设计效果图制作公司等。

1. 设计事务所

设计事务所即一般所言的设计公司，主体由专业设计师组成，主要从事专业设计和设计工程监理。设计事务所的规模有大有小，既有小型的设计事务所，人员构成比较单一，甚至只有几个人，从事的专业设计业务一般也比较单一，或侧重平面设计、或侧重产品设计、或侧重装饰设计、或侧重环境设计，甚至更细。人员少的设计事务所，人们通常称之为 Design House（设计工作室）。也有大规模的设计公司，甚至设计集团，人员构成复杂，往往设置多个专业部门，能够承接多项设计业务，业务范围也往往包括平面、产品等专业领域。

2. 设计咨询公司

设计咨询公司是为设计全过程提供咨询服务的顾问性机构。其组成人员较为复杂，一般包括专业设计师及众多相关人员。设计咨询公司一般不进行专业设计活动，而是向其他设计公司或者政府、企业等需要设计的单位提供与专业设计相关的咨询服务，内容包括调查研究、分析论证、提供可行的实施方案等。

3. 设计工程公司

设计工程公司是提供专业设计和设计工程施工的设计机构。这类公司一般集中在建筑设计、室内设计、景观设计等设计领域，主体由专业设计师、施工人员组成。他们在专业设计、工程建设等方面有着丰富的经验，可以为业主提供"交钥匙"式全方位服务。

4. 设计效果图制作公司

设计效果图制作公司业务非常单一，只向其他设计公司提供设计效果图的制作。这类公司一般规模很小，有的甚至只有二三个人。他们只负责按照设计公司的要求绘制设计效果图，因此往往跟大型的设计公司保持着密切的关系。其人员也不一定就是专业的设计师，也有很多是画家。

当然，以上的划分并不是绝对的，各种类型的设计公司在业务范围上往往是交叉的。比如一些设计咨询公司除了提供设计咨询服务之外，往往也提供专业设计服务；而设计工程公司也并不一定就能够拿到设计工程；也并不是所有的设计公司都需要借用别人来制作设计效果图。不管是哪种类型的设计公司，都以外界设计事务委托或自己设计投标来进行设计活动。一旦有了设计事务，小型的公司往往会全体出动，由总设计师负责分配具体工作；而大型的公司，则会根据具体的设计事务，从公司各部门抽调人员，组成具体的设计项目组，由项目组负责完成设计任务。项目组由相关专业人员组成，由项目经理负责统筹、调动和分配具体工作。设计活动结束之后，项目组的成员回归原属专业部门（图6-10、图6-11）。

图6-10 广东省集美设计工程公司作品长隆酒店

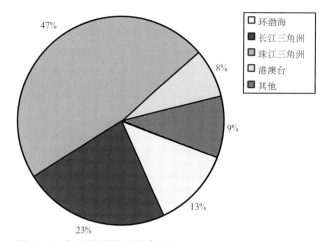

图6-11 中国设计公司分布图

6.2.2 企业所属专门设计室

一般大型的制造企业,都设有自己独立的设计部门。与设计公司不同,企业所属专门设计室隶属于企业,不是一个独立的法人组织,其设计服务也只是面向其所属的企业。

1927年,美国通用汽车公司成立的"外形与色彩部"(Department of Style and Colors),是企业本身设立设计部门的开端。由著名设计师厄尔(Harley Earl,1893—1969年)负责的"外形与色彩部"在通用汽车公司的工作成效显著,使公司的销售量大大超过了福特汽车公司。随后,世界各国的大型企业都纷纷成立各种名义的设计部门,聘用设计师专门进行产品的设计工作。在制造型企业中,以汽车制造公司、电子与电器制造公司、家居制造公司最为典型,往往依靠自己的设计室。

最初的设计室,规模很小,往往只有几个人。随着设计对产品、对企业发展的促进作用越来越明显,企业所属设计室的规模也越来越庞大,比如海尔公司的设计中心甚至是一家设计公司——青岛海高设计制造有限公司。在这种情况下,企业设计部门的人员构成也在朝着复杂化方向发展,比如海尔公司的设计中心,是由专业设计师、信息人员、企划人员、市场人员、生产人员、开发人员、工艺人员、采购人员等所构成的一个以开发有竞争力产品为目标的无边界设计团队。

相比独立的设计公司而言,企业所属专门设计室在资金上有着稳定的保障,设计室不愁没有设计业务。设计公司则存在生存的压力,每每要为获得设计委托而费尽心思,设计资金的充足与否往往受设计业务多寡的限制,因此其境遇比较复杂,面临着更多困难和挑战。与此相应,其设计团队也往往缺乏稳定性。但企业所属设计室既然是企业的一个部门,其自由性也就相对较小,有很多设计室隶属于企业的技术研发部门,自由性更小,其设计任务往往受到很多的限制,甚至是指派,设计师的自主创新性得不到很好的发挥。而设计公司则独立于企业之外,与企业地位平等,自由性相对较大,虽然时常也要迁就业主,但设计师的自主创新性一般还是能够发挥出来。

目前,仍然存在大量对设计不甚重视的企业,将其所属设计室的工作仅仅视为是产品制造的一道工序,设计室的地位之低、作用之小可想而知。但一个较为明显的趋势是,对设计作用认识较深的企业越来越多,它们懂得重视自己的设计部门,让它参与产品的整个开发以及企业的整体发展战略,设计室成为企业至关重要的部门,设计师所受的限制也越来越小,企业鼓励其自主创新。这无疑是设计室大展身手的好时机,对企业的发展也是一件大好事。

6.2.3 设计项目组

设计项目组❶是一种灵活的设计机构,它既不同于独立的设计公司,也不同于企

❶ 也许还有更好的名称来称呼这一临时的设计团体。

业内部的专门设计室,它是根据某一特定设计活动的需要而临时组织起来的设计团体。大型的设计公司在承接设计业务时,往往就是采用项目组的方式来完成的。这里所说的设计项目组则是一个不依附于某一设计公司和企业的独立的设计团体。

由于设计专业与市场日益细化,一些较为复杂的设计项目经常需要组合各种力量来共同完成。在设计公司不能够独立担纲的情况下,根据项目所需组合相关人员构成设计项目组就是最佳的选择了。事实上,政府或企业挑选自己所看好的设计师,希望由他出面组织设计团体的情况,在设计市场竞争日益激烈的今天,不同设计公司联合起来投标一项业务或一家设计公司联合其他设计公司共同完成设计业务的情况,也都比较常见。而且,设计项目组这种临时的设计团体,能够达到设计资源的优势互补,对于解决涉及领域较多的复杂设计项目,也的确能够起到良好的效果。

设计是一门综合学科,本身所涉及的专业领域较多,但这并不代表专业设计师就无所不能。恰恰相反,一般的专业设计师总是局限于自己狭小的专业领域,甚至更多地局限于视觉领域。因此,就是一些简单的设计项目,也需要具体人员的参与。比如一家餐馆厨房空间的装修,可以说是一件简单的设计事务了,一般的室内设计师都能够解决,但如果没有厨师的参与,结果不可能是优秀的。道理很简单,只有厨师自己知道在厨房空间里各种设备如何摆放、空间如何利用,才最方便、最有效率。从这个角度来讲,设计项目组的作用就更为重要。而更为复杂的五星级酒店的室内装修、灯光、厨房空间及相关设备、家具等等,涉及领域较多,如果将相关人员组织在一起,共同合作,显然能够圆满地完成设计任务。

当然,设计项目组是一个临时的设计团队,人员结构复杂,组织较为松散,管理起来会出现很多问题。比如各小组成员之间的协作问题、各项具体工作的统筹问题等等,如果没有强有力的管理和讲究策略的管理手段,很难将这个来自五湖四海的设计团队凝成一个精诚协作的整体。

思考题：
1. 简述设计行业组织的历史发展。
2. 设计行业组织有什么功能？
3. 简述设计行会与设计协会的区别。
4. 设计公司包括哪几种基本类型？
5. 设计公司与企业所说专门设计室有何区别？
6. 设计项目组的运作有何特点？

第7章 设计理论

7.1 设计基础理论

7.1.1 线的研究

线是人对自然物进行抽象简化的结果。从语源上来看,中文"线","缕也"。"缕,线也"(《说文解字》)。英文"line",可追溯到拉丁语"linum"和希腊语"linon",意为"亚麻"。可见,"线"的概念的形成来源于具体的物质材料。经过人的简化,才成为"显示出来的笔触或记号",成为画线,也才成为艺术的造型要素。

从原始的壁画、彩陶上的纹饰、瓶画等造型上,都可以看到线在其中的重要作用(图7-1、图7-2、图7-3)。据老普林尼(Plini the Elder)的《博物志》,古希腊画家阿佩莱斯(Appeles)与普罗托基尼斯(Protogenes)的结识,就是从互留画线开始的。因为,"仅仅是轻松地作出的一根不费力气的线,仅仅是随意的一笔,仿佛是不刻意努力、不用任何技巧,浑然天成而恰合画家之意,显示出了艺术家的杰出之处"[1]。这也正如米开朗琪罗所指出的,只要凭借画出来的一根直线就能够区分出画家的技艺。荷加斯(William Hogarth,1697—1764年)的《美的分析》(Analysis of Beauty,1753年)对前人的这个技艺进行了总结,提出了线的形式美特征。他对线的分析表明,直线只是长度上的不同,因而最少装饰性;曲线由于互相之间在曲度和长度上有所不同,所以也少装饰性;但波状线由两种对立的曲线组成,富于变化,因此更美更舒服,在花和其他装饰性的形体上,都可以找到这种线条;蛇形线同时朝着不同的方向旋绕,灵活生动,所以是最美的线条。荷加斯的分析影响深远,以至于出现了"荷加斯线"一说。

但在19世纪末期,塞尚认为应该"用圆柱体、球体、锥体来描绘对象",[2]从而提出了另一种对线的运用方式(图7-4)。作为"现代主义艺术之父",塞尚直接影响到现代主义艺术"对直线和几何图形的爱好"。[3] 在立体主义、风格派、构成主义等现代艺术流派中,几何形体的广泛运用,使直线在美学上高于其他所有的线(图7-5)。

对于中国画而言,线作为最基本的造型元素,是历代艺术家加以大力研究和表现的领域。出现了诸如高古游丝描、琴弦描、铁线描、行云流水描、曹衣出水描、蚯蚓描、马蝗描、钉头鼠尾描、柳叶描、枣核描、橄榄描、战笔水纹描、撅头描、竹叶描、混描、折芦描、枯柴描、减笔描等所谓的十八描、麻皮皴、麻皴、直擦皴、雨点皴、小斧劈皴、大斧劈皴、长斧劈皴等各种皴法,以及"骨法用笔"、"意在笔先"等异常丰富的用线技巧与理论。

图7-1 古代岩画上的狩猎图

图7-2 彩陶盆绘舞蹈纹 新石器时代

图7-3 波状口缘深钵绳纹时代前期

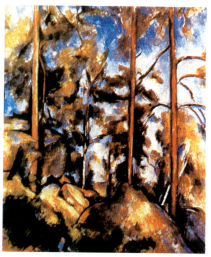

图7-4 塞尚《松林群岩》

图7-5 毕加索《阿维尼翁少女》1907年

[1] 转引自高建平《寻找美的线条》,《哲学门》,2003年第1期。
[2] 赫伯特·里德《现代绘画简史》,上海:上海人民美术出版社,1979年,第9页。
[3] Norbert Lynton, *The Story of Modern Art*. London: Phaidon, 1989. p. 66.

图 7-6 送子天王图 唐 吴道子

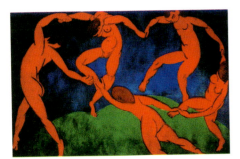

图 7-7 马蒂斯《舞蹈者》

图 7-8 包豪斯的室内设计

图 7-9 牛顿所设想的色轮

在中国画里，线条本身的变化，即由不同线形及用笔产生的线的粗细、轻重、浓淡、刚柔、虚实、顿挫、转折等，与艺术家对线的处理，如线在画面上的安排、组织、疏密、聚散、长短、取舍、前后穿插等，极好地结合在一起（图7-6）。正如石涛在《画语录》中所说："借笔墨以写天地万物而陶泳乎我也。"艺术的生命力，是由艺术家的情志与生命力所赋予。线的活力，是由艺术家的活力所赋予。一方面，线自身的形态变化，是现实生活的万般物象的自然反映，直接唤起人们对自然物象的认知与相应的情绪反应。另一方面，艺术家用线过程中，对"意"、"气"、"笔力"等的讲究，使线条中充满生气，具有明显的个性特征。张彦远所论顾恺之的"紧劲联绵"、陆探微的"精利润媚"、张僧繇的"钩戟利剑森森然"，以及吴道子的"毛根出肉，力健有余"（《历代名画记》），以及著名的"吴带当风"、"曹衣出水"等，都表明画家不同个性精神与风格追求，造就了线的多样化风格。

马蒂斯、毕加索等现代主义艺术家对东方艺术的借鉴，将中国和西方对线的不同运用融合到一起，使他们的绘画表现出简化和装饰的特性，共同对现代设计构成影响（图7-7）。

造型艺术领域对线的研究与运用，直接影响到设计领域。最典型的例子莫过于现代主义艺术对设计的影响。一方面，现代主义艺术通过艺术家们直接参与设计，使现代主义艺术运动在实质上与设计运动相重叠；另一方面，又通过包豪斯将其造型思想纳入设计教学体系，以教育的方式扩大到整个现代设计（图7-8）。在今天设计专业教育诸如"平面构成"、"立体构成"等课程中，仍然可以清晰地看到这一影响。

7.1.2 色彩研究

色彩是吸引视觉的重要因素，在表达情感、渲染气氛、传达信息、强化注意力上，往往能够产生比形更强烈的影响。色彩研究通过对色彩物理属性及其所引发的生理、心理效应的科学分析，探讨色彩运用与表现的规律，对设计造型的构图与表现有着直接的指导意义。

从物理属性上来看，色是光的分解。科学家牛顿在1666年用三棱镜做实验，将白色光分解为红色、橙色、黄色、绿色、蓝色、青色和蓝紫色七种基础色，从科学的角度解释了色彩的存在对光的依赖：光波的波长决定色相的差别、光波的振幅决定色彩的明暗，等等（图7-9）。其后的研究者们进一步将研究扩大到色彩的三要素、光色与颜料的三原色、间色、复色等，并通过色环、色立体等图表的形式来显示色彩之间的关系和变化。这些研究使人们能够清晰地认识色彩的物理属性（图7-10）。

但是，人们眼中所看见的色彩，并不是不同光波对人眼的物理作用，而是人类感知系统的复杂反应的结果。直到1801年，英国物理学家托马斯·扬才首次提出了视觉色彩三原色理论，后由德国物理学家赫尔曼·冯·海姆霍茨进一步发展完善。这一色彩理论认为，人对色彩的知觉是由红色、绿色、蓝色三种感色素刺激人的视锥细胞的结果，其中红色、绿色的视锥较多，蓝色视锥较少。视觉三原色理论在色彩的物理属性与视觉基础反应之间建立起了基本的对应关系，为视觉色彩的研究奠定了基础。其

图 7-10 色彩的波长

后的研究者进一步发现色彩与视觉之间更为复杂的对应关系。歌德在其《色彩论》（1810年）中描述过视幻觉的出现：在铁匠铺长时间注视通红的锻铁之后，突然将视线转向墙壁，感觉到灰白色的墙壁上出现了暗绿色。这种发生在视觉刺激源消失之后的视觉感知，被称为后象或视觉残象，幻象的色彩正是视觉刺激色的补色（图7-11）。E.H.兰德通过实验又发现，视觉色彩具有恒定性，即色彩在不同的亮度条件下，物理属性发生了变化，但视觉主观地保持了色彩的持续性。如人眼对同一物体的色彩印象始终保持着它在白色日光中的形象，树叶在不同的光源照耀下在视觉上仍然保持着绿色，而不发生变化等等。

显然，是人的复杂的感知系统在左右着视觉色彩对物理色彩的改变，感觉之间的互动、情感与文化因素的影响等，都增加了色彩感知的复杂性，使人眼对色彩的视觉感知更多地表现为综合感觉而非单纯的视觉。最常见的是所谓冷暖色调的区分。如将红、黄、橙等色称为暖色，蓝、蓝绿等色称为冷色，绿、紫等色称为中性色，实际上是联觉感知的结果。这是人类感知的一个基本特性，是日常生活中的冷暖经历与色彩之间所形成的下意识的心理联系，是一种直接的反应，并不是联想的结果。色彩的这种生理影响，使色彩与人的情感反应建立起了一定的对应关系（图7-12）。尽管不同色彩的情感作用复杂多变，但还是有很多研究者通过多方面的调查统计，试图在它们之间找出较为稳定的规则。如色彩疗法专家苏兹·奇阿查瑞的研究结果：

"红色：活力、力量、温暖、肉欲、坚持、愤怒、急躁

粉红：冷静、关怀、善意、无私的爱

橙色／桃色：喜悦、安全、创造力、刺激

黄色：快乐、思维刺激、乐观、担心

绿色：和谐、放松、和平、镇静、真诚、满意、慷慨

青绿色：思维镇定、集中、自信、恢复

蓝色：和平、宽广、希望、忠诚、灵活、容忍

深紫蓝色／紫罗兰色：灵性、直觉、灵感、纯洁、沉思

白色：和平、纯洁、孤立、宽广

黑色：温柔、保护、限制

灰色：独立、分离、孤独、自省

银色：变化、平衡、温柔、感性

金色：智慧、富足、理想

棕色：养育、世俗、退却、狭隘"❶

图 7-11 在补色的关系中，红色与绿色的对比是最为强烈的。该作品使用厚重的笔触，使画面沉稳又充满暖意

诸如此类的研究结果很多，的确找出了一些常见的联系，但显然不是绝对的。尤其需要指出的是，社会的附加作用经常把这些常见的联系打乱。人作为社会性的动物，对色彩的感知自然具有社会性。不同的社会文化、个人的不同爱好等等都会影响色彩的情感反应。比如在西方黑色象征死亡，而在中国，死亡的颜色是白色。这种因社会文化不同导致不同情感反应的例子实在太多，足以要求色彩的运用者保持清醒。

在色彩的运用上，最重要的是色彩关系的研究。牛顿对光色的分解和认识，使他创造了第一个关于色彩关系的色环，也注意到了色彩之间的混合变化，他称白色光分解出来的七种基础颜色为原色，他认为三种原色混合可以得到白色，不过他的实验没有成功。牛顿的研究对J.C.勒布伦影响很大，他在1731年发现所有的色彩都能够被还原成红色、黄色、蓝色三种色彩。在此基础上，摩西·哈里斯在其《色彩的自然系统》（1766年）中绘制出了18种色彩的色轮（图7-13），色调的变化在色轮中也清晰地显示出来。歌德非常注意视觉色彩，曾详细描述不同的光源所产生的阴影的色彩变化情况。印象派画家们的作品中可以见到歌德理论的运用。歌德的《色彩论》提供了

图7-12 画面在蓝——绿的冷色的基础上，加上一些红色，产生了温暖的感觉

❶ 苏兹·奇阿查瑞《完全色彩手册》，转引自保罗芝兰斯基、玛丽帕特费希尔《色彩概论》，文沛译，上海：上海人民出版社，2004年，第42页。

图7-13 摩西·哈里斯的《色彩的自然系统》

一种三角形的色彩关系模式，将红色、黄色、蓝色位于三角形内部最远的点上，绿色、橙色、紫色三间色则位于三角形内部的中间，三间色的两色在相邻的原色的帮助下可以混合产生明度较低的复色。德国画家菲利浦·奥托·龙格（1777-1810年）尝试建立三维色彩立体模型，用球体来表示色彩之间的关系。球体的底部是黑色，顶部是白色，色彩通过七个阶段逐渐从黑色转化为纯色调，再转化为白色，球体的内部是各种中间混合色。在以上研究的基础上，法国化学家米歇尔·欧仁·舍夫勒尔研究了各种色彩的视觉融合，总结出了色彩运用的协调规则。他认为不存在对比关系的色彩可以在视觉上融合到一起；有着高度对比的色彩，如果大面积使用，相互作用会使它们在视觉上更为明亮，但不会有色调的变化，如果小面积使用，则会在视觉上混合并生成明度较低的色彩。美国人奥格登·洛德继承了舍夫勒尔的理论，洛德确定了色彩的色相、明度、纯度，证明了色素可以在视觉上混合生成明亮的混合色，即不同色彩的线条或小点的并列可以在视觉上被融合为一种新的色彩。在点彩派画家的作品中，可以看到画家对洛德理论的运用（图7-14）。为了适合于教学，艾伯特·蒙塞尔在洛德的基础上发明了著名的蒙塞尔色系。在蒙塞尔的色立体中，各种色相环绕在垂直轴的周围，垂直方向显示明度变化，水平方向显示纯度变化，圆周则显示色调变化。德国化学家威廉·奥斯特瓦尔德则创造了另一种色系。他的色立体由一系列的三角形组成，顶点是白色，底点是黑色，而将24种色彩环绕在圆周上，以完全饱和度的色调与黑色、白色的混合来显示色调的变化。蒙塞尔色系和奥斯特瓦尔德色系在今天仍然被作为标准的色彩分类系统来使用。

图7-14 修拉的油画《马戏开场》

色彩关系的研究对于色彩的混合运用与表现提供了理论上的直接指导（图7-15）。色彩的混合生成、色彩的交互作用（对比与调和）、色彩的秩序化处理等等，都可以从中找到依据。

正如色彩教育的研究专家约翰内斯·伊顿（1888-1967年）所说的："主观色彩结合个人表现，是识别一个人的思想、感情和行为的关键。帮助一个学生去发现主观色彩，这是帮助他去发现自己。起初，困难似乎是难以克服的，可是我们应该相信每个人内在的精神力量。"[1] 在色彩学习和运用的过程中，只有在掌握色彩基本理论知识的基础上，敏锐地观察自然的色彩变化、仔细揣摩前人对色彩的运用和表现技巧，经过长期的艺术、设计实践才能准确地把握对色彩的运用，最终形成自己的主观色彩和表现方式。

图7-15 "CLEARLY CANADIAN"饮料瓶
有着些微色彩的饮料包装或饮料本身能够为顾客带来一种他们正在饮用一种和水一样纯净却又比水更为健康的饮料的感觉

[1] 约翰内斯·伊顿《色彩艺术》，上海：上海人民出版社，1985年，第24页。

7.1.3 材料研究

材料既是设计造型的基本元素,是造型赖以成型的物质基础,也是造物功能的载体。材料的物质属性对功能、造型、装饰等要素构成了较强的制约,材料的性能与技术因此是设计师的重要研究课题。

早在中国先秦时期,就已经要求工匠们"审曲面势,以饬五材"(《考工记》)。所谓"审曲面势,以饬五材",即是指根据造物的类型和规格来确定选用不同的材料,当时已经涉及到对金、木、皮、玉、土等五种材料的性能与加工工艺的掌握。如金工,"金有六齐:六分其金而锡居一,谓之钟鼎之齐;五分其金而锡居一,谓之斧斤之齐;四分其金而锡居一,谓之戈戟之齐;三分其金而锡居一,谓之大刃之齐;五分其金而锡居二,谓之削杀矢之齐;金锡半,谓之鉴燧之齐"(《考工记》)。根据六类青铜器不同的功能需求,来决定铜与锡等金属的混合比例,对铜、锡等金属的性能显然有着较好的把握。

"天有时,地有气,材有美,工有巧,合此四者,然后可以为良"(《考工记》)。对手工艺设计来讲,工匠们实际的技艺能力就表现在对"材"(材料)和"工"(技术)的掌握之上。现代设计先驱莫里斯领导的"工艺美术运动"、包豪斯都强调现代设计对手工艺设计的学习,要求艺术与技术的统一,在实践中即表现为对"材"(材料)和"工"(技术)的掌握。对材料与技术的掌握,其中最为重要的一点就是材料加工工艺和成型特点。它直接决定着造型形态的变化,因此,无论哪种材料,在组合时都要考虑到材料自身的特性,在技术允许的情况下用材料来思考。

图7-16 密斯·凡·德·罗的"巴塞罗那"椅,1929年,由镀铬钢管和皮革制成

在长期的日常生活经验中,通过对产品的使用,人们逐渐熟悉材料的基本特性,一定的材料总是会激起相应的心理反应,以至于材料与其用途在心理上建立起较为稳固的联系。换言之,一种材料在人们的心里总是有一定的"预设用途",如木材通常坚硬、不透明,可用于支撑或雕刻;玻璃是透明的,能被砸碎;平坦的表面可以书写;光滑的表面容易引发人去触摸等等。材料的预设用途直接影响对物品的使用,如果预设用途与物品的功能接近或相符,就能够起到好的指引操作的作用,如果相差很远,就难以被人们所接受,甚至会出现人们以预设用途来改变物品功能的现象。W.H.梅奥尔在其《设计原则》里曾提到一件事:"英国铁路局发现他们用强化玻璃做外板筑起的旅客候车棚经常被人砸碎,而且破坏速度不亚于修复速度。后来,他们用三合板代替了强化玻璃,这种破坏公物的行为就很少再发生——尽管砸烂三合板和砸烂玻璃费的力气差不多,人们也顶多就在上面写一些字。"❶ 鉴此,设计师必须将材料的心理预设用途与物品的功能联系起来,正确地处理二者之间的关系。

从造型的角度,设计材料可以分为线状材料、片状材料和块状材料。

线状材料,通常有木条、金属丝、塑料管、塑料棒、藤等,其特征与线的性质相似,具有长度和方向,因此对线条的运用技巧和思维可以作为借鉴(图7-16、图7-17)。可以根据线的直、曲等形态的变化,运用重叠、并列、渐变、虚实等手法来进行造型,展现线形的独特造型魅力。

片状材料,通常有纸板、木板、金属板、塑料板、玻璃板、皮革等。片状材料是现代设计运用最多的材料,其运用与线状材料相似,尤其在空间的延伸上。但片状材料的空间较大,类似于平面空间中的面,可以借鉴面的组合方式。

块状材料,在形态上表现为一个封闭的实体,既包括自然生成的实体,也包括人为加工而成的实体,如木材、石材、混凝土、铸钢等。块状材料类似于平面空间中的几何体,因此在造型上常常借鉴几何形体的组合方式,并加以堆积、雕刻、削减、挖空等手法。

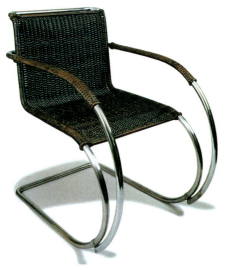

图7-17 密斯·凡·德·罗的藤编镀铬钢管椅,1927年

由于材料直接参与设计形态的构成,材料本身所具有的色彩、肌理等特性,往往也是设计师大加利用和发挥的形态构成因素。一方面,材料本身的色泽、纹理,可以

❶ 唐纳德诺曼《设计心理学》,梅琼译,北京:中信出版社,2005年,第10页。

直接使人感受到自然材质之美,成为一种特别的装饰;另一方面,结合对其他色彩的运用和装饰手法,可以使材料的美感更为丰富多彩(图7-18、图7-19)。

总之,设计师用材料来思考,即是从材料的角度构思,既把材质美作为设计元素,也充分利用加工工艺,以最佳的方式完成设计形态的构造。

7.2 设计科学理论

7.2.1 绿色设计

绿色设计(Green Design)源于人们对工业技术文明所引起的环境问题的反思。

人们对环境问题的思考,不像亚里士多德所说的那样是出于"惊异"与"闲暇",而是出于畏惧。手工业时期,人类文明的缓慢进程并没有使人类与自然的关系出现较大的裂痕。工业时代,机器文明的兴起及其飞速发展,使人类具备了对抗自然的强大力量,对自然的掠夺行径愈演愈烈,在极短的时间里迅速打破了生态平衡,造成资源耗尽、环境恶化等问题。正是一系列的自然灾难及来自自然、气候和环境异变的警告,迫使人们警觉并思考环境问题。从1864年美国学者G.P.马什(G.P. Marsh,1801–1882年)的《人与自然》一书反思技术、工业对自然的副作用开始,到20世纪60年代环境保护运动的兴起,对环境问题的思考日益深入。

设计作为促进工业生产的强有力的手段,自然成为加速资源消耗、环境恶化的"帮凶"。尤其是设计作为促进消费的手段成为鼓励人们无节制消费的"罪魁祸首","有计划的商品废止制"就是这种现象的极端表现。在这种社会背景下,适应于解决环境问题的全球性思潮,依靠设计的力量来有效地帮助解决环境问题的绿色设计应运而生。

实际上,绿色设计有着悠久的历史根源,手工业时期有很多适应自然的设计活动,如中国西北地区的地窖、窑洞等,能够巧妙地结合气候与自然条件进行设计。中国古人的自然观中所反映出的绿色或生态智慧,是刺激现代西方生态环保思想诞生的重要理论资源。当然,古人适应自然的活动还只是一种自发的行为,发端于环境保护思想的绿色设计,才是人类真正自觉思考与自然的关系的设计行为。伊恩·伦诺克斯·麦克哈格(Ian Lennox McHarg,1920–2001年)1969年出版《设计结合自然》(Design with Nature),提出在尊重自然规律的基础上,建造与人共享的人造生态系统,率先将生态学引入设计领域,开了绿色设计的先河。维克多·帕帕奈克的《为真实世界而设计——人类生态学和社会变化》(Design for the Real World: Human Ecology and Social Change,1971年),强调设计师的社会及伦理价值,要求设计师认真考虑人类需求的最紧迫问题,严肃思考有限的地球资源的使用问题,为保护地球环境服务,对绿色设计思想的产生有着直接的影响。不过,直到20世纪80年代末,随着美国"绿色消费"浪潮席卷全球,绿色设计才在20世纪90年代成为现代设计的热点问题。与之相近的还有生态设计(Ecological Design)、环境设计(Design for Environment)、环境意识设计(Environment Conscious Design)、生命周期设计(Life Cycle Design)等概念(图7-20)。

自20世纪60年代发展至今,绿色设计并没有形成一个统一的定义,从广义上来讲,但凡以维持生态平衡、保护环境为目的的设计,都可以称之为绿色设计。在环境保护问题已提到立法高度并受到普遍关注的今天,绿色设计理论已经成为设计的重要指导思想,渗透到每一项设计活动之中。它更多地表现为一种对社会负责任的环境伦理道德意识,要求设计师无论在技术层面还是在观念层面都将减少环境问题作为设计的核心考虑。

作为产品的主要策划者和创造者,设计师对产品的各个阶段所产生的环境问题都会有直接或间接的影响,如是否选用可回收或再利用的材料?产品如何进行生产及如何使用?用后的废弃物如何处理?等等。面对诸如此类的问题,设计师应主动负起社会责任,时刻警惕自己的设计是否能够减轻环境的负荷、减少资源和能源消耗、保护

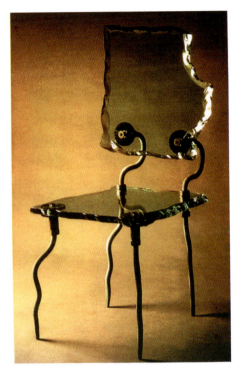

图7-18 玻璃与金属构造的椅子,丹尼·拉利,英国玻璃艺术工作室制造

图7-19 由沃夫刚·第姆伯(Wolfgang Timpel)设计的沏茶壶,1927年

图7-20 西班牙设计师哈维尔·巴尔瓦在地中海上一个小岛上设计的一幢典型的生态绿色建筑

图7-21 Zebulon 书桌

自然资源、降低环境污染,以及是否易于回收再利用等等。同时,由于设计师是连接产品与人之间的纽带,影响着人们的生活方式和社会文化的变更,如设计帮助人们体现自己的社会地位和个人品位,设计加快产品的更换速度,并通过广告进一步刺激消费等等。所以,设计师在对消费文化的倡导上,还应该发挥强有力的作用。一方面,设计师可以通过延长产品的生命周期来减少无谓的浪费,通过良好的功能和外观质量增进与消费者的感情来影响消费者对产品寿命的决定。另一方面,设计师可以通过对简洁风格和品位的设计,倡导绿色生活方式,即尽可能低调的朴素生活方式。

绿色设计要解决的环境问题,具体表现为:生产过程中能源与资源的消耗,能量消耗所引发的排放性环境污染,资源消耗所引发的生态失衡,流通和销售过程中的能源消耗,消费后的废物污染等。鉴此,绿色设计采用"3R"原则,即"少量化设计原则"(Reduce)、"再利用设计原则"(Reuse)和"再循环设计原则"(Recycle)。少量化原则,即通过物品体积、数量的简缩来实现生产与流通、消费过程中的节能化;再利用原则,即通过对产品零部件或产品的反复使用来减少消耗与废弃;再循环原则,即回收产品及其零部件,经过再加工形成新的材料资源而重复使用。

少量化设计,包括四个方面的内容:产品设计中的减小体量,精简结构;生产过程中的减少消耗;流通过程中的降低成本;消费过程中的减少污染。从根本上说,少量化设计原则一方面要求减少各个过程中的尤其是不必要的消耗与浪费,以最精粹的结构、功能来实现对产品最有效的利用;另一方面从宏观的角度来考虑对全球资源的合理分配。具体而言,减小体量针对产品的体量尺寸,不断向"轻、薄、短、小"的趋势发展,使产品的结构趋于简洁化、小型化,尽量去掉结构中不必要的部分。减少生产消耗,既包括从区域差异、社会贫富差异的角度考虑生产总量的控制与分配,这是一种较为宏观的调控措施,需要国际国内政府、企业、设计师等多方面的支持和配合;也包括通过设计的简化降低生产技术的难度及资源的消耗。降低流通成本,即通过设计降低运输的复杂程度,如缩短运输的距离、减少运输的次数、简化运输的方式等。减少消费污染,指的是通过设计引导有节制性的消费行为来减少资源消耗和废弃物。

再利用设计,指的是产品各部件结构个体的替换与再利用,要求各个部件自成结构整体,可以拆卸并加以替换和回收。与传统产品不同的是,再利用设计从延长产品的使用寿命出发,对产品的零件、部件等结构要素进行革新设计,使其易于拆卸、维护方便,并在产品报废后能够重新回收利用。

再循环设计,即回收产品整体或者产品零部件,经过重新设计、生产进行再利用(图7-21)。它实际上包括两个过程:一是产品的可回收性设计,综合考虑材料回收的可能性、回收价值的大小、回收的处理方法等,既为再利用环节做准备,也防止产品及其零部件的废弃而造成资源浪费与环境污染。尤其是对一些有毒有害的产品与零部件,如电脑机壳的塑料、电脑显示器等,掩埋在土壤中会对土壤造成严重的污染,焚化处理又会释放大量的有害气体和重金属,对空气造成污染,最终形成酸雨。在设计的过程中就应该全盘考虑到产品的使用、废弃、回收处理的各个环节,选择有利于环保和可回收的材料,力求使产品对环境无害,或危害极小,或最大限度地节约能源,将产品生命周期的各个环节的能耗降至最低。二是再利用设计,对回收后的零部件及材料资源和能源进行再设计,加以充分有效利用。

在具体的设计阶段,"3R"原则通常表现为四个方面:一是绿色材料的选择与管理,即在设计中尽量选择可回收、可再生、环境污染小、低能耗的材料,避免选用有毒、有害和有辐射性的材料;要求所用材料应易于再利用、回收、再制造或易于降解,以提高资源利用率,实现可持续发展。另外,还要尽量减少材料的种类,以便减少产品废弃后的回收成本。二是产品的可回收性设计,在设计时要充分考虑到该产品报废后回收和再利用的问题,重视可重复利用的零部件和材料在产品结构中的利用(图7-22、图7-23)。三是产品的装配与拆卸性设计,在满足功能要求和使用要求的前提下,

图7-22(上)、图7-23(下) 再生塑料制造的电话机壳,废弃后可再回收

图7-24(左)、图 7-25(右) 德国BMW3型环保概念车，零件都是用再生材料制造，可回收，整个车可拆卸

使产品的结构尽量易于拆卸和装配，以利于维修、重复使用和替换（图7-24、图7-25）。四是产品的包装设计，据联合国卫生组织的调查，全世界每年所产生的垃圾中，包装废弃物占32%以上，因此，包装的绿色设计非常重要。它要求在满足包装保护、方便、销售、提供信息等功能的前提下，尽量节省使用材料，适度包装，使用可回收或易于降解、对人体无毒害的包装材料，如纸包装，并且使包装可回收进行重复使用和再循环使用，提高包装物的生命周期，减少包装废弃物（图7-26）。

在"3R"原则指导下的绿色设计，以满足环境目标作为设计的核心，对社会的可持续性发展有着积极的作用。但是，舒适的生活与资源的消耗、短期的经济利益与长期的环保目标之间，存在着相当大的矛盾。一件普通的器具，绿色设计的费用可能比普通设计高出几倍。很明显，无论是少量化设计、再利用设计，还是再循环设计，都以节约的观念与经济的高速发展相矛盾。因此，绿色设计并不仅仅是设计师个人应该注意的理论，也是政府、消费者等各种社会力量共同关注的社会观念。也只有全社会各种力量的共同参与，才能最终真正使绿色设计贯彻到设计实践之中。

目前，随着环境保护意识的逐步加强和全球对可持续性发展的日益强调，新的绿色消费群体正在兴起，一些西方国家甚至每年在以20%的数量递增。绿色消费者在消费时开始以环保的标准来对商品作绿色产品与非绿色产品的区分，拒绝购买非绿色产品，如受到保护动植物制成的产品等。新的绿色消费、绿色文化意识，正在也将以更大的力度促使绿色设计成为现代企业。20世纪70年代末，日本颁布严格的汽车尾气排放标准，推动了日本汽车产业在提高燃油效率、降低尾气超标排放的研究开发，使日本汽车在80年代以环保型、经济型的优势，率先抢占了欧美汽车市场。其实，无论绿色设计是否成为"赚钱"的手段，甚至现在要花费更多的投入才能达到绿色设计的成效，从人类未来的生存环境考虑、从人类长远的利益考虑，眼前的经济利益都应该让位于绿色设计，绿色设计都应该成为设计师的自觉追求（图7-27）。

7.2.2 循环设计

循环设计其实是绿色设计的一个部分，循环经济的勃兴使它受到了特别的强调。

循环经济的提出同样源于20世纪60年代环境保护的兴起。美国经济学家肯尼斯·鲍尔丁（Kenneth Ewert Boulding）在其《宇宙飞船经济观》一书中首创"循环经济"一词，并提出"宇宙飞船理论"，要求以新的"循环式"经济代替过去的"单程式"经济。不过，在沉寂了30年之后的20世纪90年代，循环经济才获得环境学家和政府的关注，成为与知识经济相并列的两大经济发展形态。

传统经济遵循"资源消耗——产品工业——污染排放"的物质单向流动的开放式线形运行方式，其特点为高消耗、高产量、高废弃，直接造成对自然环境的恶性破坏。循环经济则遵循自然生态系统的物质循环和能量流动规律，重构经济系统，使其和谐地纳入自然生态系统的物能量循环利用过程，强调产品清洁生产、资源循环利用和废物高效回收的生态型经济形态。从根本上来讲，参与经济活动的物质要素的流动必须具有环状特征。

图7-26 潘伯恩设计公司制作的陶器

图7-27 日产Hypermini 小型城市汽车

图7-28 法国设计师Thierny Kazazian用自行车废旧零件设计的茶几

图7-29 "夹子"式台灯，包括一个易拉罐罐体，一只带线的灯座和一个以再生材料制成的灯罩。由法国的伯纳德·霍尔纳森（Bernard Vuarmesson）设计

自然生态系统的物质循环表现为"生产者"、"消费者"、"分解者"之间的循环，即生产者满足消费者，二者的废弃物又为分解者分解，从而构成一个良性的循环系统。循环经济正是遵循生态系统的这种循环模式，将经济活动组织成为一个"资源利用——绿色工业——资源再生"的封闭型物质能量循环过程，保持经济生产的低消耗、高质量、低废弃，以实现对环境的最小消耗和最低破坏。自明清延续至今的广东珠江三角洲一带的"桑基鱼塘"现象，是典型的循环经济的运行方式。桑基鱼塘是"基种桑，塘养鱼，桑叶饲蚕，蚕屎饲鱼，塘泥培桑"，即蚕沙（蚕粪）喂鱼，塘泥肥桑，前一环节的废物成为后一环节的营养（如蚕屎饲鱼），使栽桑、养蚕、养鱼三者有机结合，形成桑、蚕、鱼、泥互相依存、互相促进的良性循环，营造了十分理想的生态环境，同时收到了"十倍禾稼"的经济效益。桑基鱼塘的成功，与当地的洼地地势、缫丝业的发展有着紧密的联系，但创造性的循环利用方式，对今天循环经济的发展有着重要的启发意义。桑基鱼塘的雏形是果基鱼塘，"基种果，塘养鱼，塘泥培果"，本来也能够实现对地势的较好利用和对塘泥的有效利用，但相比桑基鱼塘，种果与养鱼之间的关系并不紧密，基本上没有链接，也就没有形成循环、实现互补。桑基鱼塘则寻找到了种桑与养鱼之间的关键链接点——养蚕，从而将整个系统串连成一个循环往复的链条，实现了整个生态系统的自给自足，能够取得良好的经济效益自不待言，因此最终取代了果基鱼塘。

绿色产品是循环经济的载体，绿色设计则是循环经济赖以实现的起点。相对于绿色设计众多的设计方法而言，循环设计显然是循环经济最为贴切的实现方式，因而受到特别的关注。循环设计的工作范围，简要地说，即是材料的回收与再设计、再生产、再利用，将第一轮的设计、生产、消费与下一轮的设计、生产、消费构建成一个循环的系统。它所遵循的设计原则即是绿色设计的"Recycle"原则。

循环设计在过程上表现为："材料（设计、生产）→产品（消费、废弃）→垃圾（回收）→材料（再设计、再生产）"，其中的关键点在于垃圾向材料转化的过程。因此，循环设计的重点，一方面在于选择可循环的材料，如果材料是可循环的，如铜、纸等，无论其成品是产品还是垃圾，都可以回炉加工重新设计和生产新的产品；当然，在选择循环材料之后，也往往采用可拆卸性的设计方法，使产品易于回收。另一方面在于创造性地利用废弃的垃圾，设计改造为其他产品（图7-28、图7-29），如西方一些设计师致力于开发"绿色"建材，用旧地毯、废金属和其他废品制成轻混凝土，用大豆、向日葵和麦子等农作物的废物制作墙板等等。从这个角度来看，材料研究除了造型上的意义之外，又具备着循环上的意义。

循环设计与资源再生是环境保护最值得期待的一环，在20世纪90年代成为环境保护法规的重要讨论对象，如德国在1991年颁布了《资源再生法》，对打包捆扎材料进行强制回收；日本在2001年出台《特定家庭用机器再商品化法》，强制要求开发电视、空调、冰箱和洗衣机等电子产品的回收计划等等。随着循环经济的勃兴，循环设计的重要性也日益突出，成功的案例越来越多，典型的如日本一家具公司对旧木酒桶的回收利用：采用热压处理技术将木酒桶弯曲的木板条压直，拼成板材，再通过抛光上漆等工艺加工为面板，就可以直接作为家具板材使用了，更令人称奇的是，利用旧木酒桶做的家具竟然可以防蛀虫。再如一些公司利用废金属制作剃须刀片，用废洗涤剂瓶制作一些乐器或家电的外壳等。循环设计是一个大有可为的领域，但显然对设计师是一个极大的挑战，因为它更为侧重的是关于材料的问题，这恰恰是一般设计师极不熟悉的领域。

在消费者方面，目前还远远没有建立起对循环产品的消费意识，相反认为，"再循环（recycled）不如说是次循环（downcycled）更准确些吧！"[1] 在消费者的意识中，进入循环的废弃物仍然是"脏的"，甚至是"有害的"，是"二手的"。这对设计师又构成了一个挑战，要通过高质量的设计来消除消费者的心理障碍。当然，绿色设计、

[1] William McDonough, Michael Braungart. Cradle to Cradle: Remaking the Way We Make Things. New York: North Point Press, 2002. p.4.

循环设计都是全社会的一个系统工程,需要全社会的共同努力。只不过,绿色设计、循环设计对设计师提出了更多新的要求,迫使设计师更多地去关注科学和技术的成就,并富于创造性新思维和想像力。

7.2.3 人体工程学

人体工程学（Human Engineering）或译人机工程学,与工效学（Ergonomics）、工程心理学（Engineering Psychology）或人因学（Human Factors）、人间工学等概念同义,是一门以生理学、心理学、解剖学、人体测量学等学科为基础,研究如何使人——机——环境系统的设计符合人的身体结构和生理、心理特点,以实现人、机、环境之间的最佳配置,使处于不同条件下的人能有效地、安全地、健康和舒适地进行工作与生活的学科（图7-30、图7-31）。[1]

古代器具的设计制造、居所的营造,为着人使用和居住的目的,自然都带有一定"人体工程学"的因素,如一般工具手柄尺寸与手握圆径尺寸的配合,这可以理解为一种自发的选择。一些复杂的考虑,典型的如至今还为人所称道的中国明式家具的设计,椅子的椅背都设计成曲形,与人体脊背的自然曲线相吻合。椅背与椅座之间一般成100°到105°的钝角,座面与地面也有一个3°到5°的仰角。这些设计满足了人就座的方便和舒适,显然已经是一种自觉的考虑。工业革命的兴起,虽然创造了不同于手工生产的机器生产方式,但人的尺度同样会贯彻到器具的设计生产之中。机器化生产作为一种科学的生产方式,不可能再依靠工匠的经验,而是需要一系列的科学数据。基于这个原因,人体工程学作为一门学科在19世纪末期开始兴起。1870年,比利时数学家阿道夫·奎特莱特出版《人体测量学》,开创"人体测量学"这一新兴学科,成为人体工程学的重要基础。20世纪初,美国管理学家弗雷德里克·泰勒（Frederick Winslow Taylor，1856-1915年）根据人体尺度改进手工操作工具来促进工作效率,并通过观察、记录、调查、试验等科学分析方法研究和推广泰勒制,提高功效,开了人体工程学研究的先河。其后,第一次世界大战爆发,飞机、坦克、机关枪、大炮等新的武器迅速研制出来并投入战争。为了提高作战能力,参战各国政府高度关注新式武器的使用效率,开始投入大量的人力物力来研究新式武器与士兵的适应性问题。人体工程学的研究因此被提升到促进战争胜利的高度。战后,许多国家成立了工业心理学研究机构,如英国的"国家工业心理学研究所"、前苏联的"中央劳动研究所"等等,开始突破单纯的尺度考虑,而进展到通过工作程序、工作方法的研究寻求适应人的需

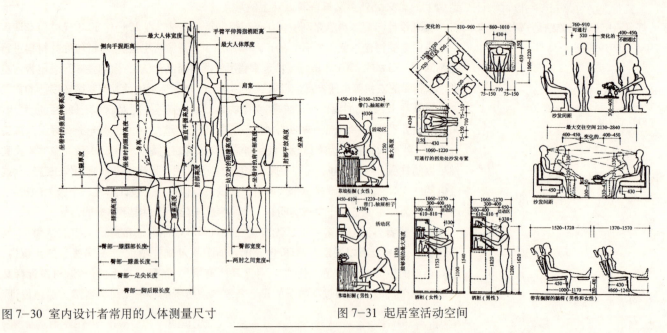

图7-30 室内设计者常用的人体测量尺寸　　　　图7-31 起居室活动空间

[1] 参见朱祖祥主编《人类工效学》,杭州:浙江教育出版社,1994年,第4页。

图 7-32 美国文特设计公司设计的可调整键盘

求的设计。第二次世界大战,各交战国纷纷研制越来越复杂的高性能武器,人与机器装备的匹配问题显得极为突出,尤其是美国战斗机飞行员的大量误读仪表和错误操作行为所带来的意外事故,使人的因素成为人体工程学的研究重点。如美国空军聘请生理学家、心理学家从实验心理学的角度分析机器操作人员的生理和心理因素,以此作为飞机设计的指导,最终在防止事故的发生上取得了很大的成功。第二次世界大战以后,人体工程学在军事领域的研究成果被应用于一般的民用产品,开始进入制造业、通信业和运输业等领域。美国、英国、德国、日本、苏联等工业发达国家都加大了对人机匹配问题中人的因素的研究力度,为开展国际之间的合作与交流以进一步促进人体工程学的发展,还成立了国际人体工程学协会(the International Ergonomics Association),这成为人体工程学作为一门成熟学科的标志。

20世纪70年代之后,人体工程学的研究达到高潮,各个行业如航空、交通、建筑、服装等都出现了人体工程学的学科分支。设计界将人体工程学作为产生良好设计的重要甚至是惟一的途径。随着科学技术的飞速发展,新的人机信息交流方式、越来越多的智能化机器,使人体工程学有了新的发展机遇,向着高技术化的方向拓展。

人体工程学的目的在于更好地满足使用者的需要,如安全、方便、舒适、轻松等,以提高工作效率。主要涉及人的因素、人机系统、环境因素三个方面的内容。

人的因素包括人的生理因素和心理因素。内容涉及人体尺寸、人体的力学指标、人的感知能力、信息传递与处理能力、操作心理状态等。人体尺寸的测量包括构造尺寸和功能尺寸。构造尺寸是指静态的人体尺寸,是人体在固定的标准状态下测量所得的,如手指的长度、手臂的长度、坐高等;这些数据直接影响到与人体有着密切联系的产品,如家具、手工工具、服装等等。功能尺寸是指动态的人体尺寸,是在处于动态的状态下所测得的,如人在运动时的动作范围、体形变化、人体质量分布等。人体的力学指标是指人的用力大小、方向、操作速度、操作频率、动作的准确性和耐力大小等。人的感知能力包括视觉、听觉、嗅觉、触觉等各种感觉的能力,如视觉对色彩的选择与反应、对黑暗的反应能力等等。人的信息传递与处理是指人对信息的接受、存储、记忆、传递和输出表达等方面的能力,包括对影响信息传递与处理的各种因素,如信号刺激的强度、频率,处在一定运动速度中的变化等。人的操作心理状态是指人在系统操作过程中的心理反应能力和适应能力,如对工具或机械外观的好恶、操作仪表显示按钮时的心理定势,以及在各种情况下可能引起失误的心理因素等。

人机系统包括操纵控制系统、信息反馈系统、人机界面三个方面。操纵控制系统主要指人操作控制机器向机器发出指令时机器的接受装置,如操纵杆、方向盘、按钮、键盘等;也包括先进的眼睛控制系统和语音控制系统,如电脑的语音文字输入和手机的语音拨号,战斗机的头盔瞄准器和照相机的眼控自动对焦系统等(图7-32)。人可以通过操纵控制系统将自己的意图传达到机器的功能部分,以实现对机器的控制。信息反馈系统是人向机器发出操控指令后机器工作状态的信息反馈装置,如仪表盘、显示器等。人机界面是控制系统与显示系统的交界(或边界),包括物理界面和软体界面,是人与机器乃至系统之间进行交互作用的关键位置。

环境因素指气候、温度、湿度、光线、重力、磁力、空间、噪声、振动、辐射、色彩等。不同的环境对人及人机系统的影响是不同的,如气候变化会影响人情绪的波动,噪声容易使人烦躁不安,空气湿度太高会影响机器的性能发挥等。

人体工程学的研究,与作为造物活动的设计一样,旨在解决人与物、环境的关系问题。其研究成果是现代设计的理性来源之一,对具体的设计实践有着重要的理论指导意义。

一方面,设计需要人体工程学研究所取得的有关人体尺度的各种数据,这是设计师

❶ 参见阿尔文·R·蒂利、亨利·德赖弗斯事务所《人体工程学图解——设计中人的因素》,朱涛译,北京:中国建筑工业出版社,1998年,第33页。
❷ 转引自黄厚石、孙海燕《设计原理》,南京:东南大学出版社,2005年,第107页。

图7-33 瑞典人机小组1974年设计的残疾人用餐刀和切盘

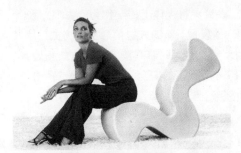

图7-34 丹麦潘顿的多功能椅，1998年

图7-35 丹麦雅格布森设计的蛋形椅，1958年

把握产品尺度的标准参数。例如美国对65-79岁之间的老年人所做的人体工程学研究发现：大部分老年人的身高比年轻时矮5%，并且因脊柱收缩而驼背，女性往往比年轻时矮6%；手部力量下降约16%-40%；臂力下降50%；腿部力量下降约50%；肺活量下降约35%；感觉迟钝，如视力下降、辨色能力减弱、听力下降等。这些研究结果为进行与老年人相关的设计提供了准确的设计数据，直接指导与老年人相关的设计。如老年人的座椅，应该避免设置椅座下的横档，而增设扶手，因为老年人站起来时腿会向后移动，需要扶手的支撑帮助站起；降低工作桌面38mm，灯具注意增加光源的亮度等等。❶显然，没有人体工程学提供的这些数据，设计师就只能依靠以往模糊的经验。另一方面，人体工程学的研究是设计改进与创新的重要依据，例如，人体工程学的研究发现，人们对仪器的操作效率与仪器的美观程度有着一定的相关性，这实际上是在指引设计对仪器外观的改进。再如著名的埃米利奥·艾姆巴茨设计的Vertebra办公椅，能够自由移动和转动，有效地利用了人体工程学的理论，在缓解坐者的疲劳上获得了对以往坐具的突破。"Vertebra代表了一种对于功效学坐具来说全新的、重要的革命。在这个意义上，它为以前所有的相关产品确立了坐标。它曾经是而且现在也是它那个领域里的灯塔。"❷

人体工程学对设计的作用是不言而喻的。由于人体工程学的基本思想与工作内容有很多的一致性，现代设计几乎所有领域都利用人体工程学的研究成果，如日常生活用品、家用电器、电脑、交通工具、家具、医疗器械、机械设备等。但是，需要注意的是，人体工程学并不能解决设计的所有问题。人体工程学研究人与物、环境的关系，旨在满足人的生理和心理要求，使人能够舒适有效地操控工具和系统，更多地表现为功效（图7-33），因此还广泛应用于劳动和管理科学；而设计除了功效之外，还有更广更深的内涵。一方面，相比人体工程学，设计更偏向人文学科，牵涉更多的社会文化因素，尤其是审美因素（图7-34、图7-35）；另一方面，设计在遵循人体工程学的基础之上，还要面对具体实践中不同功能、环境、技术等因素所产生的各种变数。例如一把椅子，人体工程学考虑的是人体的坐高、臀围、体重、下肢活动特点和范围、易坐、舒适度等，具体表现在椅座的高度、座面与地面的角度、座面与椅背面的角度、椅背的曲度、椅座面的面积、椅子的承重、移动与转动的可能性等等。对于设计而言，除了上述考虑之外，还有更多要注意的因素：椅子的造型、装饰、与所处环境的协调性、不同使用场合，如家庭、办公室、宴会厅、公共汽车站等的不同要求及其相应的变化，椅子对使用者身份、地位、权势等的反映，椅子作为社会文化礼仪的符号性、使用者的习惯、经济问题，以及设计师个人的创意等等。如果说，人体工程学是一个常项，设计则面临着许多变项，甚至在具体的实践过程中，设计常常违背这个常项，如餐椅直直高高的椅背等，显然就不是从方便与舒适度的角度来考虑的。一些特殊的场合也不可能完全只考虑方便与舒适，汽车站、火车站、飞机场的候车椅如果方便舒适，使旅客安于坐等，就会大大增加误车误机的可能性。因此，人体工程学的大量图表、数据和调查结果，只是设计的参考资料、基本依据，设计师必须灵活运用，要根据实际生活中的具体要求加以变化。实际上，人体工程学的调查结果会受到地域、人种、性别、年龄、职业等各方面的制约，社会的发展变化也使其结果呈现出滞后性，因此，无论其数据多么详尽，也不可能与鲜活的现实生活丝丝合拍，设计师还得依靠设计前期深入细致的调查分析。

思考题：

1. 理解对线的运用。
2. 理解对色彩的运用。
3. 理解对材料的运用。
4. 什么是绿色设计？
5. 什么是循环设计？
6. 人体工程学对设计有何作用？

第8章 设计批评

设计批评，简要地说，即是对设计活动、设计作品及其使用所作出的分析、判断和评价。"设计"（disegno）一词的本源意义，即合理安排艺术构图的各视觉元素（参见第1章），其中已经包含着一种批评的意识。设计概念出现之初，也的确是作为一个艺术批评的术语被使用。换言之，设计本身就已经将批评的必要性纳入到其概念之中，"批评并不凌驾于作品之上，而可能是作品得以实现的必要手段"。[1] 在这个意义上，设计批评既贯穿于设计活动的始终，作为检验和审核设计的手段，以促使设计成功；也延续到一轮设计结束之后，来评判设计的优劣，作为改进和创新的起点而掀起新的一轮设计。

从表现方式上来看，设计批评显得很复杂，凡是跟设计有着直接接触的人，都可能会有设计批评的表现：口头评论、书面评论、拒绝购买、购买、修正、焚毁等等，都在表达对设计的看法。这些看法来自多个方面：设计师、工艺工程师、仓储人员、消费者、博览会，也源于不同的标准：功利的、美学的、法律的、环保的等等。

8.1 各个阶段的设计批评

设计活动本身及完成后的进入社会，都有一个基本的流程。在这个流程的不同阶段，设计要面对不同的对象，他们会按照自己对设计的要求，采用不同的方式来表达自己的看法。

8.1.1 设计师批评

设计师是设计方案的第一个批评者，就像一篇文稿，作者反复地修改、润色，整个创作过程都有着内省的批评意识作为指导。尤其对于设计而言，作为一种集体性的社会行为，设计的过程一方面表现为设计团队的公共行为，另一方面也处在与委托方以及其他设计相关人员或直接或间接的交流状态之中，设计师内省的批评意识会因外在因素的不断加入和刺激而更加丰富。

设计师会从专业的角度来审核自己的设计方案，设计最佳方案的确定，正是通过这样的设计批评来实现的。设计师批评可分为两个层次：一是方案批评，二是成品批评。

设计方案批评是评议设计方案形成各阶段的结果，确定其可行性及是否转入下一个设计程序或作为最终的方案。设计方案形成的各个阶段都会存在评议，或表现为设计师个人的评议，或表现为设计团队的集体评议，或表现为设计总监的审核评议等等，整个过程会有相当大的反复。

首先是对设计规划的评议，即依据设计调查所获得的关于产品市场、技术、成本、流通及营销方面的各种因素，以及委托方的情况，如其企业经营战略等，确定最初所作的可行性设计规划存在哪些问题，是否确实可行等等。内容包括：设计规划有何创意？是否忽视了一些有价值的创意？是否具有经济价值？是否具有潜在市场？有无物质技术条件作为支撑？是否符合社会伦理和公众习俗？会不会产生法律纠纷或环保问题？是否符合委托方的需求？除此之外，还包括规划进程安排、人员分工是否合理等等。

其次是对设计制作的评议。对设计制作的评议既体现在制作的每一个阶段，也有一个最终的评议。其内容包括：设计效果图表现效果如何？各元素的运用是否恰当？工程设计图是否准确和合乎标准？模型制作有何问题？模型、样品与设计方案是否存在差异？是否具有技术可行性？是否符合人体工程学？以及最终对设计方案从功能、造型与结构、装饰、材料与技术、人体工程学等方面进行综合评价，寻找设计方案存在的问题，确定是否最终定案并交付生产。

设计本身牵涉的因素很多，因此，设计方案的批评过程，应有设计师之外的人员，

[1] 转引自让－依夫·塔迪埃《20世纪的文学批评》，史忠义译，天津：百花文艺出版社，1998年，第4页。

如经营、技术、生产、营销和管理等各方面的人员参与其中,提供其专业领域的知识,作为批评的依据。

设计方案的最终审定,往往还涉及到设计投资方与设计师之间的谈判磋商。设计的投资方或管理方常常聘请一个特定的专家集体来进行这项批评工作,其成员包括设计方之外的设计师以及其他人员。设计师的批评工作既包括专业审核,也会与其他人员一起,以消费者的身份对设计方案进行最终评估。

设计成品即设计方案经生产转化后的物化产品。设计成品一经投入社会,就会对与之相关的社会各阶层产生影响。对设计产品,设计师的批评表现在两个方面,一是提出专业检查与审视的意见,二是对其他方面的批评结果作出回应。

由于设计与生产的分离,即使设计过程中对生产方面的因素考虑得非常周全,但生产过程中还是不可能完全避免对设计的偏离,如生产人员对设计图纸的理解不到位、生产人员的技术不能满足设计的要求、生产误差等等,都会影响到设计的物化结果。因此,从专业的角度检查与审视生产与设计的统一,是设计师对成品批评的最重要的一环。其次,物化为产品的设计,在外观质量和视觉形式上是否符合设计师的理想,也只有设计师才能够提出专业性的意见。针对成品的使用,设计师既可以亲自作为使用者而发出批评,也可以专门去了解各个层次的使用者对产品的批评意见,在此基础上,对成品的功能、审美、运输、维修、保存,以及对社会所构成的各种影响作出综合性的价值判断。

设计成品流入社会,即使设计方案从一小群设计师手中通过生产的物化过程进入到社会公众的视野之中,其中也包含有其他的设计师群体,他们也会参与到设计批评之中。

在设计界,设计师经常介入批评领域。他们通过各种媒体,或编辑设计期刊,或著书立说,或发表演说,或向学生授课等等,以各种方式向社会发表自己对已有各类设计产品的批评意见,传播自己的设计思想。从设计的历史来看,每一次设计运动,都会建立自己的批评阵地,利用某一刊物、学院、美术馆或画廊向社会宣传自己的设计观念,借此扩大影响,引起社会的重视。其实,对已有各类设计产品的关注与批评,是设计师专业敏感性的职业所需,因此,许多声誉卓著的设计家,如"工艺美术运动"的肇始人威廉·莫里斯、包豪斯学校的创建人瓦尔特·格罗皮乌斯等等,同时也是影响深远的设计批评家。可以说,设计师与设计批评者的身份往往是重合的。如意大利著名设计师蒙狄尼(Alexandra Mendini),在从事设计的同时,针对"极端设计"(Radical Design)和"反设计"(Anti-design)发表了大量批评文章,以极高的热情从事设计批评工作(图8-1、图8-2)。

设计师批评是集思广益的一种重要方式,对促进设计的发展所表现出的作用是不言而喻的。

8.1.2 工艺工程师批评

如果还沿用上面文稿的比喻,工艺工程师就是期刊或出版社的编辑,是设计方案的"第二个"批评者。

工艺工程师负责设计方案的物化生产活动,决定着设计方案以何种面貌见诸社会。工艺工程师的批评主要针对设计与工艺技术的难易度和可行性等方面的矛盾。

工艺工程师所直接接触的是设计效果图、工程设计图以及相关的文字说明,因此首先的批评便因设计的图纸而起。对于工艺工程师而言,工程设计图必须符合专业制图的标准和规范,数据要精确;设计效果图在整体上要显得简洁明快,便于理解,避免引发误解,各个细节部分应该非常清晰;文字说明是图纸的辅助,应该避免繁琐和晦涩,能够真正起到解说的作用。

然而,更大的问题表现在技术上。设计师一般按照美的规律来造型,但对于工艺工程师来讲,造型的实现涉及到的不是美的规律,而是生产规律。首先,每一种材料

图8-1 威廉·莫里斯公司的产品目录中的一页

图8-2 格罗皮乌斯(Walter Gropius)

图 8-3 悉尼歌剧院，根据丹麦设计师约恩·伍重的设计的方案而建，设计意识超前，造型优美，隐喻生动，但是因为技术问题曾经多次停工，最后在历经 15 年的艰难曲折后终于建成。工程总花费超过 10 亿澳元，是设计预算的 15 倍

都有其固定的物理属性，材料的变化也有一定的限度，这对产品的造型有着极大的限制。其次，任何物质的结构都是一种力学结构，各零件或部件的尺度和比例以及彼此之间的衔接都必须符合力学的规律，才能使结构保持稳定，这是造型的第二个限制因素。另外，技术条件不成熟是第三个限制因素。同样，装饰也受到这些物质技术条件的限制。这些对于工艺工程师都是非常切实的问题，也是他们用以评议设计方案在生产制作上的难易与是否可行的标准。设计的专业教育之所以要涉及材料学、工程学、机械学等自然科学的知识，"工艺美术运动"，包豪斯都强调艺术与技术的统一，尤其包豪斯将工艺师纳入其设计教师队伍，其原因正在于此。

一般来讲，设计师在专业教育中普遍接受过材料学、工程学、机械学等学科知识的熏陶，也懂得在设计过程和设计方案的最终审核中与工艺工程师进行交流，因此，在现实设计实践中，较少见到因技术不支持而失败的例子。而且，现代科学技术的飞速发展，也使这种失败降到最低。问题是，如果制作技术的难度较高，技术复杂，一方面容易产生质量问题，另一方面直接增加了生产成本，这也是工艺工程师的一个重要批评点。

例如著名的悉尼歌剧院的设计，最初由丹麦设计师约恩·伍重（Joern Utzon）所设计的方案，在付诸实施时遇到了拱顶壳面建筑结构和施工技术方面的困难，不得不作出修改，才使壳面得以施工。但因技术难度系数较高，人为加重了建设的费用，并因此而几度停工，甚至在工程才完成不到四分之一的情况下，当时的澳大利亚政府终止了与约恩·伍重的合同，致使设计师愤然辞职回国，从此再未踏上澳大利亚的国土。虽然最后在经历了 15 个艰难的春秋之后，悉尼歌剧院终于竣工并获得了巨大的成功。但从中可以看到，设计与制作之间的矛盾所造成的一系列问题（图 8-3）。

工艺工程师的批评正是解决这个矛盾的重要一环。尤其对痴迷于艺术追求的设计师，工艺工程师批评不啻当头一棒。它可以使设计师在设计的过程中保持清醒的生产意识，不至于与制作离得太远。

另外，工艺工程师又是设计产品面世后的第一个批评者，重点对设计产品的技术参数是否合格提出评议。

8.1.3 运输与仓储人员批评

运输与仓储是设计产品走向社会的中介，他们对设计产品的批评主要基于他们各自的工作需要而作出的。

对于运输人员，批评的重点在于设计产品是否便于运输。一是产品是否安全，对运输人员是否构成伤害；二是产品（造型）是否便于叠放而不至于占用运输工具太多的空间，这直接影响到运输往返的次数；三是产品的造型、材料、表面的装饰以及其他方面是否对运输工具造成损害；四是产品是否易于运输流动，即在运输流动的过程中是否容易受到损毁。

对于仓储人员，批评的重点在于设计产品是否便于存放。一是产品是否安全，对仓储人员是否构成伤害；二是产品（造型）是否便于叠放而不至于占用太多的仓储空间，这直接影响到仓储的成本；三是产品的造型、材料、表面的装饰以及其他方面是否对仓储室造成损害；四是产品的保质问题，即存放期间是否易于变质腐烂。

可以看出，对于运输和仓储人员，产品的包装设计都是一个重要的批评点。

运输和仓储人员的批评，虽然直接出于他们工作方便的考虑，但是，诸如安全问题、保质问题、流动受损问题、空间问题等，在消费者那里同样也会遇到，也是消费者批评的对象。

8.1.4 消费者批评

消费者是设计的真正使用者，可以说是设计的终端。出于生存、生活的不同需要，消费者必须购买和使用设计产品，在这个过程中与设计产品构成了十分密切的联系。基于需求与产品的对应关系上，消费者或以口头评论产品的价格太贵，或在媒体上投

诉产品的寿命太短,或有时疯狂抢购,或随意地改变产品的使用功能等等,用各种不同的方式来表达自己的批评。

消费者对产品的认知过程,一般包括三个阶段:视觉判断、触觉判断、综合判断。首先是对产品外观的视觉感知而作出判断,包括产品的形态、色彩、整体的尺度、外观上的一些细节等等,在一定程度上,产品的外观质量和视觉形式使产品获得更鲜明的标识性,能够从众多的同类产品中脱颖而出。然后,才进入触觉阶段,进行实际的演示和操作,包括对产品的材质、表面与肌理、功能、安全性与质量的初步评价等等。最后,进入综合判断阶段,包括对产品的品牌及其所代表的文化价值、维修与其他服务意识、价格、与同类产品的对比、安全性的询问与比较、可靠性与可信度等等,进行综合评判,并与自己的需要与期待值相权衡。在整个过程中,消费者对产品的满意与否会以各种方式表现出来,最终的批评则落实为具体的购买、观望或拒绝购买等行为。

由于消费者的需求与产品的对应关系并不是一种稳定的关系,消费者的需求随时随地都会发生变化,因此,消费者对产品的认知与批评时常表现出非理性的特征。一方面,消费者批评是感受性的,并不像设计师的批评一样有着一套专业参考系统和技法标准,它甚至是自发式的,带着强烈的感情和兴趣倾向。另一方面,消费者群体会表现出"群体思维"意识,即通常所说的追随少数人或听从多数人的从众心理。这实际上也意味着消费者批评本身蕴含着消费个体与消费群体之间存在着矛盾。消费个体的批评带有批评者自身的特性,与批评者独特的需求、感受息息相关,这使消费者批评显得越发复杂。但消费者个体往往是某个消费群体的一份子,同时带有性别、年龄、地域、职业、社会地位、文化背景等的群体特征。基于批量生产的设计,通常也是以消费群体的批评作为分析和参考的对象的。不同的消费群体都有各自不同的消费需求,如男性消费群体与女性消费群体对服装、化妆品的不同需求,不同地域的消费群体对食品的不同需求,残疾人与正常人的不同需求等等(图8-4),批评的角度和方式也都会不同。

从另一个角度来看,消费者根据自己的需求与感受来评判产品的优劣,来决定是否购买,也可以说是一种理性的批评。他们的确容易受到外界的影响和感染,而总是表现出非理性的一面,但与产品的"蜜月期"一过,在使用过程中逐渐发现产品的"问题"之后,还是会重归理性的批评。

消费者的批评是设计师非常重要的设计资源。优秀设计师总是懂得去搜集和分析消费者的批评,以此赢得消费者的青睐而获得设计的成功。设计前期的准备工作,其中最为主要的一项就是对消费者批评的调查。设计方案的制定也是以目标消费群体的需求作为依据的,如为大学生集体宿舍设计家具,就一定要针对大学生的身高、学习与睡觉的需要与习惯,他们的集体观念与个性心理特征等特点来进行。但正如上文所分析的,消费者批评是最为复杂的批评,不同的个体、群体都有各自的批评标准,不同的场合、心情、时间等情况也会影响消费者的判断,甚至消费者会根据自己的个人需要随意改变产品的功能,如用牙刷来刷洗衣领等等。面对这种情况,设计只能采用多样化的策略,同时,针对消费者个体批评适应其个性的设计也成为一个有待开发的方向。如美国的《霍马克生日时报》,是专为个人印制的报纸,上面列有消费者出生当日世界各地发生的各类事件,如当时的房价、物价等,让消费者对当时的社会有一个基本的了解。对消费者来讲,这份报纸是专为他一个人设计的,这足以让他感到激动、感动。这是对消费个体的极大重视,其实,消费群体正是由消费个体组成,每一个个体都占有市场的一个份额,是值得重视的。

8.1.5 博览会批评

博览会是传统贸易集市的一个变体,其历史可以追溯到古罗马时期的巡回交易市场,后来发展到固定的集市,最终形成会展的雏形。据《旧约》,希律王(公元前37

图8-4 美国人维赛特·哈里设计的残疾人用指针

年－前4年）曾在 Botana 城建立了一座 3200 平方米的固定性会展中心。考古学家证实，来自叙利亚、埃及、意大利、古希腊、西班牙及法国的商人曾经来此参加展会。中世纪时期，博览会为宗教服务，通常在教堂礼堂举行。法国、德国、荷兰都有大量的这类展会。1165 年，德国莱比锡交易会，首次实现了产品的付现自运。此后的博览会大都仿效这种形式，但大都进行直接的产品交易。直到18世纪末，博览会才从直接产品交易逐步发展到展示样品的模式，如法国1798年举办的"工业博览会"，成为现代博览会的直接来源。

博览会通过对产品的展示，邀请商人、政府官员、相关的专家、普通民众等社会各界人士对产品进行参观评议，成为现代社会产品展销的重要形式。博览会在短时间内召集成员结构复杂的群体，以不同的身份和角度对产品进行参观、评议，为公众提供了一个了解好设计及高雅设计品位的机会。一方面，博览会展品评选团对展品的入选要进行审查批评；另一方面，在博览会期间和会后，各展团之间的互评、观众的批评、主办机构的批评、各国政府官员的评论和报告，以及厂家及消费者的订货等等，都使博览会成为一种具有广泛影响的特殊批评方式。如著名的1851年英国"水晶宫博览会"，政府和组织者竭力宣传展览的成功，观众蜂拥而至。对于产品本身，有大量的鼓吹者，如诗人丹尼生等；也有尖锐的批评者，如普金、拉斯金、琼斯（Owen Jones）和莫里斯等。甚至展出结束之后很多年，对博览会的批评仍然持续不断。欧洲参展各国的代表的反应也相当强烈，展会结束后，他们将观察的结果带回本国，对本国的设计思想产生了直接的影响。参观展览的德国建筑设计师森珀（Gottfried Sempell，1803—1879年），则在展后写了两本设计批评的著作：《科学·工艺·美术》和《工艺与工业美术的式样》。然而，除了这些国内国际性的广泛影响之外，对于设计的发展，它最大的影响是刺激了威廉·莫里斯及其所领导的"工艺美术运动"。

博览会一般以政府的名义举办，它使政府官员直接介入设计批评，如"水晶宫博览会"组织委员会的主席就是当时英国维多利亚女王的丈夫阿尔伯特亲王，展出期间，连女王也出动为博览会大发宏论，借博览会来炫耀英国的工业设计赢得国家荣誉。博览会也因此借助于政治的参与和影响而扩大它的社会效应。

每一次博览会，都会按照一个特定的主题来组织，这个主题往往就是社会关注的焦点，也是引发人们争议的焦点。无论成功与否，博览会都会引起广泛而持久的社会效应，参展的产品越多，参观的人员越复杂，跨越的地域越广，它的影响也就越大，也总是直接地推动设计的发展。如1900年的巴黎博览会，法国新艺术设计为设计史留下了"1900年风格"；1939年的纽约博览会，推出了"未来城市乌托邦"模型以及"流线型"（Streamform）设计等等（图8-5、图8-6）。

8.2 设计批评的标准

设计批评者身份复杂，有着民族、地域、文化背景、职业、性别、年龄等各个方面的差异，也就会有不同的立足点，不同的批评标准。如德国IF奖（IF Design Competition）就曾经评选出了15项设计批评的标准：实用性、机能性、安全性、耐久性、人因工程、独创性、调和环境、低公害性、视觉化、设计品质、启发性、提高生产率、价格合理、材质、其他。据台湾《工业设计》杂志第73期的调查，各国评选标准的比较结果表明，机能性与品质的认同率为100％，造型优美、视觉化、独创性为87％，提高生产效率为75％，安全性为67％，材质运用、耐久性、实用性为60％，调和环境为53％，产品的启发性、价格合理、人因工程、低公害4项标准都为47％，"其他"类标准，美国解释为"有益于顾客"，英国为"完整的使用说明书"，台湾则为"包装及CIS传达"。这一调查结果清楚地表明，设计标准对于不同的批评者有着极大的差异性，但从中也可以看到，人们对设计还是有一些共同的要求，毕竟，人类还是有些共同的需求。

图8-5 布鲁诺·陶特设计的"玻璃亭"，制造联盟科隆展 1914年。在这次展览闭幕以后，建在展览场地上的所有建筑，包括这一个，全部都被拆除了

图8-6 在水晶宫博览会上展出的一架座钟

按照人们的需求同设计的对应关系，批评的标准可以归为几个大的类别：功利标准、美学标准、环保标准、法律标准、文化标准等等，据此，设计批评大致可以分为以下几种形式：功利批评、美学批评、环保批评、法律批评、文化批评等。

8.2.1 功利批评

功利关系是人与人造物最原始、最直接、最基本的关系，因此，功利批评是最为主要的批评形式。

功利批评的重点在设计的实用功能及相关的利益和利害性，通常涉及三个方面的内容，一是功能批评，二是经济批评，三是安全和健康批评。

正如列宁所说："如果我现在需要把玻璃杯作为饮具使用，那么，我完全没有必要知道它的形状是否完全是圆筒形，它是不是真正用玻璃制成的，对我来说，重要的是底上不要有裂缝，在使用这个杯子时不要伤了嘴唇等等。"❶ 使用者出于功利的考虑，对造物的造型、材料等等因素视而不见，只针对其作为造物的功能及对人本身的利害提出要求，这是典型的功利批评。

在设计的历史上，功能总是处在设计的中心地位。大美术与小美术的区分，即美术与设计的区分，正是以功能作为界限的。对功能的强调，既有着悠久的历史，也有着强大的拥护群体，甚至在20世纪的初期发展为功能主义思潮，这是由设计的本质属性所决定的（图8-7）。

图8-7 丹麦人亚利克伯格设计的防滴漏套，1998年

早在中国的先秦时期和西方的古希腊时期，对功能的考虑便已经是诸子们、哲学家们深入探讨的问题。如《韩非子》中韩非子曾举例说："堂溪公谓昭候曰：'今有千斤之玉，通而无当，可以盛水乎？'昭候曰：'不可。''有瓦器而不漏，可以盛酒乎？'昭候曰：'可。'对曰：'夫瓦器质贱也，不漏，可以盛酒。虽千斤之玉，质贵，而无当，漏，不可盛水，则人孰注浆哉？'"柏拉图在论证"美是难的"的命题之时，也曾举例说"母马"、"汤罐"之类因功利而美。公元前1世纪古罗马的建筑师维特鲁威（Vitruvius）将"坚固耐久"作为建筑三原则的第一原则，并提出结构设计应当由其功能所决定。文艺复兴时期的阿尔伯蒂（Leon Battista Alberdi）也认为："在任何时候，任何场合，建筑师都表现出把实用和节俭放到第一位的考虑。"❷ 18世纪的建筑师洛日耶（Marc – Antoine Laugier，1713–1769年）更是追随维特鲁威，倡导建筑设计上的新古典主义，使功能成为建筑的第一考虑（图8-8）。由于新古典主义的影响，芝加哥学

图8-8 "新古典主义"建筑沃特·迪斯尼公司总部大楼

❶ 列宁《列宁选集》，北京：人民出版社，1995年，第419页。
❷ 转引自陈志华《外国建筑史》，北京：中国建筑工业出版社，1979年，第121页。

派的建筑大师沙利文(Louis Sullivan, 1856—1924年)以其名言"形式永远服从功能,此乃定律"(Form ever follows function. This is the Law),以及其后路斯(Adolf Loos)更为激进的"装饰就是罪恶"的口号,使功能主义观点迅速传播开来。功能主义是现代主义设计的主要形式,现代主义设计的先驱们大都有着理想主义的思想,强烈反对设计为少数贵族服务,期望为广大的劳苦大众提供基本的设计服务。在这种思想的影响下,功能主义以一种理性的热情影响了好几个时代,加上包豪斯、乌尔姆(Ulm)设计学校成功的设计教育推波助澜,以至于功能主义几乎被滥用而成为建筑中"国际现代风格"和设计中"现代风格"的代名词。

然而,强调功能并不等同于功能主义。虽然,功能主义在"几十年的统治里,他们确实前所未有地改变了世界的面貌"[1],但是,"功能主义必须放弃设计的单一表现性,换句话说,功能主义必须停止相信设计观念只有惟一的历史合法性,其他的东西都被当作非设计来谴责,仅当做某种风格化的东西"[2]。也就在20世纪60年代之后,功能主义逐渐为波普设计及其他设计理论所取代。

不管设计史上的功能主义如何作为,也无论功能主义存在与否,对于消费者来讲,出于平凡的日常生活需要,功能都是评价的重要依据。功能主义的消失,并不意味着功能批评的消失。相反,今天人们经常可以见到一种产品之上的多种功能,如手机上的闹钟、收音机、摄影机、MP3等等功能,台灯上的钟表、闹钟等等。功能的叠加固然集中地满足了人们对功能的需求,但是,另一个问题紧接着产生,即产品是否易用的问题。

一件产品上具有多种功能,自然牵涉到各种功能之间的切换问题。功能越多,切换就越复杂,越难以操作,功能状态的失误也就难免会发生。这正是批评界所说的"设计过度"。当然,如果能够把各种功能的主次关系处理好,使它们之间的切换容易操作,就是功能批评的赞颂对象了。

易用性是功能评价的第二个关键点。多功能的设置的确容易增加使用的难度,但单一功能并不一定就意味着易用性。功能简洁与否、操作方法是否简单容易理解,以及产品的质量都直接影响到易用性,同类产品的比较也自然涉及易用性的差异。涉及易用性,产品质量的比较,固然是评价的标准,但是,其中还涉及到其他较多复杂的因素,如人体尺度、心理尺度、文化尺度等等。例如筷子与刀叉,一方面各自的质量问题会影响使用的方便,如另一方面,中国人和西方人不同的使用者也会影响易用性的判断。从这里来看,易用性虽然是对人造物的使用质量的一个反映,但它也是人与人造物之间的和谐关系的一个反映,因此往往会超出纯功能批评而走向情感批评、文化批评等其他形式的批评。

功利批评的第二种类型是经济批评。

"我……读一篇关于艺术设计的文章,……立即放下手中的报纸,跑出去买一套价值250美金的意大利灯具。那些灯实在太迷人了,我买回家后就和妻子一起洋洋得意地把它们摆在床的两边。我们一直为这套与众不同的灯具感到自豪,直到有一天所有的灯泡都不能正常地工作。最后,在开、关大约3000次后,全部灯泡都报废了,而且我发现相同规格的灯泡很难买到又很容易短路。没办法我只好买一对很难看的、价值为18.95美元的红色灯罩的台灯来取代这对典雅的意大利台灯,只不过它用的是普通的灯泡。"[3]

这一段文字也是典型的功利批评,其中涉及功能批评与经济批评。通常,经济批评与功能相关,如维特鲁威的"坚固耐久"与阿尔伯蒂"实用和节俭",以及人们常说的"物美价廉",都表明功能会直接影响到经济。上述文字中最终的选择,也正是

[1] 戴维·哈维《后现代的状况:对文化变迁之缘起的探究》,阎嘉译,北京:商务印书馆,2003年,第14页。
[2] 转引自李建盛《希望的变异:艺术设计与交流美学》,郑州:河南美术出版社,2001年,第148页。
[3] 设计管理协会《设计管理欧美经典案例》,黄蔚等编译,北京:北京理工大学出版社,2004年,第12页。

功能与经济的对比。不过，由于产品的功能、造型等要素是一个不可分割的整体，经济批评往往并不是单纯针对功能，而是对包括功能在内的所有设计要素与经济价值之间作出的一个比较与权衡。不同的消费者，会根据自身的经济条件、对产品的需要程度来进行比较与权衡。现实生活中，产品的购买者也许经常会因为产品功能以外的因素而愿意加大经济投入，但最终还是会在功能与经济之间寻找一个平衡，如希望它耐用，或者一旦发现它功能不佳，就会觉得物有不值，而不会想到当初本来就不是冲着功能而去的。这也从另一个侧面说明功能的重要性。

经济批评的另一个主体是制造商。如上引批评文字中没有出现的制造商，显然是通过设计来增加了意大利灯具的附加值，因此使灯具价值250美金。对他来讲，设计所要解决的，既要能够增加产品的附加值，扩大销售量，又要能够减低生产成本，以最小的成本获得最高的价值。在这一点上，设计师与制造商有着较强的一致性，毕竟设计师是通过为制造商提供设计服务而为自己获得经济报酬的，当然希望自己的设计既能够创造最大的产值，同时也为自己带来最大的报酬。

在现代社会，设计往往是一个国家经济赖以增长的关键因素，因此，政府官员作为批评者，就会要求设计推动工业的发展、经济的进步，乃至整个综合国力的提高。如20世纪80年代英国首相撒切尔夫人曾断言"设计是英国工业的根本"，90年代，布莱尔首相又提出"创意产业"，都是希望借助设计来改变英国低迷的经济状况；再如"日本经济＝设计力"，表明了设计对日本经济的重要作用。政府官员的经济批评常常表现为博览会批评。

功利批评的第三个方面是安全与健康批评。

安全与健康批评是从利害关系出发的，上文列宁所说"在使用这个杯子时不要伤了嘴唇"，就是从安全与健康的角度考虑的。在马斯洛的需要层次之中，安全的需要仅在生理需要之上，也是一种较为基础的需要。

与产品的利害关系，通常建立在对产品功能的使用上。任何产品，都有使用不当的可能，使用不当是否造成危险，产品说明书固然要做出详细的说明，设计所能做的还表现在减少使用不当的可能性，这又涉及到功能操作的简洁性、明确性问题。对于多功能的设计，这一点尤其值得重视。如1995年12月美国航空公司一架波音757飞机在临近降落之际失事，造成152名乘客、8名机组人员全部遇难的重大事故。其原因在于：飞行员在选择名为"ROZO"的航行方位时，输入了"R"字母，电脑立刻显示出了所有近似"R"开头的航线，飞行员错误地选择了近似的"ROMEO"，致使航线偏离了132英里，导致事故发生。固然，飞机失事是飞行员选择错误航线的结果，但是，"在每一次事故中，人的差错又几乎都是由蹩脚的设计直接导致的，……设备的设计和安装是造成事故的罪魁祸首"。❶飞行员的错误选择就是飞机自动化控制简单而又模糊的操作系统所造成的。所以，在功能的使用上，设计师必须考虑到出现操作不当的各种可能性，在设计时尽量降低差错和失误的发生率，以此来减轻与避免差错所造成的不良后果。

有的产品，本身就具有潜在的危险性或危害性，除了必要的警告说明之外，在设计上还需要考虑相关的防范措施，如醒目的危险防范标识，但更重要的，还是在产品的结构上或功能的操作上进行设计，尽量避免对安全与健康构成威胁。

8.2.2 美学批评

设计的本义是对线条、形体、色彩、肌理、光线和空间等视觉元素进行合理安排，以达到艺术的审美效果。从设计的历史发展来看，设计与艺术有着很深的历史渊源，设计与艺术有着很紧密的联系，设计从未停止过对艺术的追求，设计与艺术的结合是设计的本质属性之一。在这个意义上，美学标准实际上是设计内省的批评标准。

对于普通的大众而言，因为没有受过审美的专业训练，他们的美学批评主要基于

❶ 唐纳德·诺曼《设计心理学·序言》，梅琼译，北京：中信出版社，2003年，第Ⅵ页。

图8-9 法兰克·盖里（Frank Gehry）设计的以鱼为造型的一盏灯（fish lamp），1984年

图8-10 埃托·索得萨斯 意大利 彩色木制书架 意大利 "孟菲斯"制造 1981年

自己在日常生活中积累起来的审美趣味。趣味这个词，本义是味觉、味觉感受，中国、印度、西方国家都不约而同地将趣味引入审美领域，表明精神领域的审美活动有着强烈的私人性、生物性、感性的复杂特征。大众的美学批评一方面表现为对设计各视觉元素的局部或整体的形象直观感受，如线条优美、颜色迷人、表面光洁、质地柔软、材料高档，以及外观漂亮、装饰富丽等等；另一方面表现为对设计的功能要素的情感评价，如功能易用性、技术的高超性、设计的巧妙性（图8-9）等等。"趣味无争辩"，大众的美学批评带有强烈的个人好恶，极为复杂，也难以揣测。

对于受过专业训练的设计师而言，其美学批评则集中表现为对设计作品艺术性问题的讨论。在设计与艺术还未分离的年代，艺术性追求，如对各视觉元素的合理安排等，是设计的一种近似于自发的意识。当设计逐步从艺术中独立出来，设计与纯美术表现出极大的不同之时，艺术性则成为设计的一种特别的追求。正如19世纪"美学运动"最为重要的人物王尔德(Oscar Wilde, 1854—1900年)在他的《作为批评家的艺术家》中所说："明显地带有装饰性的艺术是可以伴随终生的艺术。在所有视觉艺术中，这也算是一种可以陶冶性情的艺术。没有意思、而且也不和具体形式相联系的色彩，可以有千百种方式打动人的心灵；线条和块面中优美的匀称给人以和谐感；图案的重复给人以安详感；奇异的设计则引起我们的遐想。在装饰材料之中蕴藏着潜在的文化因素。还有，装饰艺术有意不把自然当作美的典范，也不接受一般画家模仿自然的方法。它不仅让心灵能接受真正是有想像力的作品，而且发展了人们的形式感，而这种形式感是艺术创作和艺术批评必不可少的。"[1] 在"不把自然当作美的典范"的设计与"模仿自然"的艺术相比较的过程中，诸如"色彩与人的心灵"、"线条和块面的匀称与和谐感"、"图案的重复与安详感"、"奇异的设计与遐想"、"装饰材料与潜在的文化因素"等设计形式与审美感受之间的对应关系，反映出艺术表现性在设计中的娴熟运用（图8-10）。

正是源于对艺术性的追求，20世纪初的形式主义艺术批评成为设计批评的重要资源。与美术史相比，设计史的基本状态是"无名史"，古代工匠地位低下、设计属于集体制作行为的一个环节等原因决定了这一点。因此，沃尔夫林的"无名的风格史"所开创的形式主义批评，艺术批评家弗赖伊(Roger Fry, 1866—1934年)和贝尔(Cliv Bell, 1881—1964年)的形式主义批评，成为了设计美学批评的先声。沃尔夫林的风格史研究，贝尔的"有意味的形式"，弗赖伊对"纯形式"的逻辑性、相关性与和谐性的研究、罗斯(Denman Waldo Ross. 1853—1935年) 对抽象形式关系的思考等，都可以引入到设计美学批评之中，作为设计纯形式批评的理论指导。受此影响的设计美学批评，集中表现为艺术风格评价。

8.2.3 法律批评

设计的法律批评是依据与设计相关的法律法规对设计做出评判。与设计相关的法律法规，如《广告法》、《专利法》、《商标法》、《合同法》等，既涉及到设计的行业规范，也包括设计活动需要遵守的社会规范。

设计的法律法规既对设计活动构成制约以避免侵害他人及社会利益，也是维护设计师权益的重要依据。作为一种社会性的行为，设计如果危及个人与社会的利益，不仅会成为个人与社会批判的对象，还要被追究法律责任。在这个意义上，法律标准比其他标准显得更为重要。

设计属于创意产业，强调个人的创意、技巧及才能，推崇创新，但是，由于法国社会学家博德里亚(Jean Baudrillard)的影响，"模拟"与"借用图像"，即从各种来源盗用早先已有的、存在于各种文化中的图像，已经成为现代设计创作的一种通常方式。两者之间的矛盾必然造成相应的法律问题；另外，一些设计师为了快速赚取暴利而丧

[1] Oscar Wilde, the Artist as Critic. 转引自尹定邦《设计学概论》，长沙：湖南科学技术出版社，1999年，第13—14页。

失了法律意识，如盗用专利、欺骗消费者等，也使设计中的法律问题更加突出。

统一牌"鲜橙多"正值人气旺盛、前景看好时，却遇到了一次尴尬事件，并由此引发了一场真假"鲜橙多"之争。事情的原委如下：一位消费者在南昌购得一瓶"鲜橙多"，一喝发现味道不对，仔细打量瓶身才知道所买的并非自己爱喝的统一牌"鲜橙多"，而是"康依"鲜橙多，可外包装竟几乎一模一样！自感受骗的消费者向有关部门投诉，南昌市工商局依据投诉对该市饮料市场进行了一次查处，发现生产"鲜橙多"的除了统一以外，还有不下三个厂家，有的外包装与统一的颜色、字体都极相似，不细加辨认根本无法区分。其中与统一最为接近的是"康依"鲜橙多，两者瓶形、颜色几乎一样，瓶身上"鲜橙多"三字都是黑体，大小相仿，颜色均为黄色，"统一"和"康依"商标均以小号字置于"鲜橙多"大字的左上方，图形右下方的图案一为整橙，一为半橙，"统一"的瓶盖是白色的，"康依"的是黄色的，但这些细节很容易被忽略。究竟谁动了谁的奶酪？生产"康依"鲜橙多的公司出示了《专利申请受理通知书》、《外观设计图》等，并认为，统一企业只注册了"统一"商标，并未注册"鲜橙多"三字的专利权。对此，统一企业很无奈，因为鲜橙多和方便面、苏打饼干这类名词一样，是属于大众化的品名，统一公司并没有鲜橙多的品牌专利权。❶

这样的例子在法律批评中是常见的，在重视创意产业的今天，知识产权的保护必然会加强，设计师个人也应该注意通过法律的手段来加强保护自己的创新成果。

法律批评的广泛展开，对加强设计师的法律意识、改变其模拟与借用的设计创作方式从而注重自觉地创新，在今天有着十分紧迫的意义。

8.2.4 环保批评

环保批评起于工业化生产所引发的环境污染问题。工业生产对自然的过度开发以及引起的自然环境的污染，已经成为一个全球性的问题，生活在现代社会的人们，已经不可避免地置身于诸如空气质量下降、全球气候反常、水体污染严重、酸雨、海啸、疯牛病、禽流感等环境问题之中。工业设计作为推动工业化生产发展的重要手段，对环境问题的产生起到了"助纣为虐"的作用。环保批评的目的正是以环保作为设计的标准，通过设计来减少资源的消耗，避免环境污染（图8-11）。

环保批评一方面要求设计师建立起环境伦理的意识，另一方面要求设计师在设计实践上以绿色设计作为指导。

人类对自然的改造与利用随着工业化进程的推进而不断加剧，已经"强大到能够改变主宰生态圈的自然过程的程度"❷，而且已经在极短的时间里将生态圈经过亿万年

图8-11 利用天然气为燃料的德国公共交通设施

❶ 尹定邦、陈汗青、邵宏《设计的营销与管理》，长沙：湖南科学技术出版社，2003年，第157页。
❷ 巴里·康芒纳《与地球和平共处》，王喜六、王文江、陈兰芳译，上海：上海译文出版社，2002年，第5页。

图8-12 12571型环保型真空吸尘器的外壳使用的是再生塑料

的时间才得以形成的生态平衡打破。在工业化的进程中，人与自然的关系就是征服与被征服、利用与被利用的关系，尤其在人类中心主义者眼里，自然界的一切，物种或物质资源，都是为着人的存在的需要才有价值。当一系列的环境问题出现时，人们才发现"人对生态圈的攻击已经引发生态圈的反击"❶，因此不得不重新思考人与自然的关系。环境伦理正是"人与自然发生关系时的伦理。环境伦理学就是研究人与自然环境发生关系时的伦理"。❷早在1864年，美国学者马什（G. P. Marsh, 1801—1882年）的《人与自然》一书就开始反思技术、工业、人类活动对自然的负面作用，希望以伦理的态度对待自然。被誉为"现代环境伦理学之父"的李奥帕德（Aldo Liopold, 1887—1948年）更是提倡"从伦理和美学的角度，来考虑每个问题"。❸伦理的态度或角度，实际上是将处理人与人之间关系的伦理学引入人与自然的关系中，以对待人的诸如平等、尊敬、关心、服务等伦理道德的标准来对待自然。在这种意识的指导下，人们开始"更多地关心文明能为自然做点什么，而不是自然能为我们做点什么"。❹

环境伦理学的提出与发展，改变着人们对自然的态度，一种普遍的对环境、对社会、对子孙后代负责任的伦理意识逐渐树立起来。反映到设计实践之中，即是"绿色设计"，通过具体的"少量化设计"、"再利用设计"、"资源再生设计"等方法来帮助解决环境问题。有社会责任的设计师，都会在自己的设计中注重环保意识，以绿色设计的思想指导自己的设计，为解决环境问题做出自己的贡献（图8-12）。

8.2.5 文化批评

设计的文化批评将设计放到大的社会文化背景当中去考察，探讨设计的社会文化意义。

在整个社会文化系统中，设计有着独特的社会文化价值。"人类历史发展到今天，陈放在超级市场和食品店中的精美食物，挂在时装店中的各式各样的衣服，坐落于大城市中和其郊区以及名胜区、旅游地的各具风格、内部装潢精雅舒适的大大小小的房屋，飞驰于公路上的各种汽车、摩托车，奔驰在铁路线上的各种火车，航行于江河湖海中的各种轮船、舰艇、舟楫，飞翔于蓝天之上的飞机和各种载人飞行器……所有这些，都是人以衣食住行为基本形态的生命存在需要在人的文化意识的指导下所进行的对外在物体进行选择、加工制造的丰硕的伟大文化成果。因而在一定意义上讲，外在物体在多大程度上变成了为人所用的'文化客体'，就标志着人在多大程度上使得自己成为'有文化的'"。❺如果说，"文化是一种手段，足以赋予人们塑造或改造社会世界，使之更符合人性，文化也是在社会关系的物质基础不断进步以后的一种社会实践"。❻那么，设计就是使这种"手段"更为丰富、更为有效的手段。在这个意义上，设计的功能与审美具有更为深刻的含义（图8-13、图8-14）。

普金、拉斯金、森珀等人针对"水晶宫博览会"展出产品所发出的批评，都是从对产品设计本身的批评扩展到对工业与设计关系的思考和对整个机器文明的批评。而德意志制造联盟赫尔曼·穆特休斯（Hermann Muthesiuo, 1861—1927年）与凡·德·维尔德（Henry Van De Velde, 1863—1957年）之间关于设计标准化的论争，也在实际意义上超出了设计原则及设计前进方向的探讨，而涉及到整个机器文明的进程。在诸如此类的设计理论家、思想家的阐发下，设计从造物的功利与审美中跳出，成为整个文明进程的重要推动力量。

其实，从根本上来讲，正是人造物使得社会制度、礼仪秩序等精神性的文化形态

❶ 巴里·康芒纳《与地球和平共处》，王喜六、王文江、陈兰芳译，上海：上海译文出版社，2002年，第5页。
❷ 岩佐茂《环境的思想》，张桂权等译，北京：中央编译出版社，1997年，第80页。
❸ 李奥帕德《沙郡年记》，吴美真译，北京：三联书店，1999年，第285页。
❹ 转引自Terry William, Antony Radford and Helen Bennetts. Understanding Sustainable Architecture. London: Spon Press, 2003. p.2.
❺ 李鹏程《当代文化哲学沉思》，北京：人民出版社，1994年，第179页。
❻ 阿兰·斯威伍德《大众文化的神话》，冯建三译，北京：三联书店，2003年，第161页。

图 8-13 当人们从威尼斯本岛乘船向这座教堂缓缓驶去时,一再地唤醒我们对古希腊、古罗马、中世纪和文艺复兴的记忆。

图 8-14 中国庭园中的瓶门

成为可触的、坚实的形式。所谓"藏礼以器",从青铜器之作为祭祀礼器的使用,手杖与坐具之作为权杖与宝座的使用等等,都可以清晰地看到,造物行为不仅仅是简单的工具的设计与制作,而是一种精神文化的物化与显现行为。在法国哲学家罗兰·巴特(Roland Barthes,1915—1980年)看来,设计因此就可以看作是一种文化符号,他在《神话》(Mythologies,London,1972年)一书中,对一系列大众物品,如玩具、广告、汽车等进行了符号学分析,力图从这些设计的世界里推导出图像与形式的意义,即一种左右社会的框架结构。受巴特影响的英国设计史学家福蒂(Adrian Forty)在其《欲望的对象物:设计与社会1750—1980年》(Objects of Desire:Design and Society 1750—1980,London,1986)中,明确地主张将设计史当作社会史来研究,因为设计是表现社会价值的手段。巴特和福蒂的文化批评将设计从单纯的造物行为中提升出来,"还原"为文化的符号化行为,使设计的社会文化意义清晰地凸显出来。

当把设计与不同的社会阶层、地域、民族联系起来时,设计造物身上所负载的社会文化意义就显得更加丰富多彩。如上文提及的筷子与刀叉的比较;如19世纪英国的单片眼镜,"它给人以照相机的力量,使戴它的人以居高临下的目光直视旁人,仿佛把旁人当成是没有生命的物体在打量";❶ 如时装,"因为统治阶级独特的社会存在正是游手好闲,所以时装的任务就是要使游手好闲的身体不适应劳动";❷ 再如"普适设计"中的平等意识,建筑、公共场所、交通环境等设施上所体现的性别差异等等。

设计的文化批评揭示出了设计的社会文化意义,对于大众了解设计的作用、提升设计的地位有着十分重要的意义。同时,对于设计师,一方面,文化批评使设计走向更为广阔的领域,为设计师提供了新的设计空间;另一方面,文化批评强调了设计的文化与社会价值,又要求设计师富有强烈的社会责任感。

思考题:

1. 理解设计批评的意义。
2. 简述各阶段设计批评的内容。
3. 什么是功利批评?
4. 什么是美学批评?
5. 什么是法律批评?
6. 什么是环保批评?
7. 什么是文化批评?

❶ 马歇尔·麦克卢汉《理解媒介》,何道宽译,北京:商务印书馆,2000年,第238页。
❷ 爱德华·傅克斯《欧洲风华史——风流世纪》,侯焕闳译,沈阳:辽宁教育出版社,2000年,第122页。

参考书目

尹定邦．设计学概论．长沙：湖南科学技术出版社，1999年．
张道一．工业设计全书．南京：江苏科学技术出版社，1994年．
大智浩，佐口七郎．设计概论．张福昌译．杭州：浙江人民美术出版社，1991年．
舍尔·伯林纳德．设计原理基础教程．周飞译．上海：上海人民美术出版社，2004年．
凌继尧，徐恒醇．艺术设计学．上海：上海人民出版社，2001年．
陈望衡主编．艺术设计美学．武汉：武汉大学出版社，2000年．
李砚祖．艺术设计概论．武汉：湖北美术出版社，2003年．
刘吉昆，习玮．设计艺术概论．清华大学出版社，2004年．
黄厚石，孙海燕．设计原理．南京：东南大学出版社，2005年．
钱凤根．现代西方设计概论．重庆：西南师范大学出版社，2001年．
尹定邦．图形与意义．长沙：湖南科学技术出版社，2001年．
邵宏．美术史的观念．杭州：中国美术学院出版社，2003年．
章利国．现代设计社会学．长沙：湖南科学技术出版社，2005年．
曹方．视觉传达设计原理．南京：江苏美术出版社，2005年．
诸葛铠．图案设计原理．南京：江苏美术出版社，1991年．
朱铭，荆雷．设计史．济南：山东美术出版社，2004年．
何人可．工业设计史．北京：北京理工大学出版社，2004年．
王受之．世界现代设计史．北京：中国青年出版社，2002年．
许平，潘琳．绿色设计．南京：江苏美术出版社，2001年．
奚传绩．设计艺术经典论著选读．南京：东南大学出版社，2002年．
朱铭，奚传绩．设计艺术教育大事典．济南：山东教育出版社，2002年．
李砚祖．造物之美．北京：中国人民大学出版社，2003年．
何耀宗．商业设计入门：传达与平面艺术．台北：雄狮图书公司，1979年．
尹定邦，陈汗青，邵宏．设计的营销与管理．长沙：湖南科学技术出版社，2003年．
设计管理协会．设计管理欧美经典案例．黄蔚等编译，北京：北京理工大学出版社，2004年．
贡布里希．贡布里希论设计．范景中选编，长沙：湖南科学技术出版社，2001年．
尼古拉斯·佩夫斯纳．美术学院的历史．陈平译．长沙：湖南科学技术出版社，2003年．
尼古拉斯·佩夫斯纳．现代设计的先驱者——从威廉·莫里斯到格罗皮乌斯．王申祐，王晓京译．北京：中国建筑工业出版社，2004年．
赫伯特·西蒙．关于人为事物的科学．杨砾译．朱松春等校．北京：解放军出版社，1987年．
亨利·佩卓斯基．器具的进化．丁佩芝，陈月霞译．北京：中国社会科学出版社，1999年．
唐纳德·A·诺曼．设计心理学．梅琼译．中信出版社，2003年．
马克·第亚尼．非物质社会——后工业世界的设计，文化与技术．滕守尧译．成都：四川人民出版社，2001年．
贡布里希．秩序感——装饰艺术的心理学研究．杨思梁，徐一维译．浙江摄影出版社，1987年．
保罗·芝兰斯基，玛丽·帕特·费希尔．色彩概论．文沛译．上海：上海人民出版社，2004年．
约翰内斯·伊顿．色彩艺术．上海：上海人民出版社，1985年．
特列沃·兰姆，贾宁·布里奥．色彩．刘国彬译．北京：华夏出版社，2006年．

朱祖祥. 人类工效学. 杭州：浙江教育出版社，1994年.

阿尔文·R·蒂利，亨利·德赖弗斯事务所. 人体工程学图解——设计中人的因素. 朱涛译. 北京：中国建筑工业出版社，1998年.

杰夫·坦南特. 六西格玛设计. 吴源俊译. 北京：电子工业出版社，2002年.

贝尔纳·斯蒂格勒. 技术与时间——爱比米修斯的过失. 裴程译. 南京：译林出版社，2000年.

阿诺德·盖伦. 技术时代的人类心灵. 何兆武，梁冰译. 上海：上海科技教育出版社，2003年.

奥斯瓦尔德·斯宾格勒. 西方的没落. 齐世荣等译. 北京：商务印书馆，1963年.

马歇尔·麦克卢汉. 理解媒介. 何道宽译. 北京：商务印书馆，2000年.

罗伯特·赖特. 非零年代：人类命运的逻辑. 李淑珺译. 上海：上海人民出版社，2003年.

科林伍德. 艺术原理. 北京：中国社会科学出版社，1985年.

赫伯特·里德. 现代绘画简史. 上海：上海人民美术出版社，1979年.

陈志华. 外国建筑史. 北京：中国建筑工业出版社，1979年.

戴维·哈维. 后现代的状况：对文化变迁之缘起的探究. 阎嘉译. 北京：商务印书馆，2003年.

李建盛. 希望的变异：艺术设计与交流美学. 郑州：河南美术出版社，2001年.

巴里·康芒纳. 与地球和平共处. 王喜六，王文江，陈兰芳译. 上海：上海译文出版社，2002年.

岩佐茂. 环境的思想. 张桂权等译. 北京：中央编译出版社，1997年.

李鹏程. 当代文化哲学沉思. 北京：人民出版社，1994年.

阿兰·斯威伍德. 大众文化的神话. 冯建三译. 北京：三联书店，2003年.

爱德华·傅克斯. 欧洲风华史——风流世纪. 侯焕闳译. 沈阳：辽宁教育出版社，2000年.

罗兰·巴特. 神话——大众文化诠释. 许蔷蔷，许绮玲译. 上海：上海人民出版社，1999年.

郑时龄. 建筑批评学. 北京：中国建筑工业出版社，2005年.

让－依夫·塔迪埃. 20世纪的文学批评. 史忠义译. 天津：百花文艺出版社，1998年.

后 记

 本书在写作过程中得到了众多师长和友人的关心与帮助,可谓"集体创作"的结果。在集体行为中,"群体思维"往往会影响整体的力量,但本书的写作却得益于关心和帮助作者的群体的协作与群体的思维。邵宏教授一贯睿智的想法为本书提供了理论上的支持,另一方面也是刺激作者写作灵感的良药;张鹏、刘怿、吴艳、陈鸿雁、陈奕冰五位硕士生帮助搜集了大量资料和图片;执行主编江滨博士在审稿上付出了艰辛的劳动。特此致谢!

 作者搜集同类著作几十种,从中获得了颇多启发,在此向前人们致敬!

<div style="text-align:right">
作 者

2006 年 12 月
</div>